끝낼 수 없는 대화

끝낼 수 없는 대화

오늘에 건네는 예술의 말들

교회인가 2021년 11월 23일

초판 1쇄 인쇄 2021년 12월 10일
초판 1쇄 발행 2021년 12월 20일

지은이 장동훈
편　집 현종희
펴낸이 정해종
디자인 유혜현

펴낸곳 ㈜파람북
출판등록 2018년 4월 30일 제2018-000126호
주소 서울특별시 마포구 토정로 222 한국출판콘텐츠센터 303호
전자우편 info@parambook.co.kr **인스타그램** @param.book
페이스북 www.facebook.com/parambook/ **네이버 포스트** m.post.naver.com/parambook
대표전화 (편집) 070-4353-0561 (마케팅) 02-2038-2633

ISBN 979-11-90052-87-0 03600
책값은 뒤표지에 있습니다.

끝낼 수 없는 대화

오늘에 건네는 예술의 말들

장동훈

파람북

일러두기

1. 외국 인명, 지명, 독음 등은 외래어 표기법을 따르되 관용적인 표기와 동떨어진 경우 절충하여 실용적 표기를 따랐습니다.
2. 작품 제목은 〈 〉로, 책 제목은 『 』로, 교회문헌은 「 」로 묶었습니다.
3. 사전에 저작권자의 허가를 얻지 못한 도판은 저작권자와 연락이 닿는 대로 사용 허가 절차를 밟을 예정입니다.
4. 1부의 〈불안한 풍경〉 중 에드워드 호퍼의 그림(〈Lighthouse Hill〉, 26p; 〈Intermission〉, 28p; 〈Automat〉, 30p)은 한국미술저작관리협회를 통해 저작물 이용을 허가받았습니다.

아무도 기획하지 않은 빛

1

여기 모아둔 글들 대부분은 왜관 베네딕도 수도회의 잡지 『분도』에 몇 년에 걸쳐 연재했던 것들을 다시 다듬고 보탠 것이다. 미술에는 일천하기에 무모히 시작할 수 있었던 연재였지만 편집 의도에 꼭 들어맞는다고 볼 수 없는 원고를 넘긴 것 같아 매번 미안한 마음이었다. 다루었던, 또 여기서 다루고 있는 작품들은 군이 구분 짓자면 몇 개를 제외하곤 대부분 '세속화世俗畵'다. 처음 편집자가 내준 꼭지 제목이 "명화 속 교회사 명장면"이었으니 의당 성인이나 그리스도가 등장하는 이른바 '종교화', 또는 교회사적 사건을 기록한 역사화를 해설하는 것쯤을 상상했을 텐데 그 뜻을 배반한 셈이다.

2

그러나 '종교화'가 아닌 '세속화'를 고집한 것에는 나름의 까닭이 있었다. 이른바 '종교화'와 '세속화'의 구분은 그리스도교 문화가 '유일한 문화'이자 '삶의 당연한 전제'로 받아들여지던 시대의 종말과 함께 찾아왔다. 종교개혁 이후 구교와 신교를 둘러싼 한참의 이합집산 이후 독일 지

역에서 처음 성문화된 '종교 관용', '종교 자유'는 사실상 하나의 문화적 전제로서의 그리스도교가 개인에 따른 선택의 대상이 되었음을 의미하는 것이었다. 태어나 자연스럽고 필연적으로 영위하던 '문화'가 이해관계에 따라 취하고 버릴 수 있는 '종교'로 전락한 셈이다. 그즈음 근대적 개념의 '국가'로 발돋움하던 유럽 각국은 이전까지 하나의 문화로서 그리스도교가 관장하던 일상 삶의 여러 영역을 교회로부터 회수해갔다. 이를테면 출생과 혼인, 죽음과 매장 등, 전례와 성사聖事 집행 등을 통해 교회와 깊이 결속되어있던 생의 주요 국면들을 완전히 세속화世俗化, secularization 했고, 결과적으로 그리스도교는 보편성을 잃고 하나의 '특수'로 고립되어 갔다고 할 수 있다.

3

이러한 변화는 미술에도 전에 없던 성속聖俗의 경계를 드리웠다. 교회라는 가장 중요한 의뢰인을 잃은 화가들은 성인이나 성서적 소재가 아닌 풍경과 초상 같은 평범한 일상을 소재로 한 '세속화'에서 새로운 활로를 찾았다. 이렇게 탄생한 세속화는 종교화의 시작을 의미하는 것이기도 했지만, 세속화가 새로운 소재와 장르로 제 영역을 개척해 나간 것이었다면 종교화는 오히려 '종교'라는 좁은 수식 안에 갇혀버린 셈이었다. 자신의 품을 떠나 저만치 뛰쳐나가버린 '세속'을 지켜보던 교회는 오랜 시간 스스로를 '완전한 사회societas perfecta'로 정의하며 오히려 '완전하지 않은' 세상과 자신을 애써 구별 짓고자 했다. '성속'이라는 이분

법적 대결 구도를 깨고 자신 역시 세속 안에, 역사와 함께 살아가는 존재란 사실을 교회가 받아들이기까지는 수 세기의 시간이 더 필요했다. 세계대전 후 잿더미 위에 나앉은 인류와 운명을 함께하기로 마음먹은 제2차 바티칸 공의회1962-1965에 이르러서다.

4

제2차 바티칸 공의회는 여러 면에서 매우 이례적인 공의회였다. 기껏해야 유럽과 그 주변국들 주교들만 참석했던 이전 세기의 공의회들과 달리 '보편 공의회'라는 위상에 걸맞게 모든 대륙의 주교들이 참석한 역대 최대 규모였고 가톨릭 외에도 신교를 포함한 그리스도교 여러 교파, 타 종교 지도자, 전 세계 지식인과 언론인까지 참관인 자격으로 참여한 전체 인류 역사의 특별한 순간이었다. 서구 언론들은 회의 과정과 소식들을 실시간으로 전 세계로 타전했고 주제별 토의 종료 때마다 그 결과를 심도 있게 보도했다. 외적 이례성을 떠나 이 공의회가 진정으로 어떤 공의회였는지, 도대체 무슨 일을 하려던 것인지를 가장 선명히 드러내고 있는 것은 다름 아닌 교황 바오로 6세가 폐막 직전 발표한 교서(「주님의 교회」, Ecclesiam Suam, 1964)의 첫 문장일 것이다. "교회는 자신이 살고 있는 세상과 대화해야 합니다. 교회는 세상에 해줄 말과 건네야 할 메시지가 있으며, 세상과 나눠야 할 대화가 있습니다." 몇 세기에 걸쳐 두터워지고 높아진 성속을 나누던 담장을 말끔히 무너트리는 선언이 아닐 수 없다. 이는 "참으로 인간다운 것이야말로 참으로 거

룩한 것"이고 "세상을 더욱 인간답게 하는 것"이 교회의 사명이라고 말한 4년에 걸친 공의회의 최종적 고백과 정확히 맥을 같이 하는 것이다.

5

'관계'에 대한 성찰은 자신의 정체성에 대한 성찰이기도 했다. 공의회는 감히 교회를 외부와 구별되는 어떤 통일된 신념체계나 조직, 제도, 건물이 아닌 세상 안에서 예수를 기억하며 그 정신을 살아내는 이들 안에서 비로소 세워지는 것이라고 고백했다. 실제로 공의회는 이단이나 무질서로부터 믿음의 순수성을 지켜내려는 목적으로 소집된 이전 공의회들과 달리 그 두꺼운 최종문헌 어디에서도 단죄의 용어를 단 한마디도 사용하지 않았다. 공의회를 처음 기획하고 소집한 교황 요한 23세는 공의회의 목적을 "마을의 오래된 우물에서 길어 올리는 신선한 물"에 빗대어 설명하곤 했다. 진리가 변하지 않는 무엇이라면 그것을 표현하는 방법은 시대에 따라 달라져야 한다는 의미다. 오래된 우물이라고 물마저 오래된 것일 순 없는 노릇이기 때문이다. 교회의 일 역시 흠 없이 진리를 지켜내는 것만이 아니라 '지금, 여기'에 그것이 실로 '살아있는 말'이 되도록 생동하게 하는 것일 테다. 진리의 담지자만이 아니라 활성가活性家로도 살아야 한다는 엄중한 주문이다.

6

그렇다면 공의회가 고백한 교회는 이미 완성되었을까? 아마도 그것은 여전히 도달해야 할 이상 같은 것일지도 모르겠다. 공의회가 끝난 후 얼마 지나지 않아 바오로 6세조차 "화창한 날이 올 줄 기대했지만 찾아온 것은 먹구름과 폭풍우"라고 토로할 정도였으니 그 이상은 여전히 숱한 부침 속에 지어지고 있고, 또 지어져야만 하는 것인지 모른다. 편집자의 기대를 저버리고 세속화를 선택한 나의 고집도 사실 여기에 있었다. 공의회의 고백처럼 참으로 인간적인 것이 실로 거룩한 것이라면, 예술작품이 무릇 인간에 대한 저마다의 깊이대로의 고뇌와 질문이라면, 성속의 경계를 걷어내고 그렇게 한참 내려가다 보면 결국 인간이라는 궁극의 질문에서 함께 맞닿아있을 거라 생각했기 때문이다. 그렇다고 이러한 예술에 대한 내 나름의 시선, 독법讀法이 처음부터 이처럼 '숭고'하거나 대단했던 것은 아니다. 여기에는 짧지만 지울 수 없는 구체적 시간이 자리하고 있다.

7

10년 전 부산 영도의 한 조선소 크레인 밑에서 지어진 이영주의 시「공중에서 사는 사람」『문학과 사회』, 2011년 여름호의 한 단락이다. "가족들은 밑에서 희미하게 손을 내밀고 있습니다 그 덩어리를 핥고 싶어서 우리는 침을 흘립니다" 얼마나 사무치는 그리움이었으면 저 아래 희미한 점으로 꼬물거리는 이들을 '핥고 싶어 침을 흘릴' 정도였을까. 시인은 또

이렇게 말한다. "우리는 원하지도 않는 깊이를 가지게 되었습니다 땅으로 내려갈 수가 없네요" 그러나 여기서 지상과 공중의 거리만큼의 '깊이'를 가지게 된 '우리'는 실은 '우리'가 아니라 '김진숙'이라는 여자 혼자였다. 아마도 시인은 그녀 이전에 그곳에 올랐었고, 어딘가에서 오르고 있으며, 앞으로도 오를 절박한 이들의 고공을 모두 소환해내고 싶었는지 모른다. 실제로 김진숙이 올라가 있던 35미터 높이는 몇 년 뒤 75미터(2018년 목동 열병합 발전소 파인텍 정리해고 노동자들의 굴뚝 고공농성)로 '깊어졌고', 고공에서의 309일은 426일로 더 아득해졌다. '깊어진 것'은 그러니까 지상과 고공 사이의 거리만이 아니라 시인의 말처럼 "얇은 판자 같은 것"으로 만들어져 자칫하면 실족할지 모르는 지구 표면 위 사람들의 위태로움이고, 하늘에 매달린 이들을 챙길 겨를도 없는 세상의 무정함일 것이다.

8

그즈음, 지금은 고인이 된 나의 장상長上은 무슨 깊은 뜻이었는지 공부를 막 마치고 돌아와 세상 물정 모르던 내게 평범한 본당 신부 대신 노동자들과 함께 지내야 하는 소임을 맡겼다. 시詩가 태어나던 그날, 그래서 나도 그곳에 있을 수 있었다. 그 시절 마주친 것들은 대체로 낯설고 특별해서 당혹스러운 것이기도 했지만 생각해보면 학교와 같은 시간들이었다. 거기서 나는 사람은 생각보다 더 섬세하고 슬픈 존재라는 사실을 조금 더 이해할 수 있게 되었던 것 같다. 동시에 그 시간은 내 안의

서로 어울리지 않을 양극단들을 이어붙이려 무던히 애를 쓰던 때이기도 했다. 역사를 전공하며 어리숙하게나마 '그때, 거기'를 더듬는 법을 익혀온 머리로 '지금, 여기' 벌어지고 있는 일들을 이해하려 애썼고, 교회 안에서 나고 자란 '교회의 사람'과 교회 밖에서 '교회의 사람'으로 살아야 하는 둘 사이의 나를 어떻게든 하나로 이어 붙이려 끙끙거렸다. 그러나 그렇게 내 안의 것들을 꿰매 이어보려 한 안간힘은 진실하고 갸륵했을지언정 돌이켜보면 엉성하고 어설픈 시절이었다.

9

'희망버스'(2011년 6월 11일, 7월 9일, 7월 30일)라는 이름으로 크레인 밑으로 사람들이 달려왔다. 한 사람의 안부를 묻기 위해 세상이 온통 달려온 것만 같았다. 거기에 묻어 그곳을 두어 차례 다녀온 후에도 나는 한동안 그 고공을 떠나지 못했다. 저녁밥이 밧줄에 매달려 올라가는 장면 등을 신문에서 발견할라치면 어김없이 처음 크레인 밑에 섰던 그 저녁으로 다시 돌아가는 느낌이었다. 그러나 그때마다 들었던 생각은 '정리해고 철회'나 '정의' 같은 것들이 아니었다. 씻는 것은, 배고픔은, 추위는, 답답함은, 심지어 용변은 그 좁은 곳에서 어찌 해결할지와 같은 '몸'과 관련된 날것의 궁금증들이었다. 몸에 대해 그때만큼 진지하게 생각해본 적은 없었던 것 같다. 그 때문일까. 언젠가는 소멸할 육신이란 것도, 그것을 벗어던질 수 없다는 숙명도, 인간은 그래서 슬프고 덧없는 존재란 사실도 새삼스러웠다. 김진숙은 SNS 등을 통해 연일 땅의 안부

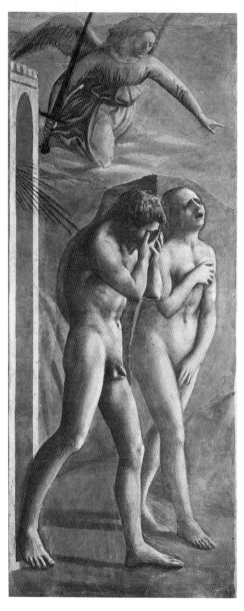

마사초, 〈낙원에서의 추방〉(1426~1427),
피렌체 브란카치 경당

를 물었다. 이 '구멍 뚫린 얇은 판자'로 만들어진 지상을 떠났으면서도 그랬다. 그리고 309일간의 '하늘살이'를 접고 '폴짝' 땅으로 내려왔다. 중력을 저 위에서 모두 털어버린 듯, 이제 판자 구멍 사이로 실족할 두려움 따윈 없는 것처럼 가볍게.

10

왜인지는 모르겠지만 그즈음 머릿속을 맴돌던 이미지는 르네상스의 효시로 알려진 마사초Masaccio, 1401-1428 의 〈낙원에서의 추방〉1426-1427 이었다. 하필이면 이 작품이었던 것은 마사초를 말할 때면 어김없이 언급되는, 르네상스 이후의 근대적 세계관을 엿볼 수 있는 원근법을 처음 그림에 들여왔다거나 그림자를 그려 넣어 인간을 구체적 시공간을 누리다 사라지는 물질적 존재로 표현했다는 등의 미술사적 혁신 때문이 아니었다. 그것은 쫓겨나는 첫 인간들의 표정에서 배어 나오는 후회와 통곡의 적나라함 때문이었다. 얼마나 후회스러웠으면 미처 생식기를 가릴 여유도 없이 저리 괴로워하는지, 얼마나 깊은 통한이었으면 저리 목 놓아 우는지, 얼마나 괴로웠으면 뒤돌아볼 미련조차 없었는지. 어쩌면 형벌로 밥벌이를 위한 노동과 출산의 고통을 짊어지고 필멸할 존재로 영원히 내쫓긴 그들이 높고 좁다란 크레인 위의 그녀만이 아니라 이 엉성한 지면 위에 발을 딛고 사는 우리 같아서였을 것이다. 여기에 더해 여전히 풀리지 않는 의문도 있었다. 오래전 피렌체 산타 마리아 델 카르미네 성당Chiesa di Santa Maria del Carmine 브란카치 경당Cappella Brancacci

에서 처음 마사초의 작품을 마주하며 들었던 생각은 〈낙원에서의 추방〉과 그 옆에 나란히 펼쳐진 그의 다른 작품들이 좀처럼 어울리지 않는다는 것이었다. 죽은 이를 일으키고 세례를 베풀며 심지어 스치는 그림자로도 병을 낫게 하는 사도행전 속 베드로의 모습은 방금 마주친 폐부로부터 올라오는 통한을 토해내던 인간의 비참과 결코 나란히 배치될 수 없는 이질적 화면 같았다. 단조로 시작된 곡이 아무런 전조 없이 덜컥 장조로 뒤바뀌는 설득력 없는 연주처럼.

11

옹색하게 쫓겨난 인간과 확신에 찬 모습으로 이적을 펼쳐 보이고 있는 인간 사이의 비약, 이 비어있는 공간을 이해할 수 있었던 것은 김진숙이 땅으로 다시 돌아오는 장면을 마주하고서였다. 작품은 가만히 그 사이의 생략된 시간을 기억해보라 말하는 것 같았다. 예수는 죽음을 목전에 두고 예루살렘이 내려다보이는 언덕 위에서 저 멀리 도성 안 사람들을 바라보며 눈물 흘렸다^{루카 19,41}. '인간의 눈물'로 '인간'과 작별한 것이다. 영원을 벗고 덧없는 존재들 사이로 내려와 마지막 순간까지 그들처럼, 아니 '그들로' 소멸해간 것이다. '먹다'라는 몸과 연결된 행위를 하지 않고서는 선과 악을 구별하는 인식의 능력을 얻을 수 없었던, 그래서 노동과 출산, 죽음이라는 몸으로 치러야 하는 형벌을 받아야 했던 인간은, 이렇게 다시 썩어 없어질 육신을 통해서만이 복구될 수 있었던 것이다. 이렇게 본다면 크레인 위 위태롭게 서 있던 그녀와 안부를 묻기 위해 모여

든 이들이 만들어낸 그날의 장관은 통한의 첫 인간과 치유의 기적을 일으키는 인간을 나란히 겹쳐놓은 화면의 재현이었던 셈이다. 중력을 느끼지 않는 것처럼 그녀가 가볍게 다시 땅으로 내려올 수 있었던 것도 분명 저 덧없는 존재들에 다시 한번 신뢰를 두었기 때문이리라. 인간은 그렇게 덧없고도 아름다운 존재인 것이다.

12

작가가 미리 이런 의도로 작품을 기획했을 리는 없다. 단지 의뢰인의 주문에 따라 그렸을 뿐일 테다. 그러나 작품은 무릇 아무도 기획하지 않은 빛을 스스로 뿜어내는 법이다. 작품의 불멸성은 이런 의미에서 바로 저 비참한 첫 인간과 구원자나 다름없는 제자들 사이, 생략되어 움푹 들어간 어둠 어딘가에 숨겨진 무엇이라 할 수 있다. 물론 그것은 좀처럼 모습을 스스로 드러내지 않는다. 마중물을 한 바가지 붓고서야 저 깊은 땅속 물들이 왈칵 딸려 올라오는 것처럼, 작품을 마주하는 사람의 내력과 만날 때만이 가능한 일이다. 내력은 그러나 저마다 지나온 궤적과 살아내고 있는 '지금, 여기'가 다른 까닭으로 애초에 주관적인 것이다. 여기 묶어둔 글들도 마찬가지다. 내가 어떤 암호를 풀어내듯 작가가 숨겨둔 알레고리와 상징체계 등을 추적하기보다는 좀 더 넓은 시야에서 작품과 작품을 둘러싼 주변부, 역사적 정황 등을 통해 작품이 '오늘'을 살아가는 우리에게 건넬 만한 메시지를 찾는 것에 더 관심이 갔던 것처럼 말이다. 적어도 그것이 막 공부를 끝내고 머릿속에 관념의 구름만 가득했을 나를 노동자들 사

이로 파견했던 장상의 뜻이기도, 또 그 속에서 책과 현실, 성과 속, 교회와 세상이라는 두 세계를 어떻게든 하나로 이어붙이려 끙끙거린 내 시간의 의미이기도 할 것이기 때문이다.

13

이 글들은 따라서 한 작품에 대한 어떤 명쾌한 '해설'이라기보다는 전혀 다른 시기와 공간, 서로 다른 맥락의 이야기들이 뒤섞인 생각의 편력에 가깝다고 할 수 있다. 이를테면 이미지를 인간 문화와 독립된 어떤 순수한 시각적 형식의 표현물로만 규정하고 작품 자체, 이미지의 시각적 층만을 규명하는 것을 미술사 최대의 과제로 여긴 형식주의의 '예술을 위한 예술'보다, 이미지가 인간 실존에 어떤 역할을 하는지에 관심을 기울인 아비 바르부르크Aby Warburg, 1866-1929의 '삶을 위한 예술'에 더 큰 매력을 느꼈다고 볼 수 있다. 이러한 관심에서 추려진 주제는 총 네 가지로, 현대문명과 오늘의 사회에 관한 질문을 담은 1부, '지금, 여기'를 살아내야 하는 실존으로서의 인간을 조명한 2부, 상품처럼 소비되고 있는 종교와 교회의 내일을 묻는 3부, 시대와 이념, 신념과 체제, 이상과 현실의 사이에서 힘겹게 피워낸 예술가들의 성취를 담은 4부로 이루어졌다. 부족하지만 모쪼록 읽는 이에게 작은 영감이 되는 글이었으면 좋겠다.

14

난생처음 미술 관련 글을 쓸 수 있도록 기회를 주시고 매번 지각 원고를 제출해도 지지로 화답해주신 『분도』 전 편집장 고진석 신부님, 책이 아닌 현실의 가난을 끌어안도록 기꺼이 그 속으로 초대해준 나의 가난한 친구들, 연재하는 기간 내내 조용히, 그러나 뜨겁게 함께 길을 걸어준 나의 첫 본당 중1동 공동체, 예술에 대한 남다른 감식안과 역사, 문화에 대한 깊은 관심으로 늘 응원해주신 나의 장상 천주교 인천교구장 정신철 주교님, 보잘것없는 글을 귀하게 여겨주시고 책으로 낼 수 있도록 격려해주신 정해종 대표님을 비롯한 도서출판 파람북 식구들에게 감사드린다.

2021년 12월
안식년의 끝자락에서
장동훈

차례

005 **책을 묶으며** | 아무도 기획하지 않은 빛

I / 나와 당신의 세상

023 불안한 풍경 에드워드 호퍼

039 해체한 세계로 장식한 세계 자크 루이 다비드와 프로파간다 미술

053 네 번째 계급 주세페 펠리차 다볼페도

069 무너지고 공허해진 것 리베라와 멕시코 벽화운동

2 / 어둡고도 빛나는

089 허약하지만 질긴 피테르 브뤼헐

105 투쟁하는 인간의 초상 미켈란젤로 부오나로티

123 가끔은 뒤로 물러나 멀리 내다볼 필요가 있습니다

 렘브란트 반레인과 오노레 도미에

3 / 종교 너머의 예수

I49 두 개의 갈림길 주세페 카스틸리오네

I63 차가운 기록 한스 홀바인

I79 끝낼 수 없는 대화 오윤과 민중미술

I93 종교로 내려앉다 바로크 미술

4 / 혼미한 빛

2I3 화가의 블루 조토 디본도네

229 모두가 입장을 가진 것은 아니다 프란치스코 고야

245 변방의 감성 알브레히트 뒤러

26I 아르장퇴유 에두아르 마네

I

나와
당신의
세상

불안한 풍경

Edward Hopper

에드워드 호퍼

"인간은 뿌리내릴 곳 없이 쉼 없이 부유할 뿐이다.
카페, 술집, 극장, 휴양지, 호텔 객실, 주유소처럼
모두 언젠가는 떠나야만 하는,
결코 주인일 수 없는 공간에 계류할 뿐인
호퍼의 그림 속 주인공들처럼 말이다."

사물의 감정

갑작스레 세상을 떠난 전임 교구장의 유품을 정리해야 했다. 응접실 탁자 위에 스케치북 한 권이 주인이 다시 펼쳐 들기라도 할 것처럼 놓여있다. 기껏해야 두어 해 개인지도를 받으며 틈틈이 그려왔을 서툰 그림들이다. 연필과 목탄을 사용한 선 긋기와 삼각뿔 소묘, 수채 물감으로 칠해진 엉성한 명화 모작들이 전부다. 짐작하긴 어렵지만, 직책의 중압감에 어떻게든 여백을 만들고 싶었을 테다.

수채화 한 점이 낱장으로 끼어있다. 진녹색 나무 그늘 사이로 난 좁다란 길 끝에 한여름 오후 햇살을 뒤집어쓴 시골집 붉은 지붕이 반짝인다. 귀퉁이가 닳아버린 오래된 앨범 속에서 만났던 봄날 같던 사제가 세월을 한참 가로질러 이 자리에 앉아 도화지 위에 물감을 칠했을 팟기 없는 그 밤이 생각났다. 제아무리 빛나는 옷을 걸쳤어도, 높은 곳에 앉았어도 인간은 혼자만의 밤에는 모두 상처 입은 존재인 것이다. 주인 잃은 옷가지들과 먼지 앉은 책들, 곰팡이가 피어오른 비누 조각, 창을 타고 들어온 가을 햇살. 그날, 그 방안의 장면 모두가 애잔했다. 감정이 내려앉은 사물이랄까, 아니면 사물의 감정이랄까.

대상과 대상의 묘사

흔히 말하는 실체적 진실, 객관적 사실 따위가 과연 존재할까. 모든 것은 보는 시점에 따라 달라지는 법이다. 그것이 사물이나 풍경이어도 감정을 모두 말려버린 순결한 실체란 애초에 없는 것인지도 모른다. 더

욱이 이차원의 평면에 담겨 우리 눈에 들어오는 것들은 이미 작가라는 해석의 필터로 걸러지고 다시 조립된 것들이다. 서둘러 떠난 전임 교구장의 방안에서 내가 담아 온 그날의 잔상들처럼 말이다. 빛과 그림자만으로도 모든 계절을 넘나들며 바람에 흩날리게 하다가도 언제라도 공허한 어둠에 관람자를 밀어 넣을 수 있는 것이 작가다. 역사적 사건의 묘사나 의도된 구성, 과거라는 저마다의 내력을 지닌 인간의 초상에서 더더욱 이 '해석'은 극점에 도달한다. 대상에 대한 나름의 판단이 있고, 전달하고자 하는 바가 있기 마련이다.

하지만 이러한 강한 '내러티브'에서 풍경화는 비교적 자유롭다. 있다손 치더라도 절제되거나 대개 누구라도 단박에 알아들을 만한 진부한 패턴일 뿐이다. 여기서 작가는 한걸음 뒤로 물러나고, 그렇게 생겨난 여백은 감상자의 몫으로 남겨진다. 그러나 반드시 그런 것만은 아니다. 분명 풍경화인데 이런 통념에서 벗어난 화면도 있다. 미국 사실주의 대표 작가, 에드워드 호퍼Edward Hopper, 1882-1967가 그렇다.

말을 걸어오는 풍경

생각해보면 꽤 이른 시기에 그의 작품을 접했다고 할 수 있다. 초등학교 시절, 담임 선생은 그림에 재주가 있어 보이는 아이들을 따로 모아 방과 후에 모작을 시켰다. 화가가 되고 싶었지만, 안정적인 직업을 가지라는 부모의 성화에 꿈을 접어야 했던 아쉬움 때문이었을 테다. 대개는 외국어로 된 두꺼운 도록에 실린 유명 작가의 그림을 베끼는 것이었

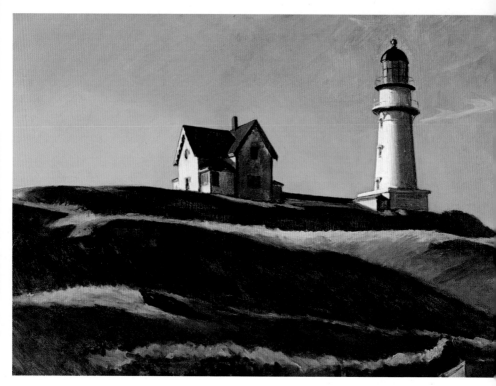

에드워드 호퍼, 〈등대가 있는 언덕〉(1927), 댈러스 미술관

는데, 이유는 모르겠지만 호퍼의 작품만은 낱장인 채였다. 작가도 제목
도 까까머리가 알 리 없었다. 한참 자란 후에야 그 그림이 1927년 작품,
〈등대가 있는 언덕〉Lighthouse Hill이란 사실을 알았다.

 어린 눈에도 무척 이상했다. 언덕과 하늘을 절반으로 가른 화면 한
가운데 건물이 놓여있다. 매끄럽고 완만한 초록의 구릉은 고사하고 짙

은 그림자 속 거칠게 엇갈리며 올라가는 가파른 언덕, 숨 막히는 구도, 과한 콘트라스트. '등대'라는, 말만으로도 알 수 없는 향수를 뿜어내는 대상을 이토록 밋밋하게, 아니 불쾌하게 그릴 수 있을까. 안을 들여다볼 수 없는 시커먼 유리창에, 관람객을 저 위에서 내려보는 듯한 시점은 낭만적이지도 친절하지도 않다. 그러면서도 천연덕스럽게 화창한 쪽빛 하늘은 짐짓 당신의 불쾌감에 자신은 아무 책임도 없다고 말하는 듯하다. 작가는 이렇게 아무런 주장 없이 주장하고 있고 감상자를 내버려 두는 것 같으면서도 불길함이라는 감정으로 몰아세우고 있다. 화면은 아우성치지 않는다. 다만 그렇게 느껴지도록 거기 있을 뿐이다.

호퍼의 거의 모든 풍경화가 그렇다. 그를 유명 작가군에 오르게 한 작품, 〈철로 옆의 집〉House by the Railroad, 1925 이 히치콕 감독의 저 유명한 공포영화 〈새〉에 영감을 주었다는 풍문은 결코 허튼소리만은 아닐 것이다. 고함도 주장도 눈물도 웃음도 없는 공간과 풍경, 정적이 그렇게 그의 화면에서는 말을 걸어온다.

현실 같지 않은 현실

혹자는 그의 그림은 '꿈을 위협할 것' 같고, 인물은 하나같이 '정말로 버려진 것' 같다고 평하지만, 형태를 왜곡하거나 특이한 색을 사용하지도 않았다. 화면 속 대상들은 빛을 충분히 받아 맑고 분명한 색들이지만 생동감이 없고, 분명 실재하는 것들과 공간들이지만 어딘가 형이상학적이고 추상적이다. 언뜻 보아선 일상을 아무렇게나 담아놓은 스냅사

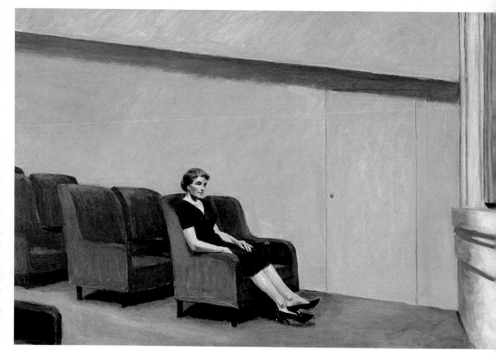

에드워드 호퍼, 〈쉬는 시간〉(1963), 샌프란시스코 현대 미술관

진처럼 무심하기까지 하다. 그러나 그것은 자연스러우면서도 인공적이고, 익숙하지만 낯설고, 무심하지만 정교하다. 실제로 그는 어떤 화면이라도 사전에 여러 차례 습작을 통해 치밀하게 기획했다.

　보통의 작가가 자신의 감정을 형태의 왜곡 같은 극적 장치로 최대한 충실히 화면에 옮겨놓는다면, 그리하여 보는 이를 설득하고 공감하게 하려 노력한다면, 호퍼는 감상자와 그 사이를 오히려 멀찌감치 벌려

둔다. 사진처럼 사실적인 공간들과 절제된 자연스러운 색, 클로즈업되는 법 없이 무대장치처럼 항상 뒤로 물러나있는 인물들이 그 둘 사이의 이격離隔이다. 그러나 그 빈 공간에 감상자는 돌연 갇히고 만다. 공감하든지 말든지 선택만 남은 여느 작품과는 달리 호퍼의 화면은 그가 경험한 감정에 감상자를 옭아맨다. 불안과 공허, 고독을 불러오는 화면의 시선은 고스란히 나의 시선이 된다. 이런 의미에서 "나는 보이는 것을 그리지 않고 체험을 그린다"라는 호퍼의 주장은 공감할 수밖에 없는 것이다.

깃들지 못하는 인간

젊은 시절 두어 차례 유럽에 머물면서도 정식 미술학교를 뒤로한 채 방랑하듯 도심 곳곳을 화폭에 담았던 그도 고국에선 밥벌이를 고민해야 하는 어쩔 수 없는 생활인이었다. 잡지에 삽화를 그리는 일을 얻었지만 움직이지 않는 건축물의 구조에 심취해있던 그에게 마감에 맞추어 살아 움직이는 사람을 그려내야만 하는 잡지사는 애초에 오래갈 수 없는 직장이었다. 후기 작품에서도 그가 화면에 그려 넣은 인물들은 차가운 건축물처럼 하나같이 무미건조하다. 격정도 사랑도 모두 빠져나가 버린, 구조물 사이에서, 구조물의 일부처럼 무심하다. 큐비즘, 표현주의, 초현실주의 등 작가의 개성과 정신의 극대화로 치닫던 동시대 미술 운동의 흐름과 비교하자면 호퍼는 분명 다른 길을 걸었던 셈이다. 그러나 그는 풍경도 인물도, 그 어느 쪽도 중심에 두지 않는 이 모호함으로 오히려 당대 어떤 유파보다 강렬한 메시지를 전달한다. 그 어떤 것에도 주인일 수

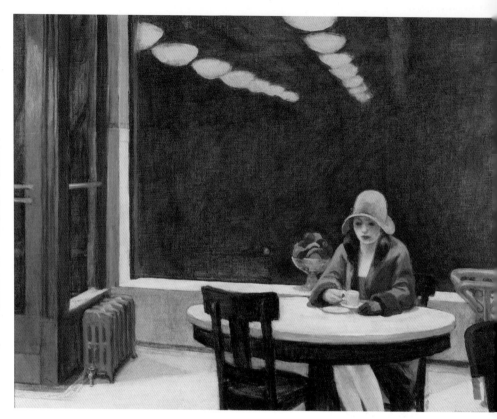

에드워드 호퍼, 〈Automat〉(1927), 아이오와 다모인 아트센터

없는, 모두 떠나왔거나 떠나야 하는, 정착하지 못하는 고독 말이다.

흰 테이블만큼 창백한 얼굴의 여자가 앉아있다. 한 손에 여전히 장갑이 끼어있는 것으로 봐선 금세 어디론가 다시 떠날 사람이다. 뒤로는 사위를 분간할 수 없는 어둠이 있다. 무한정 반복되며 저 멀리 소실되어 가는 창 너머 인공 불빛의 길이만큼 분명 깊은 어둠일 것이다. 맞은편 자리가 흐트러지지 않은 것으로 보아선 그도 다시 홀로 저 어둠 속으로 사라질 것이다. 처음에 '무인가게'로 번역되어 소개된 1927년 작품, 〈Automat〉이다. 그 나라에 가본 적 없는 나로서는 이것이 도로변에 늘어선 휴게소 같은 것인지, 번역대로 자판기로 채워진 점원 없는 가게인지 알 수 없다. 그러나 그것이 무엇이든 절묘한 제목이다. 누구나 한 번쯤은 홀로 낯선 곳에 있어 본 적이 있기 때문이다. 분명 작가에게 중요한 것은 이 느낌을 전하는 것이었을 테다. 그의 인물들은 그렇게 막 떠나왔거나 떠나보낸 듯 혼자이고, 함께 있더라도 마주하지 않는다. 시선은 자기 내면을 응시하듯 고요하거나 저 멀리, 아예 화면 밖 어디론가 던져져 아득할 뿐이다.

코모 호숫가에서

중세에서 근대로 이행되는 시기를 강의할 때면 학생들에게 즐겨 소개하는 두 사람이 있다. 호퍼, 그리고 그와 동시대를 살았던 이탈리아계 독일 신학자 로마노 과르디니Romano Guardini, 1885-1968다. 엉뚱맞은 조합 같지만, 이 격랑의 시기를 이해하는데 이들보다 더 적절한 영감은 없

어 보이기 때문이다. 두 사람 모두 경제 대공황, 제1·2차 세계대전 등 극단의 세기를 오롯이 겪어낸 이들이다. 첨단 문명이 대량 살상과 인종 학살이라는 가장 야만적 행위에 사용되었던, 인간 진보의 신화가 남김 없이 무너져 내리던 순간을 처음부터 끝까지 지켜본 이들이다.

특별히 가톨릭교회의 현대문명에 대한 최후의 판단이라 할 수 있는 회칙「찬미 받으소서」Laudato Sí, 2015에 자주 인용되고 있는 과르디니 말년의 작품『근대의 종말』Das Ende der Neuzeit, Die Macht, 1950은 인용을 넘어 문헌의 가장 큰 영감의 원천이자 정신적 기둥이라 할 수 있다.

제1차 세계대전이 끝나고 유럽 곳곳에서 한참 재건이 시작되던 무렵 산업화된 북유럽에 비해 상대적으로 이전 세기의 향취를 여전히 머금고 있던 이탈리아 북부 호반 도시 코모를 여행하며 그는 그곳에서 도시Urbanitas 속에 오랜 시간 잘 녹아내려 있는 인류Humanitas가 바로 이런 얼굴이었을 것이라고 확신했다. 제각각 다른 모양이지만 넘치거나 모자람 없이 뒷산의 산세, 호수와 잘 어우러진 집들, 원래 지형을 존중한 채 거기 '스며들어' 있듯이 조성된 길과 광장들처럼 말이다. 그는 간혹 시 외곽에서 여기저기 들어서고 있는 공장 굴뚝과 "도식적이고 생기가 없고 추상적이며 목적에 따라 최대한 경제적으로 지어진" 마을들을 마주할 때면 서슴없이 "야만적"이라고 단언했다. 이런 안타까움은 그러나 단순히 사라져가는 옛 정취와 전통적 삶에 대한 애도 같은 것이 아니었다. 그것은 좀 더 섬세하고 내적인 상실감, "인간이 본래 의미의 삶을 더 이상 살아갈 수 없는 세상", 어떤 형태로든 하나의 '비인간적 세상'이 떠

오르고 있다는 두려움이었다.

호퍼와 과르디니

과르디니에 따르면 태초의 인간은 코모에서 보았던 삶처럼 자연을 포함한 외부 세계와 조화를 이루며 살아왔다. 인간은 자연에서 살아남기 위해 도구를 고안해냈지만, 그가 부리는 힘은 어디까지나 도끼나 곡괭이처럼 신체 일부와 결속될 때만 발휘되는 것으로 여전히 '인간적'이었다. 아직은 자신의 감각기관으로 파악하고 체험하는 범위 안의 힘이라 자연의 형태나 본질을 전면적으로 바꾸는 일은 벌어지지 않는다. 한마디로 자신을 자연에 '맞추어 들어가면서' 자연을 다스렸다는 것이다. 하지만 기계문명의 출현과 함께 비약적으로 강해진 힘은 감각기관으로부터 완전히 떨어져나가 더는 그 크기를 가늠할 수 없는 일종의 '낯선' 힘이 되었다. 한계와 통제를 벗어난 이 힘은 인간이 외부 세계와 맺던 관계를 왜곡했고 마침내 인간 자신의 상실로 이어졌다는 것이다.

이를테면, 베네치아 운하를 오가던 곤돌라가 빠르게 모터보트로 교체되면서 도시는 물론 그 안에 깃들어 사는 인간의 삶도 전과 다른 형태로 바뀌어야 했던 것처럼 말이다. 빠른 이동 수단으로 더 많은 일을 할 수 있게 되었지만 오랜 시간에 걸쳐 필요에 따라 조금씩 건설되어 온 도시와의 내적 조화는 그만큼 파괴되어 갔다. 집들이 지어지던 때의 기본 감각과 매우 다른 감각으로 만들어진 보트의 속도와 굉음을 도시는 미처 소화해낼 수 없는 것이다.

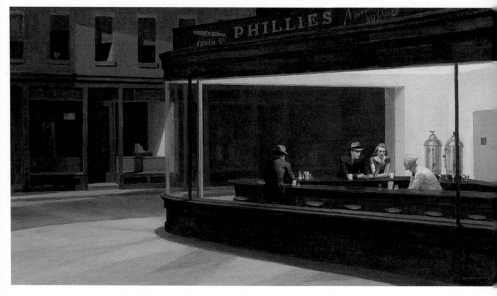

에드워드 호퍼, 〈밤을 지새우는 사람들〉(1942), 시카고 미술관

물론 기술은 도시를 옛 모습 그대로 유지하거나 복원할 수 있다. 하지만 이제 그것은 이전의 도시처럼 인간과 '생생하게' 결속된 것이 아니라 박물관의 유물처럼, 더는 사용하지 않게 된 벽난로처럼, 현재의 삶과는 그 어떤 연결고리도 없이 그저 눈요깃거리로, 불편한 생활을 감수케 하는 애꿎은 무엇일 뿐이다. 이 생생한 내적 조화의 상실은 동시에 마을과 도시가 품고 있던 내력, 역사와의 단절, 인간이 잘 녹아 들어간 도시의 상실을 의미했다. 그렇게 인간은 풍요로워졌지만 헛헛해졌고, 안전한 도시는 꾸렸어도 안락한 '집'을 얻진 못한 것이다.

흔히들 호퍼 작품의 중심 주제로 기다림과 고독을 꼽지만 내게 그것은 그런 낭만적인 것이 아니다. 오히려 그것은 '깃들지 못함'이라는 인간 존재의 비참함이다. 자연으로부터 단절되고 문명이라는 공간에 유폐된 인간은 과르디니의 표현대로 뿌리내릴 곳 없이 쉼 없이 부유할 뿐이다. 카페, 술집, 극장, 휴양지, 호텔 객실, 주유소처럼 모두 언젠가는 떠나야만 하는, 결코 주인일 수 없는 공간에 계류할 뿐인 호퍼의 그림 속 주인공들처럼.

존 재 할 이 유

갈릴레오 재판은 가톨릭교회가 2000년, 대희년大禧年을 기해 인류에게 공식적으로 사과한 교회의 과오다. 누군가 이 재판을 두둔한다면 분명 맹목적 믿음을 가진 사람이라 비판하겠지만 과르디니는 재판의 다른 측면을 바라보길 제안한다. 그는 재판의 부정적 측면을 간과하지 않되, 왜 교회가 갈릴레오에 대해 그토록 완고한 태도로 일관했는지 그 이유를 물어야 한다고 역설한다. 실제로 교회가 보인 반응은 단지 교리와의 논리적 충돌 때문이라 보기엔 과도하게 폭력적이고 신경질적이었다. 과르디니는 기존 세계관의 붕괴 이후 벌어질, 인간에게 찾아올 끝을 알 수 없는 허무와 상실감을 교회가 무의식적으로 감지했기 때문이라고 주장한다. 아니, 인류의 무의식이 교회를 통해 발현된 것이라 보는 편이 더 낫겠다.

창조의 중심에 땅이 있고 스스로를 그 동심원 한가운데의 존재라고

여겼던 인간에게 돌연 지구가 다른 별들과 다를 바 없이 태양을 중심으로 돌고 있다는 사실은 단순한 우주관의 변화만이 아니라 더 근본적인 상실을 초래할 것이라 예감했기 때문이라는 것이다. 동심원 한가운데의 인간은 땅에 대한 권리와 함께 그만큼의 책임도 느꼈지만, 이제부터 그에게 땅은 있는 대로 쥐어짜고 빼앗아도 상관없는 대상이자 자원이고, 그 자신도 창조의 우연적 존재일 따름이다. 기원도 목적도 없이 부유하는, 그저 소비하고 생존하는 존재 말이다.

사실 모든 것을 어떤 물리적 현상으로 설명하고 환원할 때 우리가 잃어버리는 것은 단지 신화나 낭만만이 아닐 것이다. 어쩌면 그것은 존재할 이유, 삶의 가치와 같은 우리를 우리답게 하는 더 근본적인 것들의 상실일 테다. 기계문명의 도래는 자신만만히 '인간의 시대'를 열어젖혔지만, 인간은 실상 호퍼의 군상처럼 더 고독하고 허무해졌다.

다가올 세상에 대하여

만무한 일이지만 만일 내게 회칙「찬미 받으소서」의 편집을 맡겼다면 겉표지는 분명 호퍼의 작품 중 하나로 꾸며졌을 것이다. 그러면 적어도 언제부턴가 회칙에 따라붙으며 도리어 문헌이 품고 있는 생각의 깊이와 폭을 제한하고 왜곡할 수 있는 '환경 회칙'이라는 별칭으로부터 회칙을 지켜낼 수 있을 것 같기 때문이다. 실제로 문헌은 '환경'을 비단 자연만이 아니라 인간과 사회, 물질과 자연, 이를 통해 구축된 인간 '문명' 전체를 담는 개념으로 사용하며 기후위기와 같은 환경 문제만이 아니

라 오늘날 인류가 일구어낸 문명, 인간 전체를 재고하고 있다.

그러나 회칙과 과르디니가 내놓고 있는 대안들은 이 엄청난 허무와 황무지의 적들을 대적하기엔 보잘것없는 것들이다. 그의 결말은 실제로 "관조적 삶의 회복"이나 "시류를 거스를 용기"처럼 하나같이 뜬구름 잡는 말들뿐이다. 순진한 낭만주의나 시대착오적 금욕주의로 비난받아도 억울하지 않을 것들이다. 회칙이 내놓는 대안 역시 기후위기와 국제질서, 빈곤퇴치에 대한 실제적 차원의 주제를 제외하고는 크게 다르지 않다. 하지만 정신문명이 물질문명의 속도를 미처 쫓아가지 못하며 벌어지고 있는 비극을 설명하며 둘 모두가 지속해서 소환하고 있는 단어들을 보자. 세계관, 정신, 의지, 가치 등, 하나같이 사람만이 소유할 수 있는 눈에 보이지 않는 것들이다. 언제나 그렇듯 느리지만 가장 '급진적'이고 '유일한' 대안은 결국 '인간'일 뿐이다.

전혀 다른 세상이 도래하자 교회 역시 당황했다. 가라앉는 세상에 대한 집착인지 돌이킬 수 없는 길로 들어선 인류에 대한 안타까움인지 연일 단죄의 말을 쏟아냈고 세상으로부터 스스로 고립되길 원했다. 교황 비오 9세의 「오류 목록」Syllabus, 1864년 회칙 「Quanta cura」의 부록처럼 새로운 것들, 새로운 세상은 모두 '오류'일 따름이었다. 그로부터 한참의 시간이 지나, 세계대전이라는 참극을 지켜보고서야 교회는 이 인류와 동행하길 마음먹을 수 있었다. 그런 결심의 표현이 바로 제2차 바티칸 공의회1962-1965였다. 그렇다고 그 결심이 옛 세상에 대한 재건 같은 것일 순 없는 것이다. 과거는 지나갔고 미래는 다가올 것이기 때문이다.

결심이라면, 호퍼의 그림 속 군상들의 화면 밖 어디론가 뻗어나간 아득한 시선에 초점을 찾아주는 것이겠다. 그것을 전망, 영감, 또는 다른 무엇으로 불러도 좋다. 제 손으로 건설한 문명의 구조물에 갇혀버린 인류가 이제 그다운 '집'을 마련할 수 있도록 동행하는 것이라면 말이다.

해체한 세계로 장식한 세계

Jacques-Louis David &
Propaganda Art

자크 루이 다비드와 프로파간다 미술

"이로써 그림 속 붉은 혁명의 지도자는
몸소 해체한 과거의 권위인 '차르'와
'교회'의 자리 위에 앉아있는 것이다."

순수와 비순수

횃불 밑에 거대한 무리의 사람들이 빼곡히 운집해있다. 저 멀리 확성기에서 흘러나오는 금속성의 선동적 목소리와는 대조적으로 군중은 질서 있게 도열해있다. 그 한가운데, 조명이 집중된 흰색 단상만이 환하게 도드라져 빛난다. 단상 위 우뚝 선 사람은 긴장감이 어둠처럼 내려앉은 회중석을 바라보고 있다. 화면은 단상 위 사내를 응시하는 군중의 결연한 표정도 놓치지 않는다. 모든 것을 알 수 있는 신처럼 중심에 선 사내의 시선은 집회장 어디든 가닿고, 군중은 은총의 말을 쏟아내는 그의 입을 숨죽인 채 주시하고 있다.

1934년 대규모 나치 전당대회를 담은 레니 리펜슈탈Leni Riefenstahl, 1902-2003 감독의 기록영화 〈의지의 승리〉Triumph des Willens, 1935를 지배하는 분위기다. 이제 막 정권을 장악한 히틀러가 뉘른베르크 전당대회에 참가하기 위해 하늘에서 지상으로 '강림'하듯 비행기를 타고 오는 장면으로 시작되는 이 영화는 역사상 가장 강력한 선전영화로 평가받는다. 이러한 작품들로 제2차 세계대전이 끝난 후 나치당 부역자로 기소된 리펜슈탈은 자신의 무죄를 끝까지 주장했다. 단순히 관찰자의 입장에서 역사적 장면을 기록한 다큐멘터리일 뿐이라는 항변이었다. 과연 그럴까. 〈의지의 승리〉와 함께 그녀의 또 하나의 걸작으로 꼽히는 1936년 베를린 올림픽을 기록한 〈올림피아〉도 실은 단순히 인간 육체의 강인함을 표현했을 뿐이라 하지만 결국에는 게르만 혈통의 우월을 과시하기 위함이었다.

몇 년 전 '불온한' 정치 성향을 지닌 문화예술계 종사자 9,473명을 대상으로 정부가 주도해 작성한 이른바 '문화계 블랙리스트'를 생각해보면 예술은 사회적이거나 정치적인 메시지를 비롯한 모든 실재성을 기피하는 것이어야 한다는 20세기 추상주의의 주장은 무척이나 순진한 것이 아닐 수 없다. 다큐멘터리와 프로파간다propaganda 예술을 구분하기 모호하듯 '순수 미술'이란 애초에 존재할 수도, 가능하지도 않은 것인지도 모른다. 아니, 있다 하더라도 '순수'라 부를 수 있는 것은 완벽한 진공의 중립이 아닌 오히려 예언자처럼 현실과 철저히 불화하는 예술가의 정신뿐일 것이다.

상징의 세계

영웅적 개인의 격정적 연설과 열광하는 군중은 전체주의 시대의 단골 이미지다. 대규모 군중과 화려하면서도 절도 있는 퍼레이드, 시선을 압도하는 웅장한 무대, 통일된 경례 같은 것들은 전체주의가 표방하는 일체로서의 집단과 체제결속을 상징하지만, 일종의 '교권敎權 수립'을 위한 '종교적 제의'이기도 하다. 전체주의 예술이 잃어버린 '황금시대'에 대한 짙은 향수와 위대한 과거와의 연속성을 강조하고자 다분히 복고적 취향을 드러내고 있다는 사실은 널리 알려진 내용이다. 파시즘fascism이란 말이 과거 로마제국 군대의 권위와 계급을 의미하는 도끼나 화살 꾸러미를 묶던 끈, 파쇼fascio에 뿌리를 둔 것이나 중세 튜턴 기사단의 번들거리는 갑주를 온몸에 두른 히틀러의 초상이나 그들의 예술

적 취향은 '새로운 것'과는 거리가 멀었다. '새로운 것', '근대적인 것'은 오히려 역사에 대한 기계적 진보를 확신한 공산주의의 전유물이었다.

그러나 흥미로운 것은 순환적 역사관을 지닌 전체주의나 진보를 표방하던 사회주의나 모두 체제의 우월함과 지도자의 신성화를 위해 자신들이 애써 부정하고 극복하고자 했던 '과거', '교회'의 표현양식과 이미지들을 적극적으로 활용했다는 사실이다. 둘 사이의 차이라면 전체주의가 복고적 상징들을 아예 노골적으로 가져와 사용하고 있는 것에 반해 사회주의는 사실주의 기법 안에 그것을 창조적으로 수용하고 있다는 정도일 것이다.

사회주의 리얼리즘 예술운동이 나가야 할 방향을 제시했다고 평가받는 브로드스키Isaak Izrailevich Brodsky, 1883-1939의 〈스몰니에 있는 레닌〉1930이 한 예이겠다. 아무런 장식이 없는 실내의 낡은 의자에 앉아있는 혁명 지도자. 소박한 일상의 집기들과 글을 쓰고 있는 모습만으로 채워진 화면은 그 어떤 부산스러운 수식도 없이 레닌을 성실하고 금욕적인 수도자처럼 보이게 한다. 한편 자신의 다리를 책상 삼아 무언가 글을 쓰고 있는 모습은 책상으로 옮겨갈 사이도 없을 만큼 언제나 인민의 안녕만을 걱정하는 지도자의 근면함을 표현할 뿐 아니라 사회주의의 합법적 해석자를 자처한 레닌의 권위를 드러내고 있다. 이로써 그림 속 붉은 혁명의 지도자는 몸소 해체한 과거의 권위인 '차르'와 '교회'의 자리 위에 앉아있는 것이다.

이삭 브로드스키, 〈스몰니의 레닌〉(1930), 모스크바 트레티야코프 미술관

'프로파간다'로서의 예술

모든 시대, 모든 권력자는 예술을 자신의 목적대로 활용해왔다. 사실 '예술을 위한 예술'이라는 개념은 그래봐야 한 세기 전에나 등장한 것이었고 작품은 무릇 의뢰인의 의도와 목적에 맞게 제작되는 것이었다. 로마제국이 멸망한 후 유럽의 새로운 주인으로 등장한 이민족 왕들이 부족한 정통성을 메우고 통치권을 인정받기 위해 교황의 축성consacratio으로 완성되는 대관식이라는 상징을 필요로 했던 것처럼 모든 권력은 종교와 더불어 예술적 상징들을 자신의 통치 수단으로 활용해왔다.

'흩뿌리다', '넓히다'라는 뜻의 라틴어 동사 propagare에서 파생된

'프로파간다'는 사실 19세기 이전까지는 부정적이기는커녕 심지어 종교적인 단어였다고 할 수 있다. 1622년 세계 선교를 총괄하기 위해 설립된 교황청 기구인 '포교성성Congregatio de Propaganda Fide, 현 교황청 인류복음화성'에서 유래한 이 말은 단어 자체의 뜻과 성성의 문장에 새겨진 성서 구절(너희는 온 세상에 가서 모든 피조물에게 복음을 선포하여라. 마르코 16.15)을 보더라도 '믿음의 확장'을 의미할 뿐 오늘날의 선동적 뉘앙스와는 거리가 멀었다. 제1차 세계대전 당시 각국이 선전 운동을 펼치며 사용하기 시작해 얼마 후 혹독하게 치러낸 전체주의에 대한 경험과 결합되면서 '프로파간다'는 어떤 이념이나 사고방식을 선동하는 정치 선전을 가리키는 말로 이해되기 시작하였다. 말의 유래와 오염 경위를 보더라도 부정하고 무너트리고자 했던 과거 권위의 상징을 다시 가져다 쓴 것은 언제나 새로운 권력들이었다.

이런 맥락이라면 1798년 프랑스 혁명 전쟁 당시 로마를 점령하고 교황청까지 해체한 프랑스군 장교들이 승리를 자축하기 위한 만찬장으로 다름 아닌 저 성서 구절을 묘사한 벽화로 가득한 포교성성의 대회의실을 택한 것은 결코 우연이 아닐 것이다. 땅거미가 내려앉는 초저녁 어스름에 시작되어 다음 날 해가 중천에 이를 때까지 이어졌다는 그날의 만찬은 거기 참석한 계몽주의자들에게는 식사 이전에 상징으로 가득한 일종의 종교적 행위였던 셈이다. 분명 가운데 자리 잡고 앉아 만찬을 주재했던 좌장은 주위를 둘러보며 성서 속 죽음을 이기고 승리해 돌아오겠다는 스승의 말에 귀 기울이던 제자들의 그 밤을 떠올렸을 것이다. '교회'라는 무지

의 어둠은 동터오는 이성의 여명에 쫓겨 곧 바스러질 것이기 때문이다.

권력을 찬양하고 옹호하는 미술은 말할 것도 없고, 좀 더 좁은 의미에서 '프로파간다'를 정치신념의 표현이라고 한다면 그에 반하는 저항 미술 역시 선전예술이라 할 수 있다. 그렇다면, 굴종적 부역이나 용맹한 저항이 아니라 작가 자신이 현실 권력의 신념에 깊이 동의한 경우라면 우리는 그것을 무엇이라 불러야 할까. 프랑스 혁명이 선택한 화가 자크 루이 다비드Jacques Louis David, 1748-1825 가 그렇다.

혁명이 선택한 예술

지난 20세기의 혁명들이 그랬으니 프랑스 혁명도 대개 '혁명'이라는 전복적 이미지에 포섭되어 그와 비슷할 것이라 상상하기 쉽다. 물론 오랫동안 군림한 군주들의 목이 삼색기가 꽂힐 때마다 차례로 날아갔으니 전복적이다. 그러나 프랑스 혁명은 기층 민중이 아닌 경제력을 바탕으로 한 신흥 엘리트 계급의 정치에 대한 권리 요구에 가깝다. 금력은 바야흐로 혈통적 권위를 뛰어넘는 힘이었다.

이러한 선입견은 그 시대 예술에도 비슷하게 드리워져있다. 혁명의 예술이라면 모든 억압으로부터 해방되어 자유롭고 개인주의적인 화풍일 것이라 짐작하지만 혁명 프랑스가 선택한 것은 그와는 사뭇 다른 것이었다. 언뜻 양식적이고 규범적인 고전주의가 혁명이 밀어내버린 보수적이고 권위주의적인 귀족계급의 취향에 더 어울릴 것이라고 넘겨짚기 쉽지만, 이들이 선호했던 것은 화려하다 못해 퇴폐적으로 보이기까

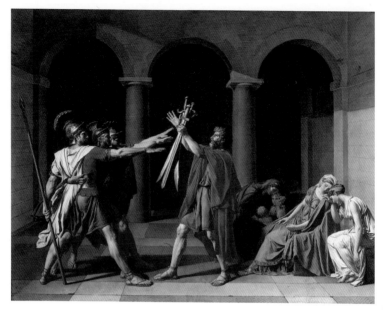

자크 루이 다비드, 〈호라티우스 형제의 맹세〉(1784), 파리 루브르 박물관

지 하던 로코코 풍의 그림들이었다. 오히려 단순명료한 고전주의를 자신의 예술로 선택한 것은 합리적이고 금욕적이며 도덕적으로 엄격한 '시민'을 원했던 혁명 세력이었다.

혁명이 터지기 4년 전인 1785년 살롱전을 통해 공개된 다비드의 〈호라티우스 형제의 맹세〉[1784]는 이런 의미에서 혁명에 봉사해야 하는 예술의 모범만이 아니라 다가올 시대가 요청하는 시민적 덕목의 청사진과 같았다. 작품은 고대 로마의 비극적 전설을 담고 있다. 나라의 기틀을 다져나가며 수많은 전투를 치러야 했던 로마는 희생을 최소화하

기 위해 인접 국가였던 알바Alba Longa와 각기 한 가문씩을 뽑아 전쟁의 승패를 가르기로 합의한다. 선택된 로마의 호라티우스 가문과 상대편 가문은 공교롭게도 혼인으로 맺어진 사이였다. 호라티우스의 세 형제 중 한 명의 아내가 상대편 가문의 딸이었고, 딸 중 하나는 상대편 가문의 아들과 약혼 관계였다. 전투에 승리했지만 세 형제 중 하나만 살아 돌아올 수 있었다. 그러나 극적으로 생환한 그를 기다리고 있던 것은 약혼자를 잃고 슬퍼하는 누이의 눈물이었다. 분노에 휩싸인 그는 결국 누이를 그 자리에서 칼로 찔러 죽이고 만다. 비록 이러한 비극적 결말 대신 전투에 나서기 전 결연한 맹세의 순간을 묘사한 다비드지만 말하고자 하는 것은 크게 다르지 않다. 혁명이 불러올 새로운 시대의 덕목은 개인적 행복이나 감정이 아니라 국가를 위한 헌신과 같은 고양된 도덕성이라는 것이다.

이미 널리 알려진 〈마라의 죽음〉1793 역시 좋은 예다. 차분한 분위기의 〈스몰니에 있는 레닌〉과 비교해 더 극적인 장면을 연출하고 있지만 구현하려던 이미지는 같다. 열렬한 왕정주의자에게 살해된 혁명위원 마라Jean Paul Marat, 1743－1793는 죽는 순간에도 시민을 위해 일하고 있었다. 성실한 그는 나무 궤짝을 책상으로 쓸 만큼 가난하고 금욕적이기까지 하다. 몸이 반쯤 나온 욕조는 흡사 성인들의 석관과 닮았고 머리에 두른 수건은 고대의 제관을 연상케 한다. 죽음의 숭고함은 시신의 표정과 수직으로 바닥에 떨구어진 팔에 이르러 절정에 달한다. 마치 십자가에서 내려져 어머니의 품에 안긴 피에타의 주검처럼. 그렇다. 그는 거룩한 혁명의 순교자다.

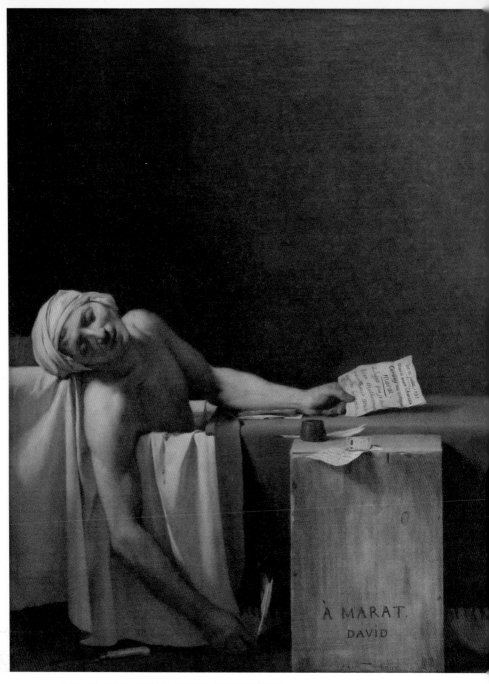

자크 루이 다비드, 〈마라의 죽음〉(1793), 브뤼셀 왕립 미술관

혁명 이전의 귀족적이고 경박하며 퇴폐적인 로코코에 대한 반동과 고고학 발굴에 대한 열기에 힘입어 시작된 신고전주의는 시민계급의 공화주의 정신과 스토아적 생활 이상을 충실히 표현하는 데 적합한 언어였다. 이러한 보수적이고 과거 회귀적인 경향은 20세기 전체주의 미술에서도 반복되어 나타났다. '진보'를 신념으로 여기던 사회주의 미술에서조차 모든 과거 전통과의 단절을 주장하며 미래를 역동적이고 속도감 있게 표현했던 '미래주의'와 같은 아방가르드 예술운동은 일찌감치 배척되었다. 신을 밀어낸 자리에 이성의 여신을 세워 제의적 행사를 개최했던 혁명 프랑스나 몸소 해체한 권위의 상징들을 무덤에서 되찾아와 자신을 장식하던 전체주의나 모두 '반동적'이기는 마찬가지다. 이렇게 보면 다비드가 군림했던 시대의 예술은 엄밀한 의미에서 '혁명 예술'이라기보다는 그것을 '준비한' 예술이고, 오히려 혁명의 진정한 예술적 적자는 다음 세기에나 도래할 낭만주의였다고 할 수 있다.

시대의 모순

"최고의 시절이자 최악의 시절". 찰스 디킨스가 소설 『두 도시 이야기』[1895]의 첫 문장에 담아낸 모순 가득한 다비드의 시대다. 혁명의 열렬한 신봉자이자 국민의회의 일원인 그는 예술과 관련된 모든 영역의 책임자였다. 예술 관련 행정부터 시민 의례의 기획과 총괄까지 모두 그의 몫이었다. 혁명에 관한 무수한 '교과서적' 이미지들을 남긴 것 말고도 그는 정치신념에 자신의 재능을 십분 활용한 사람이었다. '살롱'과 '아

카데미아'로 대표되는 귀족적이고 폐쇄적이던 미술 시장과 미술 교육을 평등 이념에 발맞추어 '전람회'와 '미술관'으로 개혁했고, 루브르 궁전을 누구나 드나들 수 있는 박물관으로 변모시켰다.

혁명 노선에 반하는 이라면 그가 벗일지라도 망설임 없이 단두대로 보낼 만큼 열렬했던 혁명주의자의 앞길은 그러나 공포정치의 종식[1794] 과 함께 혼미해지기 시작했다. 자코뱅당의 수장 로베스피에르가 실각하면서 그도 감옥에 갇히게 되었다. 나폴레옹 덕에 곧 복권은 되었어도 총재정부 시절부터 시작된 그의 정치신념과 예술 사이의 괴리는 갈수록 커져만 갔다. 갈등은 분명 '제1통령'[1799] 나폴레옹이 스스로를 황제로 칭하는 순간[1804] 극에 달했을 것이다. 물론 나폴레옹은 혁명이라는 자기 근원을 잊지 않았다. 하지만 실제로는 여러 영역에서 혁명을 애써 청산하고자 했고 모든 혈통적 특권을 부정하면서도 자본가들에게만은 그것을 보장해주었다.

총재정부 이래 정치 일선에서 밀려난 다비드는 복귀를 원했으나 그에게 허락된 최대 직함은 나폴레옹의 '수석화가'였다. 이 시절 다비드의 그림을 '앙피르Empire 양식'이라고도 하는데 〈나폴레옹 대관식〉[1805-1808]이 대표적이다. 나폴레옹은 일찍이 1798년 프랑스 혁명군의 장군으로서 직접 쫓아낸 교황청의 주인을 자신의 대관식을 지켜보도록 파리로 불러올렸다. 비록 보란 듯이 스스로 관을 썼을지언정 낡아 폐기해 버린 시대의 것이라도 축복의 상징만큼은 버릴 수 없었을 테다. 화면 속 그저 앉아있기만 한 교황 비오 7세를 다시 손을 들어 축복하는 모습으

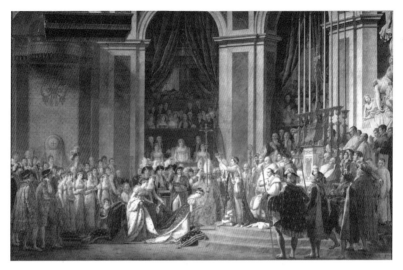

자크 루이 다비드, 〈나폴레옹 대관식〉(1805-1808), 파리 루브르 박물관

로 고치도록 한 것도 나폴레옹이었다.

　　여느 권력들처럼 나폴레옹도 그렇게 혁명이 폐기해버린 상징을 하나둘 다시 찾아 입었다. 완공을 보지 못하고 눈을 감은 파리 개선문만이 아니라 황제가 되고 꼭 1년 만인 1805년 제작된 방돔 광장 한가운데의 원주 기념탑도 이러한 흔적 중 하나다. 전쟁에서 노획한 대포를 녹여 만든 44미터짜리 청동 원주는 다키아 원정을 성공적으로 마무리한 트라야누스 황제를 기념하기 위해 113년 로마 원로원이 제작해 헌정한 포룸 로마눔Forum Romanum 북쪽의 트라야누스 원주를 그대로 본뜬 것이다. 나선으로 기둥을 휘감아 돌며 양각의 부조로 펼쳐지는 로마 황제의 원정 이야기가 오스트리아와의 전쟁에서 대승을 거둔 나폴레옹 자신의

이야기로 대체되었을 뿐이다. 방돔 광장 조성을 지시한 루이 14세의 동상이 바로 그 자리에 서 있었다. 왕의 자리를 일개 하급 장교 출신 황제가 차지해버린 셈이다. 고대 로마의 영광을 파리에 재현하고자 했던 나폴레옹의 꿈은 여기에 그치지 않았다. 바티칸 문서고의 주요 문서를 몰수해 파리로 올려보냈고, 실각으로 비록 계획에 그치고 말았지만, 아예 교황청을 파리로 옮겨올 생각이었다.

그렇게 그는 제 손으로 끝장내버린 세상의 잔해들을 긁어모아 자신을 장식하는 일에 누구보다 열성적이었다. 그는 혁명의 가장 위대한 전도사인 동시에 분명 가장 치명적 반동이었던 셈이다. 이런 반동의 역사가 비단 과거의 일만일까. 세상의 얼마나 많은 들꽃 같은 파릇함이 '기성'과 '권력'을 덧입고 들판의 기억들과 생명력을 맥없이 잃어갔는지 수도 없이 보아오지 않았던가.

시대의 모순을 닮은 다비드의 예술적 편력 앞에 여전히 남는 의문들이 있다. 현실정치의 이념과 개인의 신념이 완벽히 맞아떨어지던 시절의 작품과 그 반대로 이 둘을 통합하지 못했던 때의 작품 중 무엇을 다비드라고 말할 수 있을까. 하나는 선동으로, 다른 하나는 부역으로 간단히 정의해버린다면 과연 그것은 온당한 것일까. 혹여 정치의 틈바구니에서 빠져나와 신화만을 소재로 삼던 말년의 작품이 비로소 그의 진면모였을까. 그러나 이 모두가 그의 예술이 아닐까. 무릇 삶이란 변덕스럽고 때론 불가역적이어서 모든 길을 달리고서야 간신히 정의될 수 있는 것이 아니던가.

네 번째 계급

/

Giuseppe Pellizza
da Volpedo

주세페 펠리차 다볼페도

/

"신화와 성서에서,

이전의 세상에서 분명 '존재했지만 존재하지 않았던' 이들이

비로소 역사의 무대에 올라선 것이다."

고상함에 보내는 경멸

아무렇게나 자란 수염과 창백한 얼굴, 검은 재킷에 옷깃 없는 백색 상의, 슬픔인지 경멸인지 알 수 없는 무심한 눈빛. 19세기 미술의 중심지로 떠오른 파리와는 거리가 먼 이탈리아 북부 작은 마을 어느 젊은 화가의 자화상이다. 의뢰인의 사회적 지위와 고귀함을 옷과 손의 모양 등으로 세심하고 계획적으로 표현했던 과거의 초상들과 비교하자면 파격이다. 주문자가 따로 없는 작품, 그것도 자기 자신을 그린 것이니 관례화된 양식을 따를 이유도 없었겠지만, 성의 없는 옷매무새나 주머니에 무심히 찔러 넣은 손과 같은, 관객을 깔보는 듯한 도발적 느낌이 굳이 필요했을까. 하지만 19세기는 그런 시대였다.

지난 세기, 종교개혁과 프랑스혁명은 중세의 질서만이 아니라 화가들에게도 '좋은 시절'을 앗아갔다. 제단화와 초상화 등, 보통 길드에 속해 의뢰받은 작품을 계획된 일정대로 작업하면 그만이었던, 비교적 안정적 지위를 보장받던 화가라는 직업은 더 이상 안전하지 않았다. 그러나 불안은 동시에 선택의 폭이 넓어졌음을 의미했다. 신화와 종교적 모티브에 국한되던 소재 역시 풍경과 평범한 일상 등으로 확장되었다. 작품에 대한 평가도 엇갈렸다. 의뢰인의 주문대로 제작되던 작품에선 작가의 성취감이 주문자의 만족과 대개 일치했지만, 자유롭게 선택된 소재와 양식이 꼭 감상자의 마음에도 들라는 보장은 없었다. 여전히 과거의 취향에 붙들려있는 대중 앞에, 비록 시장의 상품처럼 선택을 기다려야 할 처지라도 작가는 이제 자존심을 지키기로 했다. 양식과 전통이란

주세페 펠리차 다볼페도, 〈자화상〉
(1899), 피렌체 우피치 미술관

이름의 부르주아의 '고상한' 관습들에 차라리 경멸을 보내고자 했다. 그
러니 대가大家도 과거처럼 꼭 성공한 작가를 뜻하지 않았다. 혹평에 시
달렸어도 죽은 뒤 진가를 인정받는 불운한 천재들도 이때부터 등장했
다. 초상의 주인, 펠리차Giuseppe Pellizza da Volpedo, 1868~1907도 그런 시대,
그런 불운에 속한 이였다.

전통과의 단절

미술을 전공할 마음으로 이른바 '입시 미술'을 공부한 적이 있었다. 이름도 생경한 그리스 로마 석상들을 익힌 공식대로 수없이 그렸다. 그림자가 사라지는 창백한 형광등 불빛 밑에서도 창으로 길게 뻗어 들어오는 오후의 햇살에서도 상관없었다. 연습한 대로, 외운 공식대로 그리면 그만이었다. 이해할 수 없었지만 그래야만 하는 줄 알았다. 나중에 알게 된 사실이지만 그때 받은 교육은 19세기까지 '아카데미' 등을 통해 전수되던 전통적인 양식style 교육이었다. 환경에 따라 다르게 보이는 사물의 가변성을 허용하지 않고 눈에 보이는 것이 아닌 관습과 규칙에 따라 정형을 복제하는 셈이다. 양식은 제복과 같아서 구속될 수 없는 작가의 정신이 있다 해도 그것을 표현할 여백은 극히 작기 마련이다.

19세기 중엽, 이러한 전통과의 단절을 선언한 이들이 나타났다. 〈이삭줍기〉, 〈만종〉으로 유명한 밀레J. François Millet, 1814-1875가 속한 바르비종Barbizon 지역의 화가들이 그렇다. 스튜디오 안에서 일정한 양식에 따라 그려지던 작품을 거부하고 직접 자연과 대면하길 원했던 그들은 이전까지 누구도 화면에 담길 거라 상상하지 못했던 농부와 노동자 같은 허드레 일상을 소재로 삼았다. '고상한' 그림에는 '고상한' 인물들만 담겨야 한다고 믿었던 동시대인들에게는 충격이 아닐 수 없었다. 이런 종류의 그림에 사실주의realism라는 이름을 부여한 쿠르베Gustave Courbet, 1819-1877는 한 발짝 더 나가 자신이 추구하는 것은 '아름다움이 아니라 진실'이라고 주장했다. 그의 선언은 완벽한 조형미, 아름다움 자

체를 추구하던 르네상스 이래 흔들리지 않던 전통과의 단절이었고 동시에 전통이라는 이름의 구습과 관례에 대한 거부였다.

이상의 좌절

현실을 있는 그대로 그리는 것이 왜 도발적인지 우리로선 이해하기 힘들다. 하지만 프랑스 혁명 이래 쉼 없이 사회적 이상을 실험하던 19세기 프랑스에선 그랬다. 나폴레옹이 몰락하자 망명을 떠났던 군주들이 속속 제 자리로 돌아왔다. 구체제의 복원이었다. 1848년 2월 파리에서 다시 타오른 혁명의 불은 이내 전염병처럼 전 유럽을 뒤덮었다. 7월 왕정이 붕괴되고 다시 공화정이 선포되었지만 승리는 오래가지 않았다. 선거로 집권에 성공한 나폴레옹의 조카 루이 나폴레옹은 얼마 지나지 않아 자신을 황제(나폴레옹 3세)로 선언했다. 거듭된 실패와 반동의 승리로 이제 모든 이상은 봉쇄되었다. '질서'라는 이름의 억압이 뒤따랐다. 언론의 자유와 집회가 차단되었고 무산계급 조직들은 조용히 와해되어 갔다. 부르주아, 새로운 지배계급은 자신들이 얻은 권리를 어떻게든 지키고자 했고 혁명이 혐오했던 이전 시대 지배계급의 문화를 흉내 내기 시작했다. 고전시대 예술품들이 조악하게 복제되었고 무도회, 식당, 백화점, 오페레타operetta와 같은 문화의 단순화와 황폐화가 찾아왔다.

흥청거리는 이들 한편에는 그러나 이상을 여전히 포기하지 못하는 이들도 있었다. 유토피아의 좌절, 이상의 봉쇄라는 긴 환멸의 터널을 지

나 이제 그들은 현실을 맨눈으로 바라보고자 했다. '사실'만이 이 좌절로부터 이상을 구원할 수 있다고 믿었다. 무조건 고급스러운 것들로 치장한 천박한 화려함 저 너머의 현실을, 진솔하게, '있는 그대로의 비참'으로 직시하고자 했다. 사실 그대로 바라보는 것은 그 자체로 이미 현실에 대한 고발이요 저항이었다.

사실주의는 그렇게 정치적 경향과 사회적 메시지로서도 새로운 것이었다. 물론 이 사실주의, 혹은 자연주의naturalism는 후일 색채의 탐구에 천착한 인상주의impressionism라는 전혀 다른 가지로 분화하며 정치성을 잃어버리게 되었지만, 정형화된 규칙, 곧 부동의 진리가 아닌 '지금 여기', '나의 눈'을 진리의 기준으로 삼은 것에서 여전히 19세기의 시대정신과 같은 것이었다.

얼룩으로 그린 세상

기존의 양식주의를 거부한 이들을 다시 '주의', '학파'라는 범주로 양식화하려는 것은 얼마나 이율배반적인가. 그럼에도 초상의 주인, 펠리차의 위치를 굳이 규정하자면 양식과 기술적 면에서는 인상주의의 점묘법pointillisme에 비견되는 분할주의divisionism를, 정신적 측면에서는 사실주의를 추구했다고 할 수 있다. 첨단의 기법으로써 '근대성'을 상징하는 분할주의는 사실주의적 메시지를 담고자 했던 펠리차에게 어쩌면 가장 적절한 조형 언어였던 셈이다. 과거라는 어둠을 밀어내고 미래라는 새로운 빛이 들어찰 것이기 때문이다.

주세페 펠리차 다볼페도, 〈굶주림의 대사들〉(1892), 개인 소장

　열강의 틈바구니에서 군소 국가로 나뉘어 단지 '지리적 표현'에 불과하다는 조롱을 듣던 이탈리아의 젊은이들은 프랑스 혁명이 지핀 혁명의 에너지를 통일국가 건설이라는 이상에 투사했다. 1870년, 통일로 이상은 실현된 듯 보였지만 현실은 그야말로 실망스러웠다. 이탈리아 통일운동Risorgimento 당시부터 이런 이상을 나누던 토스카나 지역의 청년 예술가 그룹은 프랑스의 바르비종 유파처럼 실외에서 직접 마주한 사물의 묘사를 추구했다. 붓질한 색면色面을 뜻하는 '얼룩macchia'이라는 이탈리아 말에 어원을 둔 마키아이올리Macchiaioli로 불리던 그들은 당대 이탈리아 여느 젊은이들처럼 이전 시대 낡은 권위주의와 자유주

의라는 시대적 요구 사이를 갈팡질팡하며 정작 어느 것도 해결하지 못하는 신생 정부에 깊이 실망했다. 그들은 이런 현실 인식에서 출발해 사실주의와 마찬가지로 혼란기 중 더욱 황폐해진 농촌의 빈곤과 노동자들의 비참한 삶 등, 사회 문제를 소재로 삼았다. 현실에 대한 직시는 곧 현실에 대한 고발이었다.

새로운 계급

이들과의 직접적 연결고리는 찾을 수 없어도 고향의 평범한 이웃들의 생생한 현실에 눈을 돌린 펠리차의 작품 경향도 다르지 않다. 제목부터 에둘러감 없는 〈제4계급〉Il Quarto Stato, 1898-1901은 그의 대표작이자 이전의 연작을 통해 추적할 수 있는 그의 정신적 숙성과정의 완결이라 할 수 있다. 이 여정은 1891년, 그의 고향 볼페도의 광장에서 직접 목격한 농민들의 시위로부터 시작된다. 그날 일기에 그는 이렇게 적고 있다. "사회 문제가 대두되고 있다. 많은 이들이 이를 연구하고 해결하고자 몰두하고 있다. 예술 역시 이 운동으로부터 예외일 수 없다." 〈제4계급〉 연작의 시작이라고 할 수 있는 그날의 장면은 〈굶주림의 대사들〉Amabasciatori della fame, 1892이라는 제목을 달고 태어났다.

한낮의 따가운 햇볕 아래 한 무리의 사람들이 서 있고 이들을 뒤로 한 채 세 명이 그림자 속으로 걸어 들어가고 있다. 지주의 집이 드리운 어두움으로 들어가 저 뒤의 사람들을 대변할 소작농 무리의 대표자들이다. 단순히 배고픔을 해결하는 것이 목적이었지만 이들은 이미 어엿

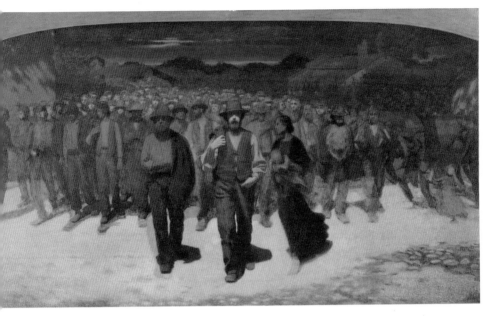

주세페 펠리차 다볼페도, 〈범람〉(1898), 밀라노 브레라 미술관

한 '대사들'인 것이다. '대사'처럼 이 무지렁이 촌부들 역시 똑똑하고 지
혜로우며 그 어떤 위협이나 폭력 없이 대화로 자신들의 권리를 요구할
줄 아는 존재들이라는 것이다. 현실의 농민들이 물론 그의 바람처럼 모
두 점잖고 합리적일 리 없다. 작품은 따라서 실제 사건에 기초하고 있지
만 단순한 사건의 기록을 뛰어넘어 현실 너머의 어떤 '이상'을 담고 있
는 셈이다. 그러니까 화면에 투사된 것은 펠리차 자신의 표현대로 "사실
적 진실보다는 어떤 이상화된 진실"에 가까운 것이다.

　첫 번째 것과 비교해 상당히 커진 두 번째 작품 속에선 농민들의 수

주세페 펠리차 다볼페도, 〈제4계급〉(1901), 밀라노 노베첸토 박물관

가 커진 화면의 규모만큼 엄청나게 불어나있다. 한 덩어리임을 과시하
듯 전체적으로 무거운 같은 톤으로 표현된 군중을 뒤로하고 화면의 밝
은 쪽을 향해 세 명이 앞서 걷고 있다. 〈범람〉Fiumana, 1898 이라는 제목처
럼 일체감 있게 단결해 육박해 오는 한 무리의 인간 덩어리다.

　화면의 높아진 시점과 바짝 앞으로 당겨온 선두의 인물들 덕에 엄
청나게 불어난 저 군중이 금세 '범람'하듯 왈칵 밀려 들어올 것만 같다.
그뿐만이 아니다. 무리로부터 떨어져나와 희끄무레한 그림자처럼 광장
한쪽 담벼락에 붙어 구경만 하던 여인들이 당당히 대열의 맨 앞으로 나

와 걷고 있다. 노인과 여자, 그리고 엄마에게 안겨있는 아기까지, 모든 세대로 이루어진 선두의 '대사'들은 이제 소작농만의 대표가 아니라 정당한 권리에 굶주린 모든 인류를 대표하는 것이다. 첫 번째 작품 맨 밑단에 짙게 드리워있던 그늘이 제거된 것도 같은 맥락에서다. 화면 밖으로 쏟아져 나올 것만 같은 저 행진은 이제 무언가를 거슬러 깨부수려는 것이 아니라 빛으로, 더 나은 내일로 향하는 발걸음이다.

1898년, 밀과 빵의 가격이 폭등하자 이탈리아 북부 롬바르디아 지역 곳곳에서 폭동이 일어났다. 정부는 이를 대포까지 동원해 무자비하게 진압했다. 목숨을 잃은 사람만도 100명, 사상자까지 합치면 300명에 달하는 대규모 유혈사태였다. 참극을 전해 들은 펠리차는 아직 작업 중이던 〈범람〉을 미완으로 남겨둔 채 새로운 작업을 위해 높이 3미터 길이 5미터에 달하는 압도적 크기의 캔버스를 사들였다. 두 번째 작품과 비교해 행진의 속도는 확연히 느려졌지만, 화면은 좀 더 떠들썩해졌다. 선두의 셋을 제외하고 모두 익명의 무리처럼 흐릿하게 처리되었던 인물들이 모두 각기 다른 몸짓으로 생동감 있게 살아난 덕분이다. 하나같이 어떤 도덕적 확신과 신념에 차있는 듯한 인물들은 이 행진을 절대 물릴 수 없는 무엇으로 느끼게 한다. 펠리차는 의도적으로 전체적 분위기와 인물들의 몸짓을 통해 르네상스의 걸작들을 떠올리도록 구성했다. 이를테면 전체적으로 라파엘로의 〈아테네 학당〉과 다빈치의 〈최후의 만찬〉과 닮아있는 화면의 구도, 미켈란젤로의 〈다비드〉를 연상시킬 만한 선두 가운데 남자의 자세, 사모트라케의 〈니케〉Nike 여신상과 비

슷한 맨 앞줄 여인의 실루엣이 그렇다.

그렇다면 이 대단한 모티브들을 소환해 그가 화면에 그려 넣고자 한 이들은 누구인가. 자신의 부인, 친구, 볼페도의 이웃, 노동을 통해 매일의 삶을 이어가는 이들이었다. 신화와 성서에서, 이전의 세상에서 분명 '존재했지만 존재하지 않았던' 이들이 비로소 역사의 무대에 올라선 것이다. 3년의 작업 끝에 그는 〈노동자들의 행진〉이라고 애초에 평이하게 붙여둔 마지막 작품의 제목을 〈제4계급〉으로 수정했다. 그에게 이 인간의 덩어리는 이제 '무리'가 아니라 '노동하는 인간', 새로운 계급이었다. 현실의 그들이 얼마나 비참하고 남루한지는 중요치 않다. 어차피 그가 그리고자 한 것은 돌이킬 수 없는 역사의 분기점만이 아니라 그들이 성취해야 할 어떤 이상적 긍지였기 때문이다. 동이 터오듯 어두움을 헤치고 빛으로 걸어 나온 저 행진은 지금쯤 어디를 지나고 있을까.

새로운 사태

비단 노동의 문제만이 아니라 이 요동치며 들이닥치는 낯선 시대 앞에 교회는 어디에 있었을까. 1870년 이탈리아의 탄생으로 '국가 안의 국가'라는 기형적 동거가 시작될 때 교회는 교황이 신앙과 도덕에 관련해 사도좌에서ex cathedra 장엄하게 선포하는 것들에는 결코 오류가 있을 수 없다는 '교황의 무류성無謬性' 같은 여전히 중세적인 테제에 몰두해 있었다. 그렇다고 당시 교회가 세상의 변화에 아무런 관심이 없었다고는 할 수 없다. 교황의 무류성을 신학자들의 거센 반대에도 제1차 바

티칸 공의회¹⁸⁶⁹⁻¹⁸⁷⁰를 통해 가톨릭 신자라면 누구나 믿어야 할 '믿을 교리'로 선포했다는 것은 더는 예전 같지 않은 자신의 권위에 그만큼 위기를 느꼈음을 의미하기 때문이다.

변화를 감지했으되 그러나 그것을 포용할 도량은 아직 준비되지 않았던 셈이다. 실제로 교회는 이미 1869년, 공교롭게도 국제노동자연맹이 결성되던 해에 비오 9세 교황의 「우리 시대의 오류 목록」을 통해 자유주의와 사회주의, 계급투쟁, 이탈리아 통일운동 등, 모든 새롭고 '근대'적인 것들을 단죄하며 일찌감치 자신의 노선을 확정 지은 상태였다. 교황과 교황령의 존재를 부정하는 이탈리아 정부에 맞서 신자들에게 선거 참여를 금지(회칙 「Non expedit」 1871)했고 신생 정부에 대한 항의와 불인정의 표시로 줄곧 작은 시국 안에 자신을 스스로 유폐한 채 '바티칸의 포로'를 자처했던 비오 9세와 그의 후임자들을 생각해보면 교회 존립에 대한 위기감 앞에 노동 문제 따위는 병든 시대가 낳은 오류 중 하나일 뿐이었을 테다.

그 사이, 자본과 근대가 쏟아내는 오물에 사람들이 휩쓸려나갔다. 재난의 최전선에 가장 먼저 소환되는 이들이 언제나 힘없고 가난한 이들이라는 사실은 그때도 마찬가지였다. 펠리차의 그림 속 굶주린 소작농들의 모습은 전통사회에서 산업사회로 이행되던 시기 이탈리아 어느 곳에서라도 마주칠 수 있는 광경이었다. 산업화 이후에도 달라질 것은 없었다. 급속한 도시화와 공업화는 유럽 어느 곳에서나 빈곤과 불평등, 가혹한 노동 조건으로 이어졌다. 더 이상 사람들은 교회에게 현실의 문

제에 관해 어떤 대답도 기대하지 않았다. 그들에겐 차라리 무산계급의 독재를 약속하며 단결할 것을 주문하는 공산주의의 메시지가 더 종교적이고 메시아적이었을 테다. 1891년 레오 13세의 회칙 「새로운 사태」 Rerum Novarum를 통해 노동 문제에 대한 교회 최초의 공식 입장이 발표되었다. 교회 최초의 노동헌장, 사회 문헌이라지만 사실 그것은 1847년 공산당 선언보다 반세기나 뒤늦은 것이었다.

당나귀는 그냥 오지 않는다

노동의 존엄과 노동자들의 단결권을 천명하는 등, 이전과 비교해 사회 문제에 대해 확연히 달라진 태도를 보여준 「새로운 사태」는 그러나 어느 날 갑자기 등장한 것이 아니다. 빈자들의 구제를 목적으로 빈첸시오회를 설립한 오자남Frédéric Ozanam, 1813-1853 이나 직업교육 등을 통해 가난한 소년들의 자립을 도왔던 돈 보스코Don Giovanni Bosco, 1815-1888 처럼 사회 문제를 긍휼과 자선으로 풀어보려는 노력 한편에는 그보다 근본적으로 이러한 문제를 초래하는 구조적 불의에 눈을 뜬 이들도 있었다. 자유방임 경제에 대한 적절한 견제와 국가의 개입을 주장했던 포겔상Karl von Vogelsang, 1810-1890, 노동자들의 권리를 옹호할 뿐 아니라 이에 대한 교회의 책임을 요구했던 마인츠 교구장 케틀러 주교Wilhelm E. von Ketteler, 1811-1877 등은 모두 문헌의 정신적 초안자였던 셈이다.

「새로운 사태」는 분명 교회 밖 '세속'의 문제에 대한 교회의 변화된 시선이었다. 하지만 그렇다고 완전히 전환적이었던 것은 아니었다. 현

실의 문제에 한없이 무기력한 교회로부터 발걸음을 돌리던 이들을 어떻게든 붙들고자 한 절박함에 가까웠다. 자신의 품으로부터 떨어져 나간 '세상'을 성과 속의 경계를 걷어내고 교회가 다시 자신의 것으로 끌어안기까지는 또 반세기의 세월이 필요했다. '세상 안에, 세상과 함께, 세상을 위하여' 존재하는 교회를 고백한 제2차 바티칸 공의회¹⁹⁶²⁻¹⁹⁶⁵까지 말이다. 그러나 "새로운 성령강림"에 비견되는 이 공의회 역시 갑자기 찾아오지 않았다.

공의회를 처음 구상한 요한 23세 교황이 교황으로 선출되기 이전 이런 말을 남겼다. "말들이 주저앉을 때는 당나귀를 내놓게 되는 게지." 이스탄불 교황사절과 같은 외교적 한직에서 일약 교회 중앙 정치 무대라 할 수 있는 파리의 교황대사로 임명된 미래의 교황 론칼리 신부^{Angelo Giuseppe Roncalli, 1881-1963}가 자신이 처음 거론된 후보가 아니란 사실을 알고 난 직후 한 말이다. 역사는 이런 것일 수도 있다. 섬광처럼 돌연 찾아오는 우연의 부산물처럼.

하지만 역사는 동시에 '쌓이는 것'이기도 하다. 저 서운한 '당나귀'조차 그냥 오지 않았다. 주저앉은 말들 이전, 여물을 먹이고 밭 가는 법을 알려준 주인이 있는 법이다. 우선 노동자들의 비참한 현실을 마주할 현실적 감각과 용기를 가르쳐준 베르가모 교구장 테데스키 주교^{G. M. Radini-Tedeschi, 1857-1914}가 그렇다.

사제가 된 이후 1914년 테데스키 주교가 선종할 때까지 줄곧 그의 비서로 일한 이 젊은 사제는 분명 '장상'의 모습 속에서 '스승'을 발견했

을 테다. 스승은 이주 노동자들과 여성 노동자들에 대한 가혹한 처사에 분개했고 노동 시간 단축 등 인간다운 삶을 요구하며 벌인 제련소 노동자들의 파업을 물심양면으로 지원했다. '근대주의자'라는 교회 안팎의 혐의 속에서도 그들을 한결같이 지지한 주교는 그러나 고귀한 피가 흐르던 귀족 출신이었다. 이 '고귀한' 스승이 아니었다면 제자는 소작농 집안에서 태어나 평생을 이고 살아야 했던 '비천한' 가난을 온전히 제 것으로 사랑하지 못했을 것이다. 그뿐만일까. 가난한 사람들의 기풍을 물려준 베르가모 농가의 일상도, 겸손과 관계의 미학을 익히게 한 터키와 그리스에서의 체험도, 모두 당나귀를 있게 한 '쌓여온' 시간이다.

펠리차의 화면 속 확신에 찬 저 행진은 지금 어디를 지나고 있을까. 공의회라는 이상을 통해 세상 안에, 세상과 함께, 세상을 위하여 살겠다고 약속한 교회는 또 얼마나 지어졌을까. 모두 멈추고 중단된 듯해도 분명한 것은 '당나귀'를 맞이할 시간들은 어김없이 지금도 어디선가 흐르고 쌓여간다는 사실이다.

무너지고 공허해진 것

Diego Rivera &
Muralismo Mexicano

리베라와 멕시코 벽화운동

"때때로 작품은 작가의 의도와 상관없이,

창조자의 손을 떠나 스스로 영감을 뿜어내는 법이다."

묵시적 그림

2020년 3월 27일 저녁, 로마로부터 전 세계로 송출된 영상은 실로 충격이라 이를 만한 것이었다. 어둠이 내려앉은 비 젖은 성 베드로 광장, 아무도 없는 그 한가운데를 가로지르는 늙은 교황. 그날 우리가 본 것은 분명 훗날 도시 봉쇄와 집단 매장이라는 초유의 사태를 속수무책 지켜보아야만 했던 오늘을 떠올리게 할 역사적 장면 중 하나였다. 그러나 눈 밝은 이라면 분명 그날의 장면에서 꼭 한 해 전 보았던 또 다른 광경 하나를 떠올렸을 것이다. 혁명과 전쟁, 지난 세기들의 온갖 소요 속에서도 살아남았던 파리 노트르담 대성당, 순식간에 그 육중한 돌덩어리를 집어삼킨 성난 화염2019년 4월 16일 말이다.

전염병의 대유행을 초래하고 가속화 한 주범으로 사람들이 지목한 것은 근대 이후 쉼 없이 진행되어 온 전 지구적 차원의 도시화와 시장화, 산업의 세계화, 이른바 '초연결'로 표현되는 이 시대 전체였다. 이러한 진단은 지구 건너편 소식을 실시간 받아보는 '지구촌' 따위의 낙관과 낭만을 말끔히 걷어낸, 거의 비슷하거나 아니, 유일해 오늘을 사는 이라면 편입되어 살 수밖에 없는 획일적 생활양식에 대한 총체적 회의인 셈이다. 이렇게 본다면 한 해 전, 그리고 그날 저녁 집안에 꼼짝없이 갇혀 우리가 텔레비전을 통해 목격한 것은 사실 역사적 장면 이전에 묵시적 상징이었던 것이다. 무너지고 공허해진 것은 교회만이 아니라 실은 근대 서구문명 전체였던 것이다.

극복과 동경

「사랑하는 아마존」Querida Amazonia. 2019년 10월, 로마에서 열렸던 세계주교대의원회의 '범아마존 특별회의' 후 교황이 발표한 후속적 성격의 권고문2020년 2월 2일이다. 지금까지의 관례에 비추어 특정 지역의 문제를 보편교회 차원에서 다뤘다는 사실도 이례적이지만 문헌의 낭만적 제목 또한 특별하다. 공식 문서에 "사랑하는"이라니. 그러나 문헌이 털어놓고 있는 현실을 알고 나면 "사랑하는"이 차라리 '시적' 표현에 가까운 것임을 깨닫게 된다. 비극적 현실에 대한 반어적 고발인 동시에 도달해야 할 이상의 표현이기 때문이다.

교황은 대항해시대 이래 서구 식민주의자들이 아메리카 대륙에서 저지른 범죄를 꾸짖으면서도 소유권에 대한 정당한 권리행사처럼 다시 또 그곳에서 벌어지고 있는 '주인'들의 불의 또한 폭로하고 있다. 경제를 명분으로 아마존 인접 국가들의 묵인 아래 이루어지는 무차별적인 벌목과 방화로 숲에 기대어 살던 원주민들은 갈수록 더 깊숙한 내륙으로 숨어들거나 아예 도시 극빈층으로 밀려나고 있다. 몇 개월간 꺼지지 않는 산불 등, 아마존 밀림의 환경 문제를 둘러싸고 다시 거세지고 있는 국내외의 압력에도 아마존에 걸쳐있는 9개 국가 중 가장 큰 면적을 소유하고 있는 브라질은 국토 전체 면적의 27퍼센트만 농축산업에 사용되고 열대우림의 84퍼센트는 여전히 잘 보존되고 있다는 엉뚱한 소리만을 해댈 뿐이다. 한편 기후정상회의에 참석한 브라질 대통령은 2030년 무단벌채를 종식하고 2050년 탄소중립을 달성하기 위해서는 열대

우림 보호를 위한 국제 사회의 대규모 금융지원이 전제되어야 한다고 주장하고 있다. 지금까지의 습관을 포기할 마음은 추호도 없는 것이다.

그러나 따지고 보면 이 대륙의 사람들에게 '서구'는 아마존에서 벌어지고 있는 비극의 원흉이면서 동시에 '근대화'라는 이름으로 언제나 동경의 대상이었다. 식민지배로부터 해방된 후 실제로 보수 기득권층을 제외한 라틴아메리카 대다수 자유주의자는 식민 종주국 스페인의 모든 유산을 부정하고 악으로 규정했던 반면 떠오르는 '젊은 제국' 미국에 대해서는 호감을 넘어 열렬한 예찬론자를 자처했다. 미국은 '서구'요, '자본'과 '풍요'라는 유토피아의 다른 이름이었다. 전통 식민주의자들이 떠난 빈자리를 욕망이라는 "새로운 형태의 식민주의"「사랑하는 아마존」14항가 다시 차지해버린 것이다.

멕시코도 그랬다. 1848년 미국과의 전쟁에서 국토 절반을 잃었을 때조차 멕시코인 대다수는 미국의 영토적 야욕에 관해서는 대토지 소유주들을 중심으로 한 전통 기득권층의 우려가 옳았었다는 것을 인정하면서도 서구에 대한 적의와 호감을 오가는 모순된 감정은 거둬드리지 않았다. 다만 대상을 바꿀 뿐이었다. 파리가 이제 '세계 그 자체'라고 믿던 상류층들은 소비 형태, 생활양식, 건축과 의복까지 유럽을 모방했다. 나폴레옹 3세가 합스부르크의 혈통 막시밀리안 1세를 멕시코의 꼭두각시 황제1862-1867로 밀어 넣었을 때조차 정치적 분노는 상류층의 문화적 취향을 압도하지 못했다.

멕시코 혁명과 근대국가

'질서와 진보.' 인디오 출신 혁명가 베니토 후아레스Benito Juárez, 1806-1872와 함께 막시밀리안 황제에 맞서 싸웠던 게릴라 전사였지만 훗날 독재자집권 1877-1911로 최후를 맞이한 포르피리오 디아스Porfirio Díaz, 1830-1915가 처음 대통령직에 오르며 내건 모토다. 여기에서의 '진보'는 경제번영을 비롯한 '서구적 근대화'가 분명하지만, 디아스의 '질서'에는 이를 떠받칠 문화적 역량으로서의 민주주의와 사회정의는 누락되어 있었다. 실제 철도와 도로 등 산업 기반시설들이 확충되고 일정 부분 경제적으로 윤택해졌지만, 토지개혁 정책의 핵심이었던 새로운 토지 단위, 아시엔다hacienda는 농민들을 다시 식민지배시대 원주민 착취제도였던 엔코미엔다encomienda에서와 다를 바 없는 대농장의 노예로 전락시켰다. 멕시코 농경지 98퍼센트가 아시엔다 대농장주 소유였고 성급한 외자 유치의 결과로 국토의 22퍼센트가 미국인 차지였다. 땅을 갖지 못한 농민이 90퍼센트에 달했고 전통수공업에 종사하던 이들은 도시의 산업노동자, 곧 무산계급으로 전락했다. 당시의 멕시코는 한마디로 식민지 특유의 근대적 요소와 후진적 요소가 혼재된 나라였다.

1910년, 이미 여덟 번이나 대통령을 해먹은 디아스가 선거 조작으로 또 승리하자 눌려있던 분노가 혁명으로 터져 나왔다. 피비린내 나는 시간을 거쳐 민주주의를 약속한 프란시스코 마데로Francisco Madero, 1873-1917가 1911년 정부를 장악하면서 혁명은 일단락된 것 같았지만 멕시코는 사실 이후 십 년에 걸친 내전이나 다름없는 지난하고 복잡한

권력의 교체를 겪어야 했다. 이 과정에서 드러난 혁명의 성격 역시 이중 적이었다. 판초 비야Francisco Villa, 1878-1923 와 에밀리아노 사파타Emiliano Zapata, 1879-1919 로 상징되는 민중 게릴라 농민혁명 지도자들은 토지와 물, 숲에 대한 마을의 권리 회복 등 지방자치에 기반을 둔 사회정의를 요구한 반면, 지식인, 농장주, 상인 계층의 이상은 강력한 중앙집권 정 부를 전제한 민주적이고 진보적이며 '근대화'된 멕시코였다. 혼란이 끝 나고 이제 남은 과제는 따라서 토지개혁으로 상징되는, 전통 시대 마을 중심의 비 중앙집권적 자치 사회를 목표로 한 보수적 성격의 요구들, 그 리고 도시와 농촌의 프롤레타리아들의 사회주의적 요구들을 어떻게 새 롭게 건설될 근대국가라는 한 그릇에 수용하고 통합할 것인가의 여부 였다.

정치적 이상의 종교적 표현

예술이 현실을 반영하는 것이라 해도 반드시 진실과 부합하진 않는 다. 현실의 요구에 순응하기도 하지만, 때로는 타협할 수 없는 신념, 닿 을 수 없는 이상의 표현이기도 한 것이 예술이기 때문이다. 1923년, 혁 명으로 분출된 길고 긴 혼란이 가라앉자 국가의 기본 틀을 다시 수립해 야 했던 오브레곤Álvaro Obregón, 1880-1928 정부에게 가장 시급한 것은 수많은 계층만큼의 다양한 요구들과 갈등하는 이해당사자들 사이의 국 민적 합의였다.

'예술은 사회주의 국가 건설의 무기'라고 했던가. 문화교육부 장관

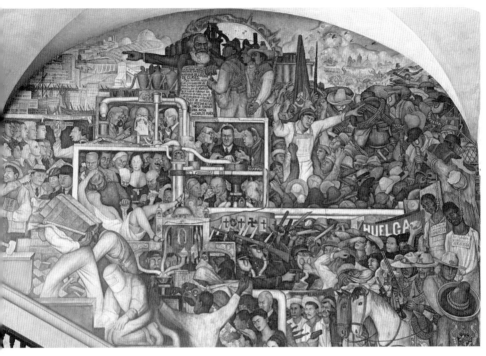

디에고 리베라, 〈멕시코의 역사〉(1929-1935) 부분. 멕시코 국립궁전

에 임명된 멕시코 국립대 총장 바스콘셀로스José Vasconcelos, 1882-1959
는 인구의 80퍼센트에 이르는 높은 문맹률을 고려해 정부 정책을 선전
하고 국론을 통합할 목적의 공공 미술로서 벽화운동Muralismo을 기획했
다. 이 국가 주도 예술 프로젝트에 일찌감치 합류한 디에고 리베라Diego
Rivera, 1886-1957는 이러한 요구에 완벽히 부응하는 작가였다.

현재 정부청사로 사용되는 국립궁전Palacio Nacional의 멕시코 역사

디에고 리베라, 〈노동자와 농민의 동맹〉(1924), 차핑고 자치 대학교

를 주제로 중앙계단 남쪽 벽면부터 서쪽과 북쪽까지 총 7개 벽면에 걸쳐있는 그의 작품1929-1935은 이 정부 주도 문화운동이 무엇을 목표로 삼았는지 분명히 보여준다. 〈멕시코 고대문명〉, 〈아스테카 문명부터 1821년 독립까지의 투쟁〉, 〈식민지 시대와 프랑스의 침략〉, 〈멕시코 혁명〉, 〈헌법 제정〉, 〈미국의 침략〉은 맨 왼쪽의 〈계급투쟁〉에 이르러 절정에 도달한다. 공산당 선언을 펼쳐 들고 이상향의 근대화된 사회를 가리키는 카를 마르크스의 안내를 받고 있는 노동자와 농민 대표 그 밑으로 이분법적으로 왼편에는 탐욕과 방탕의 자본가들, 그리고 그들과 공모하는 교회가, 오른편에는 협박당하고 목이 매달리고 두들겨 맞아도 전진하는 혁명군 무리가 그려있다. 변증법적 세계관을 거대한 벽면에 고스란히 옮겨놓은 셈이다.

주목할 것은 저 꼭대기 이상향의 사회를 안내받는 손을 맞잡고 있는 농민과 노동자들이 리베라의 작품에서 자주 등장한다는 사실이다. 국립궁전의 벽화보다 앞서 제작된 차핑코 국립농업대학교 본부 내부의 〈노동자와 농민의 동맹〉1924도 그중 하나다. 토지 중심의 보수적 성격의 욕망과 무산계급의 사회주의적 요구를 한 데로 묶길 원했던 멕시코 정부의 의도에 딱 부합하는 작품이라 할 수 있다.

그러나 현실은 그림과 달랐다. 민족 해방을 모토로 삼은 오브레곤 정부는 미국 등 제국주의 세력에 맞서기보다는 타협을 통한 경제성장을 꾀했고, 내전 중 농민군대를 제압한 군부의 기득권을 보장했으며, 노동조합 간부들을 적극적으로 지원하면서도 그들을 이용해 무산계급 노동자들을 효과적으로 통제했다. 차핑코 농대 경당에 그려진 〈혁명의 순교자들의 피는 대지를 기름지게 한다〉1926 속 땅에 묻힌 순교자 형상의 인물들이 오브레곤이 제거한 농민 혁명 지도자 사파타와 몬타뇨Otilio Montaño, 1887-1917라는 사실은 실로 역설적이다. 그람시의 말대로 '비종교로서의 종교'가 국가라면, 새로운 멕시코를 위해 정부가 채택한 예술 매체가 벽화였다는 것 역시 우연치고는 섬뜩하리만치 의미심장하다. 벽화운동 초기 작가들이 채택한 기법 역시 다름 아닌 유럽 성당 벽화들의 전통적 프레스코화 기법이었다. 마르크스의 영도 아래 손을 맞잡은 농민과 노동자가 바라보는 저 근대화된 사회주의 국가는 이런 의미에서 리베라를 비롯한 멕시코인들이 아직 가닿지 못한 정치적 이상의 종교적 표현인 셈이다.

디에고 리베라, 〈혁명의 순교자들의 피는 대지를 기름지게 한다〉(1926), 차핑고 자치 대학교 경당

혼 합 문 화 , 메 스 티 소

리베라와 함께 초기 벽화운동의 주역인 오로스코José Clemente Orozco, 1883-1949, 시케이로스David Alfaro Siqueiros, 1898-1974의 작품에서 동일하게 발견되는 것은 굵고 분명한 외곽선이 도드라진 평면적 느낌의 캐리커처 기법이다. 물론 혁명 당시 디아스 정권을 신랄하게 풍자한 언론인 포사다José Guadalupe Posada, 1852-1913의 판화 삽화들의 영향일 수도 있겠지만 비평가들은 이를 애써 독일을 중심으로 전개된 표현주의와 연결 짓곤 한다. 물론 자연의 모방이라는 그림의 목적을 위해 시각적 인상

에 집착한 인상주의보다, 작가의 열정을 담기 위해 생략과 단순화를 주저하지 않은 표현주의가 대중선동을 목적으로 메시지의 전달이 무엇보다 중요한 벽화에 더 적합했을 것이다. 또한 리베라에게 자주 발견되는 창조의 신 '케찰코아틀'처럼, 민족 해방과 자긍심 고취를 위해 셋 모두의 작품에서 발견되는 원시 사회는 고갱을 기원으로 한 동시대 서양 미술의 원시주의primitivism를 떠올리게 할 수도 있다. 실제로 '민족'과 '원시 미술'은 아프리카 예술에 흥미를 보인 피카소와 원시에 대한 계몽주의자들의 탐구처럼 모더니즘의 주된 관심사였다.

어쨌든 초기 벽화운동을 주도한 셋 모두 유럽과 미국을 여행하며 현대 미술과 조우했고 리베라의 경우 피카소의 입체주의 운동에도 잠시 참여했던 만큼 서양 미술의 영향을 완전히 배제할 순 없을 것이다. 하지만 정복자와 원주민 사이에서 태어난 메스티소Mestizo라고 부르는 혼혈전통처럼 이들의 작품을 단순히 서구 미술에 전통문화를 뒤섞어 만들어낸 독특한 분위기의 미술쯤으로 바라보는 것은 상당히 서구중심의 오만한 시각이 아닐 수 없다.

사회주의자이기도 했던 셋 모두는 "미술이 더 이상 개인적인 만족의 표현일 수 없고 만인을 교육하고 이들을 위해 투쟁을 추구"하는 것이라는 신념으로 모두가 이해할 '쉬운 그림'을 그리고자 했다. 따라서 묘사는 사실적이면서도 이야기가 담긴 설명적인 것이어야 했다. 당시 유럽 미술계를 지배하던 분석적이고 불분명한 형태의 입체주의 양식과는 분명 다른 것이었다. 시대적 흐름을 거슬러 반대편을 걷던 이들은 또

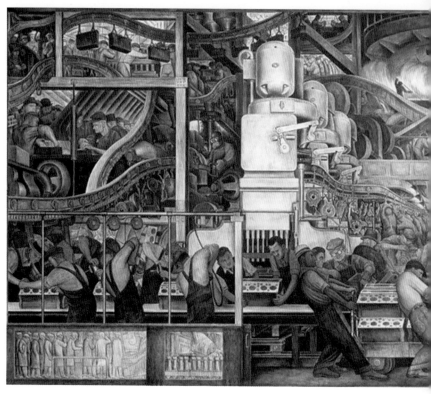

디에고 리베라, 〈디트로이트 산업〉(1933), 디트로이트 미술관

그 길 위에서 새로운 길을 각자 개척해 나갔다. 벽화가 결국 정부 주도
의 선전예술이지만 오로스코는 멕시코 현실을 특유의 무정부주의적이
고 비관적 시선으로 고발했고 열렬한 사회주의 혁명가였던 시케이로스
는 아메리카 현실이 지닌 잠재적 에너지를, 리베라는 고대와 현대, 전통
과 근대, 미래가 조화를 이룬 이상적 세계를 작품으로 구현했다.

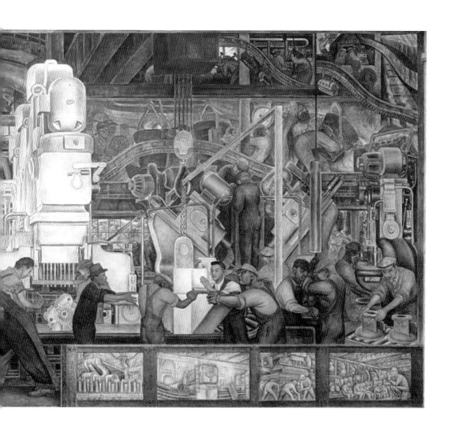

인간, 우주의 지배자

자본주의의 한복판에 사회주의 예술가의 작품이 내걸린다는 것은 얼마나 발칙한 일인가. 1931년 리베라에게 디트로이트 미술관이 실제로 그런 기회를 제공했다. 물론 멕시코와 미국이 그때까지는 아직 우호적인 관계를 유지하고 있었기 때문에 이미 멕시코의 미술가나 작품도

심심치 않게 미국에 소개되고 있었지만 가로 23미터, 세로 5미터에 달하는 압도적 크기로 모두가 드나드는 공공장소에 작품이 내걸린 것은 처음이었다. 그것도 현대 자본주의의 심장부 디트로이트에 말이다. 자동차 제조사 포드의 창업주 헨리 포드가 컨베이어를 이용한 분업화된 조립공정의 대량생산체제를 도입하면서 디트로이트는 이미 산업 자본주의의 상징과도 같은 도시였다.

이런 도시가 도대체 무슨 생각으로 공산주의 예술가를 불러들인 것일까. 의도는 꽤 단순했다고 할 수 있다. 1929년 경제 대공황이 밀어닥치자 지역 경제의 침체 말고도 디트로이트시는 시민의 대다수를 차지하는 노동자들의 커져만 가는 불만을 고민해야 했다. 그러는 와중 노조와 고용주가 힘을 모아 위기를 타개하자는 긍정적 메시지가 담긴 공공미술 작품이 제안되었고 당시 유명세의 정점을 찍던 디에고가 낙점되었다. 지역 경제의 핵심이었던 포드사는 이 프로젝트에 제작비 대부분을 부담했을 뿐만 아니라 공장 여기저기로 디에고를 안내하며 조립공정의 전 과정을 보여주며 밑그림을 그릴 수 있도록 배려했다.

11개월의 작업 기간을 거쳐 거대한 4면의 벽을 꽉 채운 〈디트로이트 산업〉[1933]이 공개되었다. 너무 순진했던 것일까. 작품의 주인공은 예상했던 것과 달리 복잡한 기계들 사이를 오가며 작업에 매달려있는 이들과 서류 더미와 계산기 앞에서 일하고 있는 사무직과 회계원들, 다시 말해 '노동자들'이었다. 제작비를 지원한 포드사 사장은 화면 중앙으로부터 밀려나 그들을 감시의 눈초리로 지켜볼 뿐이었다. 노동자들은 환

호했지만 지역민 대다수는 불쾌감을, 비평가들은 혹평을 쏟아냈다. 그러나 작품의 전체적 분위기는 계급투쟁을 선동할 거라는 예상을 무색하게 할 만큼 공산주의자의 작품치고는 상당히 밝고 역동적이며 희망적이다. 비록 노동자가 화면의 주인공이어도 큰 틀에서 상생과 화합 같은 긍정적 메시지를 원했던 의뢰인의 주문에도 어느 정도 부응한 셈이다. 현실은 어땠는지 알 수 없지만 화면 속 노동자들의 모습은 어떤 자부심이 배어 나올 만큼 활기차다. 그러나 이러한 작품의 분위기는 사실 의뢰인의 요구와 작가적 신념 사이 나름의 절충안을 찾은 타협의 결과물이라기보다는 리베라 특유의 진보와 인간에 대한 낙관적 시각의 반영일 것이다.

디트로이트 벽화 직후 곧바로 이어진 뉴욕 록펠러 센터의 벽화 작업이 이를 더 분명하게 보여준다. 작품을 의뢰한 석유 재벌 록펠러 가문의 요구도 디트로이트 미술관과 크게 다르지 않았다. '새롭고 더 나은 미래로 향하는 인간'이 주제로 제안되었다. 하지만 완성된 〈교차로의 인간〉Man at the Crossroads, 1934에는 거대한 프로펠러 모양으로 사방으로 굴절되어나가는 빛줄기를 가운데 두고 좌우로 자본주의와 사회주의를 상징하는 이미지들로 가득했다. 레닌까지 등장하는 작품을 자본주의 한복판에 내걸 수 없었던 의뢰인은 수정을 요구했고 작가는 거부했다. 의뢰인 역시 모욕감 때문이기도 하겠지만 매카시즘의 광기가 몰아치는 당시 미국의 분위기로서도 용납할 수 없었던 것이다. 합의점을 찾지 못한 작품은 작품비를 치른 후 이내 철거되었다.

그러나 원작을 바탕으로 작은 크기로 나중에 다시 제작된 작품으로 미루어볼 때, 벽화는 비록 좌우로 나뉜 이분법적인 구도로 풍요에 취해 비틀거리는 방탕한 부자들로 채워진 자본주의 쪽과 저마다 어떤 비전을 품고 있을 듯한 진지한 표정의 노동자들, 그리고 그들을 이끄는 레닌과 마르크스 등의 사상가들이 그려진 사회주의 쪽이 대비를 이루며 사회주의의 우월성을 과시하려는 것처럼 보이지만, 실은 이번에도 인류 역사에 보내는 작가 자신의 낙관적 예찬일 뿐이다. 원제목을 대체한 〈인간, 우주의 지배자〉Man, Controller of the Universe, 1934 라는 새 제목, 그리고 화면 정 중앙을 차지한 채 기계를 조종하고 있는 노동자와 원구를 움켜쥔 거대한 손이 암시하듯, 그것이 무엇이든 인류의 미래는 모두 인간의 '통제' 안에 있다는 것이다. 인류의 역사, 특별히 지금까지 인류가 이룩한 과학적 진보에 보내는 무한한 신뢰가 아닐 수 없다.

어떤 미래

하지만 리베라가 낙관해마지않던 인간의 진보, 더 정확히 근대 기계문명의 결과는 얼마 후 세상 전체를 화염에 휩싸이게 한 제2차 세계대전이라는 참극이었다. 더욱이 전염병의 세계적 창궐 이후 수많은 실증적 근거들이 이전의 삶을 되찾을지, 어떤 세상이 도래할지 아무도 확신할 수 없음을 분명히 하고 있다. 하지만 때때로 작품은 작가의 의도와 상관없이, 창조자의 손을 떠나 스스로 영감을 뿜어내는 법이다.

리베라의 의도는 아마도 화면 좌우로 한쪽은 '물질문명의 발전'(자본

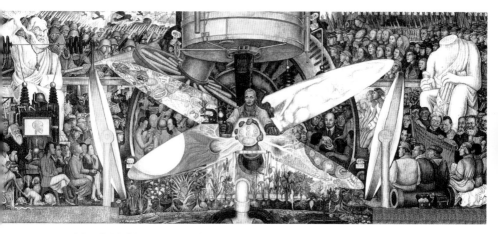

디에고 리베라, 〈인간, 우주의 지배자〉(1934), 멕시코 국립 미술관

주의)을, 다른 한쪽은 도열해있는 공산주의 이론가들이 암시하듯 '도덕적 진보'(사회주의)를 대비함으로써 인간의 미래를 보장하는 것은 결국 물질문명의 발전을 지탱할 만한 그만큼의 '정신적 힘'임을, 그것이 바로 사회주의임을 말하려는 것이었을 테다. 그러나 리베라의 이러한 통찰은 일부는 맞고 일부는 틀렸다고 할 수 있다. 틀린 것은 현실 사회주의의 종말로 저 정신적 힘이 사회주의가 아니었음이 증명되었기 때문이고, 그래도 일부 맞았다고 할 수 있는 것은 앞날을 예측할 수 없는 오늘의 위기가 탄소중립과 같은 기술적 접근만으론 타개될 성질의 것이 아닐지도 모른다는 막연한 예감을 쉽사리 떨쳐버릴 수 없기 때문이다.

전염병으로 공장이 멈추자 맑은 하늘이 드러났다. 그러나 저 풍경이 잠시일 거라는 어쩔 수 없는 예감은 더 비참한 것이다. 공장은 다시 돌

아갈 것이고, 먹고 사는 문제는 어느새 모든 것을 압도할 것이다. 분명한 것은 통계적 수치나 새로운 정책 따위로는 이 문명사적 전환기를 헤쳐나갈 수 없다는 사실이다. 막연한 이야기일 수 있지만 어떻게 살아남을지가 아니라 어떤 삶을 살아야 할지를 먼저 물어야 할 때가 아닐 수 없다. 작가의 의도가 무엇이었든 작품이 스스로 건네고 있는 영감에 귀 기울여야 하는 까닭이다.

전염병 이후 도래할 세상을 두려운 마음으로 전망하는 경제학자 홍기빈은 예측이 안 되는 상황에서 우리가 미래를 대하는 방식은 '결단'이라고 말한다. 홍기빈 외 5인, 『코로나 사피엔스』, 2020 '결단'은 수치에 근거하지 않고서는 좀처럼 입을 떼지 않는 경제학자에게 도무지 어울리지 않는 그야말로 막연한 단어다. 내친김에 그는 문학이나 철학에 어울릴 법한 말들을 더 밀고 나가 이성과 양심으로 되돌아가 '어떤' 미래를 만들지 그 그림을 스스로 결단해야 한다고 말한다. 여기에서의 결단은 어쩌면 흔히들 말하는 물질문명에서 생태문명으로의 전환이나 철학적 상상력, 또는 리베라가 신뢰했던 도덕적 힘과 같은 거창한 것일 수도 있겠다. 하지만 그것은 그보다 먼저 '아마존'을 '아름다운'이라는 말로도 수식하고 대접할 줄 아는 어떤 이상, 태도일 터이다.

2

어둡고도

빛나는

허약하지만 질긴

/

Pieter Bruegel

피테르 브뤼헐

/

"저 '위'와 저 '아래' 사이 브뤼헐이 비워둔 공간은

이런 의미에서 비어있는 공간이 아니라

오히려 보는 이를 붙잡아

거기에 촘촘히 들어찬 인간의 곡절에 귀 기울여보라는

인간성에 대한 호소일 테다."

대상화된 가난

가난한 사람들을 위해 살고 싶다는 마음은 사제로 살기를 결심한 이라면 누구라도 한 번쯤 품을법한 꿈이다. 그러나 그 꿈은 갸륵할지언정 대부분 막연하고도 추상적인 것이기도 하다. 생각해보면 어렴풋이나마 내게 처음으로 '가난'을 만나게 해준 것은 신부가 되고 만난 노동자들이었던 것 같다. 값싼 노동력을 찾아 사업주가 해외로 공장을 이전하면서 하루아침에 공장에서 쫓겨난 이들. 기계가 빠져나간 텅 빈 공장을 지키고 있던 그들을 처음 만난 후로 틈나는 대로 그곳을 찾았다. 마냥 안쓰러웠다. 얼마 지나지 않아 사장은 아예 공장을 팔아버렸고 새 주인은 경찰과 굴착기를 앞세우고 나타나 공장을 지키던 이들을 내쫓았다. 굳게 닫힌 공장문에 매달려 흠뻑 젖은 채 오돌오돌 떨던 그들의 등판에서 하얀 김이 올라왔다. 봄을 재촉하는 비가 온종일 내린 날이었다.

한참의 우여곡절 끝에 공장으로 돌아가려는 몸부림이 끝나갈 무렵, 그들 중 한 명이 내게 받고 싶은 선물이 뭐냐고 물어왔다. 선물을 받아야 할 만큼 무얼 했는지 의아심이 들었지만, '단결투쟁', '금속노조'가 새겨있는 빛바랜 그의 조끼를 갖고 싶다 했다. 낡고 더러운 조끼를 어디에 쓰겠냐고 묻던 그에게 나는 "기념"이라고 답했다. 돌이켜보면 그때 그 조끼는 그와 나 사이에 그어진 뛰어넘을 수 없는 어떤 경계가 아니었을까. 내겐 기념인 것이 누군가에겐 힘겨운 일상이었으니 말이다. 여전히 그때를 '가난을 만났던 시절'로 회상하지만, 그때마다 그마저도 오롯한 '그의 가난'이 아닌 내 편의 대상화된 가난 같아 부끄러워질 뿐이다.

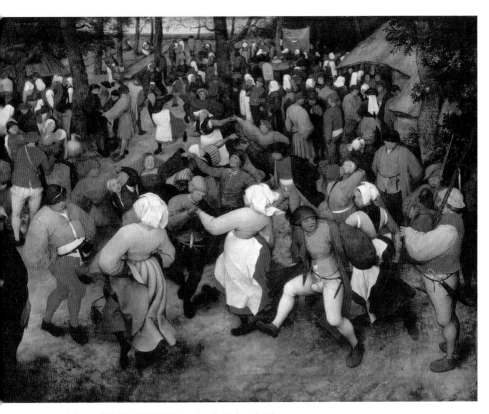

피테르 브뤼헐, 〈혼인잔치의 춤〉(1566), 디트로이트 미술관

농민 브뤼헐

북유럽의 자연과 소박한 농민들의 일상을 작품의 주요 소재로 삼
았던 피테르 브뤼헐Pieter Bruegel, 1525-1569을 '농민 브뤼헐'이라고 부르
는 것을 『문학과 예술의 사회사』의 저자 아르놀트 하우저Arnold Hauser,
1892-1978는 오류라고 지적한다. 그에 따르면 예술이 농부 등, 서민들의

일상을 소재로 삼고 있다고 반드시 서민을 위한 것은 아니란 것이다. 상승의 욕구를 가진 억압되고 헐벗은 계층은 현실이 아닌, 동경하고 꿈꾸는 세상을 보길 원하고, 소박한 생활에 어떤 감상적인 태도를 보이는 이들은 역으로 대개 그런 처지를 넘어선, 나름 자족한 삶을 누리는 상류층일 수밖에 없다는 것이다. 사회학자다운 통찰이 아닐 수 없다. 힘든 시간이 배어있는 친구의 조끼를 기념으로 원했던 나의 감성이나 보통의 사람들이 티브이를 끼고 앉아 부잣집 출생의 비밀 같은 비일상적이고 현실과 괴리된 이야기에 몰두하는 것을 보아선 틀린 말은 아니다. 실제로 이런 브뤼헐 작품을 소장하길 원했던 이들은 대부분 고위성직자를 비롯한 당대 귀족층이었고, 농촌의 목가적인 풍경과 생활을 예술의 대상으로서 감상적 시선으로 바라보기 시작한 곳도 궁정이었다.

물론 종교개혁 이후의 동시대 플랑드르 화가들처럼 브뤼헐도 성화상에 대한 신교도들의 적대행위 때문에라도 교회라는 민감하고 '정치적인' 의뢰인을 피해 귀족 등 개인 소장자들에게서 새로운 활로를 찾았을 것이다. 거의 한 세기 이상 차이 나지만, 〈진주 귀고리를 한 소녀〉, 〈우유를 따르는 여인〉 등 네덜란드 델프트Delft의 평범한 일상을 소재로 삼은 페르메이르Johannes Vermeer, 1632-1675와 같은 경우처럼 말이다. 하지만 누구나 자신이 속한 시대로부터 결코 자유로울 수 없는 존재이고, 예술가 역시 작품을 소비해줄 시장의 경향으로부터 절대 자유로울 수 없다 하더라도 브뤼헐의 작품을 이런 식으로 도식화하는 것은 아무래도 무리다. 그 어떤 소박한 삶이라도 나름의 편력이 있고, 또 그리 간

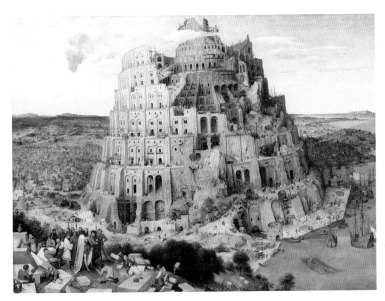

피테르 브뤼헐, 〈바벨탑〉(1563), 빈 미술사 박물관

단히 범주화하기엔 그의 작품은 매우 다양하고 여전히 논쟁적인 모티
브들을 담고 있기 때문이다.

고요한 화면

다양한 소재만큼 그에게 딸린 수식 또한 많다. 기괴하고 흉측한 생
물들로 가득한 일련의 작품들 덕에 '히에로니무스 보쉬Hieronymus Bosch,
1450-1516의 환상적 화풍의 계승자'로, 인간 교만의 상징인 성서 속 바벨
탑을 자신이 살던 안트베르펜Antwerpen 전경 위에 태연히 옮겨오는 것
처럼 작품을 통해 어떤 도덕적 훈계를 하고 있다고 해서 '교사 브뤼헐'

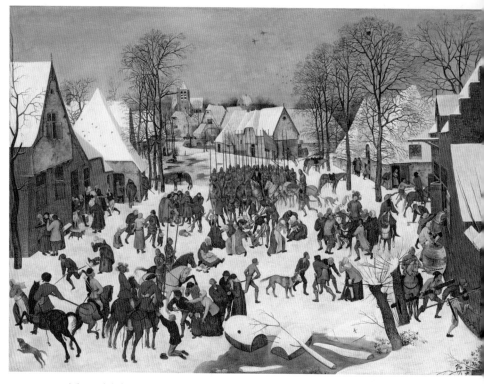

피테르 브뤼헐, 〈무죄한 영아들의 학살〉(1566), 루마니아 브루켄탈 국립 미술관

이라고도 불린다.

　더러는 그의 그림을 현실에 대한 저항과 정치적 비판으로 좀 더 적극적으로 해석하기도 한다. 종교개혁 이후 벨기에, 네덜란드를 비롯한 저지대 지방은 루터파, 재세례파와 칼뱅파, 가톨릭교회로 나뉘어 갈등과 소요가 끊이질 않았다. 1566년, 이곳의 칼뱅파 역시 독일 쪽에서 불

어온 성상 파괴 운동에 동참했고, 그 기운은 지역적 특성을 무시한 채 플랑드르 지역을 17개의 주로 나누어 지배하던 스페인에 대한 봉기로 이어졌다. 대가는 혹독했다. 스페인 왕 펠리페 2세는 '철의 공작', 알바Gran Duque de Alba 장군을 진압 사령관으로 파견했고 민병대와 신교도들은 무자비하게 도륙되었다. 나머지 반대자들 역시 점령군이 설치한 악명 높은 '공안 법정'에 끌려가 남김없이 처형되었다. 그즈음 그려진 〈베들레헴의 인구조사〉1566, 〈무죄한 영아들의 학살〉1566은 각각 로마제국의 호구조사령으로 요셉이 해산일이 가까운 부인과 함께 베들레헴을 찾은 것과루카 2,1 헤로데가 구세주의 탄생 소식을 동방박사들에게 전해 듣고 두려운 나머지 베들레헴과 그 주변에 두 살 이하 사내아이들을 학살마태 2,16 한 성서 속 이야기를 다루고 있지만, 누가 보더라도 저 피비린내 나는 학살을 떠올리게 한다.

눈이 내려앉은 벨기에 시골 마을, 아이들이 눈밭 위 여기저기 나동그라져 있다. 도끼와 창을 앞세운 부역자들이 우악스럽게 문을 뜯어내고 있다. 군인의 손에 매달려 버둥거리며 끌려가는 아이 뒤를 엄마가 쫓고 있다. 아이를 빼앗긴 여인은 바닥에 주저앉아 얼굴을 감싸쥔 채 오열하고, 아예 아이를 품에 안고 도망치는 엄마도 보인다. 한 무리의 남자들이 여자 하나를 담벼락에 몰아붙인 채 뭐라고 말하고 있다. 끌려가는 아이를 쫓아가려는 것을 말리는 것인지 숨겨둔 아이를 내놓도록 설득하는 것인지 알 수 없다. 마을 한가운데는 이미 죽었거나 죽어가고 있는 아이들이 널브러져 있다.

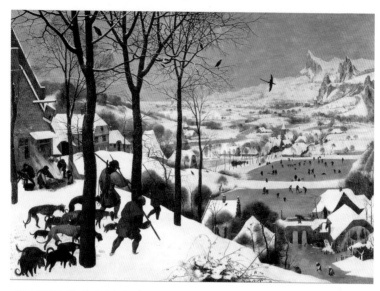

피테르 브뤼헐, 〈눈 속의 사냥꾼〉(1565), 빈 미술사 박물관

　저기 멀찍이 검은 갑주를 두른 한 무리의 군사들이 말 위에서 이 모두를 지켜보고 있을 뿐이다. 막 눈이 그친 것인지 그림자가 없는 어둑한 오후, 고즈넉한 풍경 속 군상들은 사실 끔찍한 학살 안에 있는 것이다. 나폴레옹군의 학살에 맞서 홀로 일어선 고야의 빛나는 저항〈1808년 5월 3일〉, 1814 따윈 여기에 없다. 새가 낮게 날며 바라보는 것과 같이 위에서 아래로 조망하듯 내려다보는 시점, 배경과 크게 다르지 않은 색감의 군상들은 아무리 격정적인 주제라도 화면을 고요하고 짐짓 평화롭게 보이게 한다. 바짝 다가가야 그제야 무엇인지 알 수 있다. 그래서 더 끔찍하고 그래서 더 해학적이다.

현실로 그려낸 비현실

그럼에도 자연과 그 환경에 잘 녹아 들어간 인간의 일상을 담고 있는 브뤼헐의 화면은 이러한 정치적 해석을 그의 작품에 일률적으로 적용하지 못하게 만든다. 풍경이 작품의 주제로 전면에 등장하기 시작한 것도 그즈음이었다. 이전까지, 중세의 주요 테마는 풍경 같은 현실의 것들보다 천국과 지옥 등 눈에 보이지 않는 것이었다. 그러다가 인간을 둘러싼 환경이 화면의 주인으로 등장하면서 화면의 시점도 자연스럽게 높은 곳에서 내려다보는 것으로 바뀌었을 것이다.

브뤼헐 작품의 특징이라면 그 어떤 주제라도 조망하는 듯한 풍경화의 시점을 고수한다는 것이다. 이와 함께 나무와 숲, 소, 돼지 등의 가축, 마을과 인간이 모두 같은 색조로 표현되는 화풍 때문에 혹자는 그의 작품을 '강건한 자연주의'로 평가하며, 인간을 포함한 모든 생명은 각자의 위치를 부여받았으며 조용히 자신의 운명을 받아들여야 한다는 스토아적 조화로운 우주관을 가르치고 있다고 해석하곤 한다. 그가 작품을 통해 현실을 비판하는 어떤 정치적 주장을 펼치고 있다는 해석과 대치되는 대목이다. 부조리한 현실을 고발하고 세계를 바꿀 수 있다는 생각을 전제한 정치 참여는 각자의 운명에 순응함으로써 인간 역시 조화로운 우주의 일부라는 생각과 어울릴 수 없는 것이다.

그를 뭐라 수식하든 분명한 것은 그의 작품 대개가 현실과 비현실을 한 화면에 담고 있다는 것이다. 이탈리아의 예술은 이미 르네상스를 넘어선 상태였다. 인간의 아름다움과 완벽한 조형미를 추구

했던 르네상스가 종식되고 말년의 미켈란젤로와 엘그레코Doménikos Theotokópoulos, 'El Greco', 1541-1614, 틴토레토Jacopo Robusti, 'Tintoretto', 1518-1594처럼 물질의 형상을 넘어선 종교적 열망의 정신주의가 출현하던 때였다. 하우저는 틴토레토의 경우 평범하고 일상적인 것이 사라지며 정신적 상징이 드러났다면, 브뤼헐은 오히려 자연과 마을 전경 등, 평범하고 일상적인 것들을 충실히 묘사하면서도 이를 구현해내고 있다고 주장한다. 실제로 브뤼헐은 과거의 사건을 자신이 사는 시대의 풍경 안에 태연스레 옮겨놓거나, 평범한 것들로 가득한 화면 속에 현실에 존재하기는 하지만 그곳에 전혀 어울리지 않는 이질적인 것들을 끼워 넣으며 평범한 주제를 비틀어 전혀 평범하지 않게 만든다.

견디기와 전진하기

화가들이 자신의 작품을 모두 설명할 수 있다고 생각지는 않는다. 각자의 세계관이 있겠지만 그렇다고 작품 모두를 처음부터 어떤 목적과 의도를 가지고 기획하지는 않았을 것이다. 사실 예술작품이 가지는 불멸의 영원성과 위대함은 이 설명할 수 없고 형언할 수 없는 어둠에 가려진 나머지 부분에 담겨있는 것이다.

내게 브뤼헐이라는 이름을 기억하게 만든 첫 작품은 〈이카루스의 추락〉1558이었다. 동틀 무렵인지, 한낮을 지난 오후인지 해가 수평선 저쪽에 있다. 농부는 밭을 갈고, 목동은 양을 치고, 낚시꾼은 고기를 낚고, 한껏 바람을 머금은 범선이 바다로 나가는, 유럽 여느 해안가 마을 어

피테르 브뤼헐, 〈이카루스의 추락〉(1558), 브뤼셀 왕립 미술관

디서나 있을법한 풍경이다. 거기서 화면 오른쪽 구석 고꾸라진 발만 보이는 이카루스를 찾기란 쉽지 않다. 다들 이 그림을 '교사 브뤼헐'을 소환해 인간의 오만을 풍자한 것이라 해석하지만 내가 본 것은 그런 것이 아니었다. 나를 중심으로 돈다고 믿던 세상이 사실은 지구가 자전과 공전을 하듯 나 없이도 아무렇지 않을 것이란 진실을 깨닫게 된 유년기의 성장통, 그리고 이를 반복해 주지시키는 어른의 세계였다. 그림을 보던 당시 내 처지가 어땠는지 딱히 생각나진 않지만, 아무 일도 일어나지 않았다는 듯 무심히 일에 몰두하고 있는 화면 속 인물들이 꽤 잔인하게 느껴졌던 것 같다.

하지만 그의 다른 작품들, 특히 생명력으로 충만한 서민의 일상을 충실히 옮겨놓은 그림들을 접하고 나서는 사뭇 또 다르게 읽혀졌다. 당대 유럽 격동의 중심에서 빗겨나간 변방 벨기에였지만 브뤼헐의 세상 역시 역사적 격랑으로부터 자유로울 수 없었을 테고, 허술하고 보잘것없는 일상들은 더 그랬을 것이다. 브뤼헐이 권력자들에게 그러했듯 서민의 어리석음도 똑같이 비웃고 조롱했다지만, 그가 호사가의 살롱에 걸릴 작품의 소재처럼 그 일상들을 철저히 대상화해 관찰했을 뿐이라고는 생각지 않는다. 클로즈업된 인물도 없고 죄다 조연처럼 뒷모습뿐인 그들이지만 브뤼헐은 그들의 삶이 어떤 것인지 알았을 것이다. 분명 그랬을 것이다.

고꾸라진 저 두 발은 그러니까 위태롭고 허약하기 짝이 없는 모두의 일상일 수 있겠지만 다시 땅을 파헤치는 농부의 쟁기 역시도 질기고

억센 인간의 생명력인 것이다. 뜻하지 않은 인생의 역습에 작업복 대신 조끼를 걸쳐야 했던 그가 그럭저럭 지낸다며 여전히 안부를 전해오듯, 견디는 것이 사실 전진하는 것이기도 한 삶처럼 말이다.

어떤 상상력

브뤼헐의 그림을 마주칠 때면 떠오르는 기억 하나가 있다. 넓은 계곡 언덕 위에 자리한 채 저 뒤로 아펜니노 산맥의 준령들을 거느리고 있는 이탈리아 중부 도시 아퀼라를 찾았을 때였다. 그곳에 가봐야겠다 마음먹은 것은 세상을 떠들썩하게 했던 베네딕도 16세 교황의 자진 사임2013 직후 그가 이미 몇 년 전에 아퀼라를 방문했을 때부터 스스로 물러날 것을 마음속으로 굳혔을 것이라는 언론의 보도를 접하고부터였다. 아퀼라는 그에 앞서 종신의 힘을 스스로 내려놓은 교황 첼레스티노 5세재위 1294년 8월-12월가 묻힌 곳이기도 하다. 사임 전 베네딕도 16세는 그곳을 방문해 선임의 무덤 위에 통치권을 상징하는 자신의 팔리움Pallium을 내려놓았었다.

직접 찾아간 아퀼라는 그러나 상상하던 것과는 달랐다. 첼레스티노가 잠들어있는 성당은 전면부와 측면 벽 일부만을 남긴 채 모두 무너져 있었고 학교와 박물관, 광장의 가게들도 깨진 유리와 주저앉은 벽 채로 굳게 닫혀있었다. 그때야 책장의 책들이 모두 쏟아져 내렸던 로마에서의 나의 8년 전 아침이 생각났다. 식당에서 만난 주민을 통해 2009년 대지진 이후 8년간 그대로 방치되었다가 그해 본격적으로 복구작업이 시

작되었다는 이야기를 전해 들었다. 아퀼라 사람들과 내가 지나온 8년의 시간은 그렇게 사뭇 달랐다. 그곳 주민들에게 강진 이래 8년이 실재였다면 내게 그것은 이미 오래전에 사라져버린 기억일 뿐이었다. 큰 지진이 있었다는 정보는 결코 지진 이후 폐허 속에서 살아가야 했던 시간을 따라잡을 수 없는 것이다. 당사자들이 감당하는 시간의 농도가 제삼자의 그것과 비교될 수 없듯이, 실재와 관념 사이의 공간을 조금이라도 메울 수 있는 유일한 길은 기껏해야 상상력을 동원하는 일일 것이다.

브뤼헐의 천재성은 아마도 이 두 개의 전혀 다른 농도의 시간을 한 화면 위에 잡아두고 있다는 사실일 것이다. 새가 낮게 날며 바라보는 듯한 시점은 저 아래 제아무리 어떤 끔찍한 변고가 있더라도 화면을 풍경화처럼 고요하게 지켜낸다. 어쩌면 브뤼헐은 이 '위'의 시선과 저 '아래' 벌어지는 사건 사이의 공간을 비워둠으로써 오히려 이 공간이 얼마나 끔찍한 것이고, 그 크기만큼 인간이 얼마나 참혹한 존재가 될 수 있는지 폭로하고 있는지도 모른다.

몇 년 전 교육부 고위 공무원 하나가 능력의 차이를 인정하고 그에 합당한 대가를 보장하는 사회가 차라리 공정한 사회라는 취지로 '차라리 신분제를 공고화시켜야 한다'라고 발언해 큰 파장을 일으켰었다. 그의 발언에 기자 하나가 강남 구의역에서 스크린 도어를 수리하다 변고를 당한 비정규직 청년 노동자가 제 자식이라면 그렇게 말할 수 있겠냐고 항의하자 오히려 그는 '그게 자기 자식처럼 생각되냐'고 반문했고, '그렇게 말하는 건 위선'이라고 맞받아쳤다. 이를 두고 얼마 전 타계한

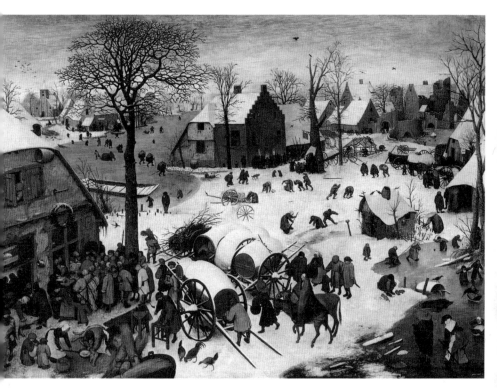

피테르 브뤼헐, 〈베들레헴의 인구조사〉(1566), 안트베르펜 왕립 미술관

불문학자 황현산 선생은 한 신문 칼럼을 통해 「간접화의 세계」, 한겨레 2016년 7월 17일 칼럼 화를 당한 청년을 제 자식처럼 여기는 사람, 또는 제 자식처럼 여기려고 노력하는 사람과 저 공무원의 차이는 위선자와 정직한 자의 차이가 아니라, 상상력을 가진 것과 가지지 못한 것의 차이라고 말했다. 미국 개척 시대 사탕수수밭과 한참 떨어진 곳에 거주하던 농장

주에게 밭에서 일하던 흑인 노동자들이 단지 장부 위의 숫자일 뿐이었던 것처럼 문명의 편리함에 찬사를 보내면서도 그 편리함과 편리함을 만들어낸 기술 사이에 존재하는 '사람'들을 상상하지 못하는 세상은 얼마나 참담한 것인가.

저 '위'와 저 '아래' 사이 브뤼헐이 비워둔 공간은 이런 의미에서 비어있는 공간이 아니라 오히려 보는 이를 붙잡아 거기에 촘촘히 들어찬 인간의 곡절에 귀 기울여보라는 인간성에 대한 호소일 테다. 그러면서도 그는 〈베들레헴의 인구조사〉를 통해 일상을 견뎌야 하는 평범한 이들에게 여전히 혹독한 겨울날이 무수히 남았고, 가난한 살림에 세금을 더 거두려는 압제자의 횡포에 숨이 막힐지라도, 저기 구세주를 잉태한 마리아와 요셉이 나귀를 타고 막 마을에 들어섰다고 조용히 말해주고 있다. 여기서 위에서 아래로 내려다보는 시점은 그러니까 일상을 짊어지고 전진하는 무명씨들의 생명력에 무심한 척 보내는 브뤼헐의 각별한 응원인 셈이기도 하다.

투쟁하는 인간의 초상

Michelangelo Buonarroti

미켈란젤로 부오나로티

"현실과 이상을 동시에 짊어져야 하는 인간이라는 숙명은

얼마나 버거운 것인가."

견 줄 수 없 는 힘

성실한 범인과 게으른 천재. 끙끙거리며 만들어낸 살리에리Salieri
의 곡을 단숨에 그 자리에서 편곡까지 해버리는 영화 속 모차르트의 천
진난만 앞에 알 수 없는 모멸감을 느꼈다고 한다면 과장일까. 견줄 수
없는 힘의 차이, 타고났다고 할 수밖에 없는 재능, 누구나 한 번쯤은 그
런 것들 앞에서 절망했으리라. 그러나 그 천재성이 늘 매력적인 것은 아
니다. 타고난 재주와 운명을 흘러가는 대로 내버려 두었던 모차르트보
다 제 운명과 격렬하게 싸우듯 몸부림쳤던 베토벤처럼, 천재성이 번득
이는 봄날 같은 소년보다는 세파에 무너진 육신이라도 광채를 잃지 않
은 눈빛이 더 마음을 끈다. 미켈란젤로Michelangelo di Lodovico Buonarroti
Simoni, 1475~1564도 그런 인물이다. 진정한 천재였지만 천재는 요절한다
는 말이 무색하게 90살까지 살았다. 그것도 죽는 날까지 세상과도, 또
자신과도 불화하며 치열하게 말이다.

사실 미켈란젤로와 같은 엄청난 거장을 몇 페이지의 지면으로 정리
한다는 것은 애초에 가당치 않은 일이고 심지어 '불경스럽게' 느껴지지
만, 미켈란젤로라는 인물 자체가 뿜어내는 마력은 거역하기 힘든 것이
다. '신과 같은 사람'으로 불릴 만큼 엄청난 천재임에도 중노동에 가까
운 돌 깎는 일을 구도자처럼 죽기 직전까지 수행했던 사람. 건축가, 군
사전문가, 정치인, 화가, 조각가 등 그를 수식하는 온갖 이름에도 오직
'조각가 미켈란젤로'란 서명만을 고집했던 군건한 자의식의 사람. 부와
명예, 그 모두를 가졌지만 지나칠 정도로 인색하고 스스로에게도 궁핍

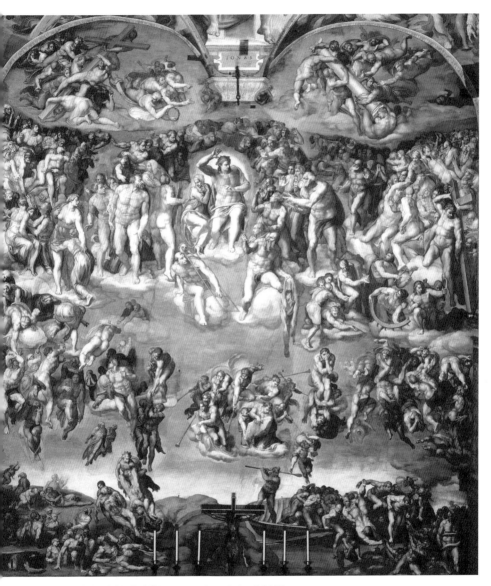

미켈란젤로, 〈최후의 심판〉(1534-1541), 로마 시스티나 성당

했던 사람. 천재들이 그야말로 '이슬비처럼' 하늘에서 내렸던 15세기 피렌체에서 그는 동시대 그 어떤 누구와도 비교할 수 없는 다른 차원의 인물이었다.

그 자체로서의 예술

도드라진 그의 이미지는 어쩌면 그가 속한 시대의 속성이기도 했다. 15세기 이탈리아 중부에서 시작해 북상하며 전 유럽을 뒤덮었던 르네상스의 진원지 피렌체가 그의 고향이었다. 태어날 때부터 문명의 대분기大分岐 한복판에 있었던 셈이다. 물론 '르네상스'란 말도 '시대'나 '주의'처럼 후대의 편의에 의해 범주화되어 붙여진 것이기에 광범위하고 그래서 모호한 것이기도 하지만 적어도 조형예술은 이 시기 매우 뚜렷한 변화를 맞이하고 있었다.

흔히 르네상스의 의의를 '인간의 재발견'이라고 정의하지만, 그래서 왠지 고상하고 관념적으로 들리지만, 예술가들에겐 매우 현실적인 변화를 의미했다. 이전까지 예술은 철저히 어떤 목적에 의해 제작되던 것이었다. 작품의 의뢰인은 대개 교회였고, 신자 교리교육이든 신심 고양이든 분명한 목적과 용도가 있었고 작품은 그에 부응하는 것이어야 했다. 따라서 작품의 가치 역시 누가 제작했는지보다는 얼마나 그 목적성에 충실히 도달했는지에 따라 평가되었다. 이런 의미에서 제작자는 '예술가'라기보다는 동업 조합인 길드에 속한 일종의 '기술자'였고 대작의 경우엔 집단 창작이 당연한 일이었다. 지적소유권은 고사하고 작품에

남기는 서명조차 흔하지 않았던 것은 바로 이 때문이었다.

그러나 중세가 무너지며 교회가 더는 정신생활의 모든 영역을 지배할 수 없게 되자 온갖 형태의 '자율성'이 터져 나왔다. 예술도 예외일 수 없었다. 신흥자본의 등장으로 소비층이 다양해졌기 때문이기도 하겠지만 이제 예술은 그 자체로 목적과 의미를 지니게 되었다. 과거의 사람들에게 예술에 대한 흥미가 어디까지나 소재에 있었다면 이제는 작품의 형식에 대한 흥미, 곧 그 형식을 만들어낸 인격의 가치를 높이 사기 시작했다. 완성된 작품, 그 대상 자체만을 두고 평가하던 시선은 이제 그것을 구현해낸 정신과 인격, 예술가에게로 향했다. 작품의 설계도 격인 소묘나 습작들이 귀한 컬렉션으로 취급되기 시작한 것도, 예술가들이 작품에 서명을 남기고 자화상을 그리기 시작한 것도 이때부터였다.

요동치는 시대

여기서도 미켈란젤로는 한참 더 나간 인물이다. "그림은 손으로colla mano 그리는 것이 아니라 머리로collo cervello 그리는 것"이라 주장했던 그는 고양된 예술가로서의 자의식은 물론, 자신의 상념에 몰두한 나머지 명성이나 세속적 대우를 우습게 여겼고, 스스로의 재능에 깊은 책임감을 느끼며 심지어 어떤 '사명'을 수행하고 있는 것처럼 행동했다. 혹자의 말대로 그는 생에 굶주려있으면서도 동시에 현실로부터 끊임없이 도망가고자 했고, 역사에 붙들려있으면서도 거기에 반항하던 "내적 분열로 신음하는 최초의 고독한 근대적 예술가"였다. 실제로 그는 동시대

작가들이 '르네상스적 자의식'을 뽐내기라도 하듯 저마다 자화상에 몰두할 때조차 자신을 담은 단 한 점의 작품도 남기지 않았다. 물론 그가 완벽한 조형미와 아름다움 자체를 추구했던 전성기 르네상스부터 출발해 형태의 왜곡 등을 통해 인위적이고 비현실적인 형식으로 흘러갔던 매너리즘mannerism에 이르기까지 물리적으로 긴 시간대에 걸쳐있는 복잡한 인물이기 때문이기도 하겠지만, 그것으로 그런 그의 비정형성이 모두 해명되지는 않는다.

대개 예술이라고 하면 정적인 공간에서 시류와 상관없는 어떤 진공상태의 순수한 정신노동쯤을 상상하기 쉽지만, 작가 그 자신도 사실 어쩔 수 없이 현실에 붙들려있는 존재일 뿐이다. 미켈란젤로도 다르지 않았다. 역사의 소용돌이 한가운데, 더욱이 한 세계가 가라앉고 또 하나의 세계가 떠오르는 격변을 변두리가 아닌 그 중심에서 온몸으로 겪어낸 인물이었다. 메디치가의 양자로 유년기를 보낸 덕에 가문이 배출한 미래의 교황들(레오 10세, 클레멘스 7세)과도 친구일 만큼 피렌체 참주signoria 가문의 일원이나 마찬가지였지만 정치적 이상으로는 공화국이 위기에 처하게 되자 국방위원을 자청할 정도로 열렬한 공화주의자였다. 그것도 때에 따라선 정적들의 살해 위협 속에 몸을 피해야 할 만큼 현실정치에 깊숙이 얽혀있었다.

직접 겪었거나 목격했던 굵직한 사건들만 보더라도 그의 시대가 얼마나 부침이 많던 시절이었는지 짐작할 수 있다. 1494년, 유럽에서 가장 빠르게 근대국가로 변모해가던 프랑스의 이탈리아에 대한 헤게모니

투쟁의 소용돌이 속에서 메디치가가 축출되었다. 가장 큰 후원자의 몰락을 지켜봐야 했던 당시 그의 나이 열아홉이었다. 작품활동으로 로마를 오가던 중년 무렵에는 성상 파괴와 같은 종교개혁의 광풍을 목격해야 했고, 또 얼마 지나지 않아 1527년에는 신성로마제국 황제 카를 5세의 군홧발에 '영원의 도시' 로마가 짓밟히는 초유의 장면(로마약탈, Sacco di Roma)까지 지켜봐야 했다.

종교개혁과 교회 분열이라는 충격에서 벗어나 차츰 교회가 안정을 찾아가던 말년에도 세상은 그를 내버려 두지 않았다. 루터로 야기된 무질서를 걷어내고 교회를 재건하려는 목적의 개혁 운동이 트렌토 공의회1545-1563를 중심으로 일어났다. 교회 예술도 이에 부응해야 했다. 세상이 아무리 변했다곤 하지만 화가들에게 교회는 여전히 가장 큰 의뢰인이었고 그것은 노년의 거장에게도 마찬가지였다. 비록 반동적이고 전투적인 성격의 초기 개혁 기조에 변화가 찾아오며 바로크 미술에 자리를 내어주긴 했어도 미켈란젤로의 작품은 새로운 조형 언어를 필요로 하던 공의회 이후의 교회에게 일종의 시금석과 같은 것이었다. 제아무리 도망치려 했어도 실로 역사와 함께, 그 격랑에 꼼짝없이 붙들린 삶이 아닐 수 없다.

'예언자' 사보나롤라

시스티나 성당의 〈최후의 심판〉1534-1541은 완연한 황혼기의 작품이다. 청년기 완벽한 비율의 〈피에타〉1498-1499 조각상과 달리 등장인물

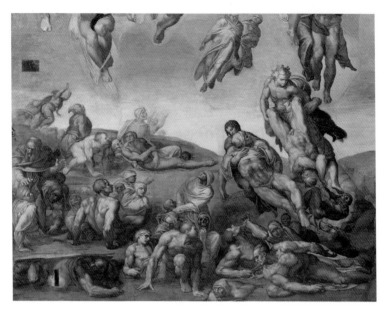

〈최후의 심판〉 부분. 맨 아래쪽 가운데, 모자를 뒤집어쓴 인물은 흔히 사보나롤라로 여겨진다.

들의 하나같이 터질 듯 부풀어 오른 근육과 과장된 몸짓 등으로 더러는 전성기 르네상스를 지나 변형과 일탈의 매너리즘에 접어든 작품이란 평가도 있지만 그렇게 간단히 정리하기엔 매우 풍부한 현실적 모티브를 담고 있다.

흔히들 화면 속 바르톨로메오로 알려진 인물의 손에 들려있는 인간 껍데기가 미켈란젤로 자신이며 바르톨로메오는 다름 아닌 아레티노 Aretino라는 유독 그에게 혹독한 비평을 쏟아붓던 비평가일 거라며 흥미롭게 설명하곤 하지만, 화면 오른편 막 부활하고 있는 망자들 무리 가장

밑바닥, 고개만 간신히 땅으로 내민 수도자 복장의 인물을 주목하는 이는 별로 없다. 격정에 찬 종말론적 설교로 단숨에 피렌체 사람들의 정신세계를 사로잡아 메디치 가문을 피렌체로부터 쫓아내고 시뇨리아 광장에서 극적으로 산화할 때까지 4년간 피렌체를 실질적으로 지배했던 도미니코회의 수도자 지롤라모 사보나롤라Girolamo Savonarola, 1452-1498다.

폭력과 권모술수의 대명사로 마키아벨리 『군주론』의 모델이기도 했던 체사레 보르자Cesare Borgia, 1475-1507의 생부이자 역사상 가장 타락한 교황이었던 알렉산드로 6세에게 하느님의 분노와 심판을 거침없이 쏟아낸 그는 드물지 않게 루터 이전 종교개혁의 선구자 중 하나로 평가되곤 한다. 그는 이미 입담 좋기로 이름난 '대중 설교가'였다. 대중매체가 없던 시절, 사순四旬, Quadragesima, 대림待臨, Adventus과 같은 특별한 교회 절기를 기해 여러 도시를 순회하며 대중을 상대로 펼치던 그들의 강론은 종교적 내용 외에 도시 밖 세상의 소식을 전해 들을 수 있는 유일한 장으로서 항상 인기가 좋았다.

메디치 가문의 초청으로 피렌체에 자리 잡은 사보나롤라는 향락에 젖은 피렌체의 생활상을 고발하며 하느님의 징벌을 예언했다. 예언이 있고 꼭 2년 만에 벌어진 프랑스 샤를 8세의 침공1494은 대중들의 눈에 정말로 하느님의 징벌로 여겨졌을 테다. 침공을 예언했을 뿐만 아니라 침략자들과 협상을 통해 약탈로부터 피렌체를 보호한 '예언자'에게 대중은 열광했다. 여기에 공화정으로 복귀해야 한다는 그의 주장은 그를 단순한 종교지도자를 뛰어넘어 단숨에 피렌체의 정치적 구원자로 보이

HIERONYMI·FERRARIENSIS·A·DEO
MISSI·PROPHETÆ·EFFIGIES

프라 바르톨로메오, 〈지롤라모 사보나롤라〉(1498), 피렌체 국립 산마르코 박물관

게 하기에 충분했다.

메디치가가 축출된 후 일종의 신정 통치가 펼쳐졌지만, 현실정치는 일개 수도자가 감당할만한 것이 아니었다. '공화정의 수호자'였던 그는 서서히 강압의 상징으로 변해갔다. 대중이 그의 능력을 의심할수록 교황을 향해 쏟아내는 그의 발언의 수위 역시 극으로 치달았다. 교황도 응수했다. 사보나롤라의 파문에도 대중이 여전히 그에 대한 지지를 철회할 생각이 없자 더 강력한 조처가 내려졌다. 그의 신병을 로마로 인계하지 않는 한 피렌체 시민들의 재산은 유럽 전역에서 더는 보호받지 못할 것이며 피렌체 공화국 전역에서 성사聖事, Sacramentum 집행이 금지될 것이라는 내용이었다. 재산이 위험에 빠질 수 있다는 두려움만큼 성사금지 역시 절박한 것이었다. 세례, 혼인, 장례와 같이 인간의 생로병사를 동반하던 성사가 돌연 금지된다는 것은 태어나도 축복받을 수 없고 결혼도 할 수 없으며 죽어서도 묻힐 수 없다는 이야기와 다르지 않았다. 대중은 그를 버리기로 한다. 1498년 5월 23일, 두 명의 동료 수사와 함께 사보나롤라는 시뇨리아 광장 한가운데 쌓인 거대한 장작더미에 묶여 산채로 태워졌다. 불같은 4년이 그렇게 화염 속에서 끝나버렸다.

공포와 열망

삶은 얼마나 허무하고 모순된 것인가. 당대 최고의 인문학자 피코 델라 미란돌라Giovanni Pico della Mirandola 의 추천을 받아 미켈란젤로에게 양부나 다름없던 '위대한 로렌조Lorenzo il Magnifico'가 직접 영입해온 사

보나롤라 아니던가. 하지만 그의 손에 영원할 것 같았던 권력자가 하루 아침에 몰락하고, 그 또한 열광적 지지를 보내던 민중의 손에 떠밀려 타오르는 장작더미로 걸어 들어가야 했던 역설을 지켜보며 청년 미켈란젤로는 과연 어떤 생각을 했을까. 1497년 2월 7일 극기와 고행의 사순을 앞두고 한바탕 먹고 마시던 사육제의 마지막 날, 시뇨리아 광장 한복판, '허영들의 소각falò delle vanità'이란 이름으로 온갖 사치스러운 것들과 함께 수많은 예술품이 이교도적이라는 이유로 화염에 휩쓸려 사라질 때 예술가로서의 그는 어떤 심정이었을까. 예언자가 사라지고 한참의 시간이 지난 후 성상 파괴를 부르짖던 신교도들에 의해 다시 이 장면이 환영처럼 반복될 때는 또 어땠을까.

'불을 토하는 듯한' 사보나롤라의 설교 안에서 '거짓 예언자', 대중의 인기에 영합하는 '선동가'의 면모를 보았던 마키아벨리와 달리 그보다 여섯 살 어린 미켈란젤로에게 이 광적인 설교가는 사뭇 특별한 의미를 차지했던 것으로 보인다. 죽음이 가까워 사경을 헤매면서도 그의 무시무시한 설교가 여전히 귓가에 생생하다고 고백하곤 했다니 사보나롤라는 실로 평생 그를 따라다닌 셈이다. 그러나 공포심 같은 것만은 아니었을 것이다. 오히려 그것은 죽음이 가까워질수록 그의 작품 속에서 더욱 현현이 빛나던 종교적 열망에 가까운 것이었으리라.

투쟁하는 인간

16세기 정신적 격변기, 사회에서의 명확한 위치, 길드의 보호, 교회

와의 분명한 관계 등이 헝클어지며 이전 시대 모든 질서와 전통으로부터 단절이 시작되던 이 시기는 예술가들만이 아니라 당대의 사람들에게도 수많은 가능성을 열어준 동시에 자유라는 진공 속에서 자신을 잃을 만한 혼란기였다.

이러한 시대상은 시스티나 성당의 제단화에서도 고스란히 드러난다. 형식 면에서 최후의 심판을 주제로 한 이전 세기의 작품들과 비교해 미켈란젤로의 것도 크게 다르지 않다. 조토의 스크로베니 경당 벽화처럼 천국과 지옥, 구원된 이들과 저주받은 이들, 악마와 천사 등 이분법적 세계의 주인공들은 여기서도 여전히 각기 제 몫을 다하고 있다.

차이라면 주인공들의 역할과 운명이 이미 정해진 것처럼 명확해 보이는 이전 시대 작품과 달리 미켈란젤로의 화면은 역동적이다 못해 산만해 보이기까지 하다는 것이다. 서로 뒤엉켜 밀고 당기고, 뜯어내고 끌어내리며 흡사 승패를 가늠할 수 없을 만큼 한창 전투 중인 혼미한 전장 같다. 이전 시대 벽 속의 인물들이 이미 확정된 운명을 받아들이고 있다면 미켈란젤로의 인물들은 아직 그런 운명을 수락할 생각이 조금도 없어 보인다. 정해진 자리가 더 이상 없다는 것은 불안정해졌음을 의미하는 동시에 여전히 많은 것이 가능성으로 열려있다는 것을 의미하기도 한다. 그러나 그만큼 혼미하고 치열할 수밖에 없는 것이다. 모두 끙끙거리며 애를 쓰고 있다.

〈최후의 심판〉 왼쪽 하단은 이전의 도상들의 형식을 따라 지옥의 심연으로 떨구어지는 저주받은 사람들의 무리로 채워져 있다. 미켈란젤

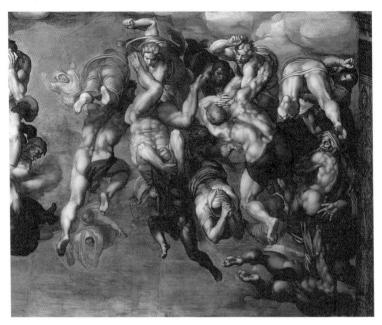

〈최후의 심판〉 부분

로의 종교적 열망의 총체적 표현이라 할 수 있는 이 작품에서 유독 눈
길을 끄는 것은 이 일군의 무리 중 하늘로 감히 오르고자 하는 죄인들
과 날개는 없지만 천사로 짐작되는 인물들이 그들을 힘껏 저지하고 다
시 내동댕이치는 장면이다. 아래로는 끌어내리려는 지옥의 사신들에게,
위로는 필사적으로 막아서는 천사들에게 가로막힌, 그사이에 끼인 존
재들은 어쩌면 저 격변기 모든 이들의 초상이자 미켈란젤로 자신이었
을 것이다. 사실 그의 자화상은 인생의 무상을 엿본 바르톨로메오 손에
들려있는 인간의 껍데기이기도 하겠지만, 더 참되고 그다운 것은 오히

려 천사들을 뚫고 어떻게든 위로 올라가려고 안간힘을 쓰는 저 우람한 인물의 등짝에 격렬하게 일어난 근육 그 자체가 아니었을까. 어느 도상학책은 이 인물을 '분노의 죄를 지은 자 또는 자만심의 죄를 지은 자'로 빈곤하게 설명하고 있지만, 그보다는 현실에 순응하지 않고 어떻게든 자신의 운명을 끝까지 밀고 나가려는 그의 정신이라고 믿는 편이 오히려 더 웅변적이다.

그런데 저 인물들은 도대체 왜 끌어내리는 손을 뿌리치고라도 기어코 올라가려는 것일까? 이를 두고 분명 누군가는 "원죄peccatum originale 와 밑으로 끌어당기는 원죄의 중력으로부터 결코 벗어날 수 없었다"라는 아우구스티누스의 고백을 떠올릴 수도 있을 것이다. 교만과 탐욕, 이기심 등 인간의 나약함과 죄로 기울어지는 경향성을 원죄로 설명하며 종교적으로 해석할 수도 있을 것이다. 실제로 눈을 감기 직전까지 미켈란젤로가 사보나롤라의 성마른 목소리가 들린다고 말했다는 사실이나 그를 제단화 속으로 다시 소환하고 있는 것을 보면 이런 해석이 꼭 틀린 것만은 아닐 것이다. 자신의 죄 많은 삶에 대한 회한이자 구원받지 못할지도 모른다는 공포심의 표현일 수 있기 때문이다.

하지만 그런 작품치고는 고분고분할 것이라는 예상과 달리 인물들은 너무도 격렬하게 저항하고 있다. 도무지 이 운명을 받아들일 수 없다는 것처럼 말이다. 그렇다면 이 모두는 차라리 그런 회한이 아니라 평생 떨구어버릴 수 없었던, 청년기에 각인된 한 장면의 연장은 아니었을까. 공화정을 약속하다 폭군이 되어버린, 지지하던 이들의 손에 최후를 맞

이해야만 했던, 현실에 잡아먹힌 한 이상주의자에 대한 애도이자 현실을 살면서도 이상을 포기할 수 없는 모든 생에 보내는 응원은 아닐까.

현실과 이상을 동시에 짊어져야 하는 인간이라는 숙명은 얼마나 버거운 것인가. 현실에 굳건히 두 발을 딛고 살아가면서도 현실에 압도되어 질식하지 말아야 하는, 땅을 파먹고 살아가면서도 머리에 이고 있는 저만치의 하늘을 기억해야만 하는 인간, 화가 자신을 포함한 모든 '끼인' 존재들에게 보내는 애틋한 인사는 아니었을까.

나는 아직 젊다

물론 죽기 사흘 전까지 정을 잡고 매달렸던 최후의 작품만 보자면 사뭇 다른 미켈란젤로를 만나게 된다. 〈론다니니의 피에타〉1594는 24살 청년기의 그것과 나란히 놓고 보자면 도무지 같은 작가의 작품이라고 생각할 수 없을 만큼 삶에 대한 깊은 관조를 담고 있다.

아들의 주검을 떠받치던 다부진 다리는 사라지고 무너져내리는 육신을 들쳐 안은 쇠잔한 어머니만 있을 뿐이다. 그러나 어떻게든 끌어올리려는 안간힘도, 자식 잃은 비통함도 찾을 수 없다. 고요함만이 가만히 고통을 제 것으로 끌어안을 뿐이다. 아들을 들쳐 안은 것인지 아들에게 들쳐 업힌 것인지 분간하기 어려울 만큼 둘은 한 덩어리다. 들끓던 대지에 찾아온 저녁처럼, 이미 승패와 상관없는 전장의 끝자락처럼, 저만치 물러나 앉은 용서처럼, 싸움을 끝낸 복서들의 악수처럼 잔잔하고 고요하다.

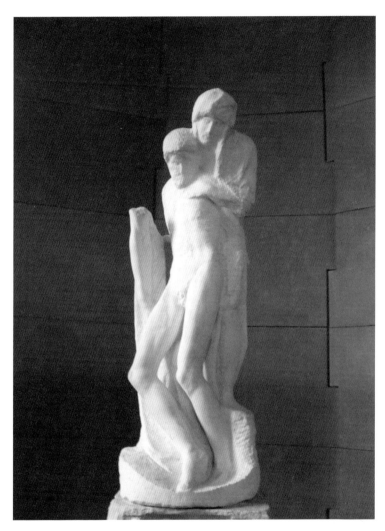

미켈란젤로, 〈론다니니의 피에타〉(1594), 밀라노 스포르체스코 성

선명하게 드러난 다리를 제외하곤 쪼다가 만 자국이 그대로인 이 미완의 작품은 어쩌면 생을 마지막까지 달려본 사람만이 그제야 말할 수 있는 삶의 깊이일 것이다. 이런 의미에서 옆에 두고 8년간 틈틈이 쪼아냈다는 돌덩어리는 실은 평생에 걸쳐 깎아낸 작품인 셈이다. '최후'보단 '궁극'이란 말에 어울릴 작품이다. 하지만 여전히 나는 젊어서일까. 거장이 도달한 삶의 깊이를 아직은 다 품을 수 없다. 다 달리고 나면 깨닫게 될까. 비록 막히고 붙들려도 감히 하늘에 오르려는 저 사내에 더 마음이 가는 까닭이다.

가끔은 뒤로 물러나
멀리 내다볼 필요가 있습니다

/

Rembrandt Harmenszoon van Rijn
& Honoré Daumier

렘브란트 반레인과 오노레 도미에

/

"존재하지 않는 적을 향해 돌진하는 기사는

여전히 애잔하지만,

이 모두를 지켜보는 저 뒤의 산초야말로

가난한 자신의 시대와 사람들로부터

단 한 번도 거둔 적 없는 그의 깊은 신뢰와 연민이리라."

만들지 못한 구유

생각해보면 매해 성탄 본당에선 특별한 구유가 만들어졌다. 주유소와 떡볶이집, 아파트로 둘러싸인 본당 주변이 재현되었고, 남북 정상이 70년 분단을 뛰어넘어 역사적 포옹을 나누었던 해에는 한반도를 가로지르는 기찻길 위가 구유였다. 화구에 끼인 석탄을 긁어내다 화를 당한 태안화력발전소 청년 노동자의 비보를 듣게 된 때에는 붉은 화염의 입 벌린 화구 앞이 아기 예수의 요람이었다. 하얀 연기를 내뿜는 굴뚝이 세워졌고 탄 덩어리들 사이에는 주인 잃은 안전모와 그의 가방에서 나왔다는 컵라면과 탄가루 묻은 수첩이 함께 놓였다. 몇 해 전 지하철 안전문을 수리하다 화를 당한 '구의역 김군'의 유품이기도 했던 컵라면 앞에 신자들은 웅성거렸다. 더러는 불편해했고 더러는 눈물지었다. 구유 앞 탄 덩어리들 사이를 비집고 올라온 플라스틱 꽃들처럼 낯선 감정들이었다.

전염병이 모든 것을 멈춰 세웠어도 구유를 꾸며야 하는 성탄은 어김없이 찾아왔다. 세상의 구원자가 온다면 가장 먼저 찾을 곳은 어디일까. 모두 하나같이 요양병원을 떠올렸다. 전염병 대유행 이후 매달 성체 聖體, Ostia를 모시고 찾던 그곳을 한 번도 방문할 수 없었기 때문이다. 전화로 드문드문 생사만 확인할 뿐이었다. 매일 다를 것 없는 고만고만한 하루를 보내는 처지에선 비록 한 달에 한 번뿐이지만 본당 신부는 무척이나 반가운 손님이었으리라. 직접 찾아가지는 못해도 완성된 구유를 사진 찍어 성탄 선물과 함께 보내기로 했다. 하지만 그마저도 어려

웠다. 방역 단계 격상으로 제대로 모일 수 없으니 평범한 구유만 간신히 만들 수 있을 뿐이었다.

얼마 후 지척의 한 요양병원으로부터 집단감염 소식이 들려왔다. 비교적 저렴하다고 알려진 그곳은 상가 빌딩 한 층에 세 들어 있었다. 집단 격리 조치 후 연일 사망자가 나왔다. 격리된 건물에서 밖으로 나올 수 있었던 것은 시신 39구뿐이었다. 주검이 마지막으로 나오던 날에도 병원이 자리한 상가 빌딩에서 사람들은 밥을 먹고 운동을 하고 커피를 마셨다. 전혀 다른 두 개의 시간이 얇은 벽 하나를 사이에 두고 무심히 흘렀다. 누구도 대로변 상가 건물에서 돈으로 밥과 물건을 사듯 제 삶의 마지막을 이런 식으로 '구매'하리라곤, 또 그렇게 마감하리라곤 생각지 못했을 테다. 모두에게 평등하다고 믿었던 죽음은 이제 더는 평등하지 않았다. 생로병사마저 시장에 포섭된 것이다. 이대로 우리는 인간으로 태어나 소비자로 끝나는 것일까.

시장에 넘겨진 미술

'상업 미술'이란 말을 떠올리지 않고서라도 예술이 시장에 편입된 지는 이미 수 세기 전의 일이다. 교회와 군주는 오랫동안 작품의 제작자인 동시에 소비자였다. 주문 제작되던 방식이니, '소비자 대중'이나 이렇다 할 '시장'이 형성될 리 없었다. 오랫동안 고착된 이러한 지형에 균열이 일기 시작한 것은 유럽을 두 쪽으로 갈라놓은 종교개혁 때였다.

가장 먼저 변화가 찾아온 곳은 16세기 중반까지 여러 자치주로 나

뉘어 느슨한 형태의 연방국가로 유지되던 네덜란드 저지대 지방이었다. 합스부르크 카를 5세가 에스파냐, 오스트리아, 부르고뉴bourgogne를 상속받으며 신성로마제국 영토로 편입된 네덜란드는 1556년 황제 퇴위로 아들들에게 분할 상속되는 과정에서 다시 에스파냐로 편입되었다. 새로운 군주 펠리페 2세는 그러나 지방 특유의 자유롭고 자치적인 분위기를 존중하던 이전의 군주들과 달랐다. 가톨릭적 전통을 다시 세우고자 프로테스탄트 세력에 가해진 제재와 탄압, 자국의 경제적 이익과 에스파냐 상인의 보호를 명분으로 네덜란드 무역에 부과된 높은 세금은 '민족주의'라는 전에 없던 감정을 일렁이게 했다. 불만과 분노는 때마침 독일지역으로부터 북상해오던 성상 파괴 운동과 만나며 에스파냐에 대한 민족적 저항으로 터져 나왔다. 1566년 진압을 위해 파견된 '피의 알바Alba'공은 무자비했지만 한번 일어선 저항을 잠재울 순 없었다. 프로테스탄트가 우세하던 북부 7주를 중심으로 위트레흐트Utrecht 동맹이 결성되었고, 1581년 마침내 독립이 선언되었다.

1609년 휴전조약을 통해 가톨릭 전통의 에스파냐령 남네덜란드와 신교도 중심의 북네덜란드 공화국으로 분리된 두 지역에서는 예술 역시 각기 다른 방향으로 발전해갔다. 가톨릭적 전통의 남부 지역에서는 교회와 군주가 여전히 작품의 주요 의뢰인이었다. 이 지역 출신 루벤스Peter Paul Rubens와 반데이크Antonie Van Dyck, 'Vandyke'의 바로크 미술이 거둔 성공이 보여주듯 반달리즘vandalism의 광풍이 훑고 지나간 플랑드르 미술계는 밀려드는 제단화와 성상들의 공적 주문으로 이례적 호황을 누

렸다.

반면 교회 미술에 비판적이었던 프로테스탄트 정서의 북부에서는 전통적 미술 주문생산 체제가 작동할 수 없었다. 교회를 장식할 미술은 이제 필요치 않았다. 그나마 잠재적 의뢰인이라 할 수 있었던 귀족 계급은 네덜란드가 대서양 국제 무역의 중심지로 확고히 자리잡으며 연방 의회를 주도하게 된 상업자본가 시민계층에 밀려 문화적으로도 별 영향력이 없었다. 궁정 취향의 화려한 미술은 배척되었고 교회 건축 역시 검소하고 절제된 형태의 네덜란드 고유 양식으로 발전해갔다.

교회와 같은 공적 영역의 대규모 미술이 위축되면서 작품의 주요 소비자로 새롭게 떠오른 이들은 돈을 갖게 된 중산층이었다. 종교적 의도가 없다면, 다시 말해 '정치적' 메시지가 없다면 가정과 같은 사적 영역의 장식에 특별한 제약을 두지 않던 신교 지역에서 작고 가벼워 운반하기 쉽고 비교적 가격도 저렴한 회화, 캔버스 작품이 인기를 끌었다. 성서나 신화 속 인물이 아닌 개인의 취향에 따라 풍경화, 정물화부터 평범한 시민의 일상을 담은 델프트의 페르메이르Johannes Vermeer와 같은 풍속화까지 소재와 장르 역시 다양해졌다. 수많은 작품이 쏟아져 나오면서 유통구조 역시 복잡해졌다. 상인이 운영하는 전문 미술상도 이때 출현했다.

이제 그림의 가치는 제작 기간이나 재료 따위가 아닌 시장의 인기, 소비자에 달려있었다. 살아남기 위해 작가는 짧은 시간 안에 자신이 제일 잘 그릴 수 있는 소재와 기법으로 되도록 많은 '상품'을 생산해야만

했다. 장르화의 탄생이자 일종의 미술 영역의 분업화와 전문화였다. 비교적 큰돈을 갖고 있지 못한 소시민들에게는 나름 유용한 투자방식이기도 했다. 샀다가도 쉽게 되팔 수 있었기 때문이다. 비로소 자유시장 체제 아래 '미술 시장'이 본격적으로 열린 것이다.

흥행과 몰락

네덜란드 북부, 홀란트에서 미술의 소비자는 시민 개인만이 아니었다. 교회라는 전통적인 공적 주문자가 사라졌지만 개인적 수요와 함께 자치단체, 길드, 보육원, 빈민구호소 등 단체의 공적 공간을 장식하기 위한 작품들이 꾸준히 생산되었다. 이렇게 주문된 그림들은 대개 일종의 '기념 촬영'으로 단체의 고위 구성원들을 위한 집단 초상화였다. 물론 시간이 갈수록 시민과 귀족 사이 중간층이라 할 수 있는 의사, 변호사, 사업가 등 전문지식을 가진 '시민 귀족', 즉 부를 거머쥔 부르주아 계급이 이전 시대의 귀족적 취향을 흉내 내며 모든 등장인물이 일률적 무게로 평등하게 그려지던 형식에도 변화가 찾아오지만 집단 초상화는 홀란트 지역에서만 발견되는 독특한 양식의 시민 미술이었다.

렘브란트Rembrandt Harmenszoon van Rijn, 1606-1669가 미술 시장에 처음으로 자신의 이름을 알리고 성공을 거듭했던 영역도 여기였다. 외과 의사 길드로부터 의뢰받은 〈튈프 박사의 해부학 수업〉1632은 수업을 이끄는 강사도 다른 인물들에 묻혀 별로 두드러지지 않았던 이전의 작품들과 확연히 달랐다. 사건을 중심으로 다양한 표정과 자세로 주연과 조

렘브란트, 〈튈프 박사의 해부학 수업〉(1632년), 헤이그 마우리치호이스 미술관

연이 극적으로 어우러져 한 편의 역사화 같았다. 주문이 밀려들었다. 절정은 그러나 쇠락의 시작을 의미하듯 명성과 부를 가져다준 집단 초상화는 그를 몰락으로 몰아넣었다. 1642년 제작된 민병대 집단 초상화는 그림이 걸려있던 민병대회관 난로의 그을음으로 어두워져 흔히 〈야경〉, 〈야간순찰〉이란 제목으로 불리지만 실은 환한 대낮의 출정 모습이다. 그을음 때문이기도 하지만 화면 가운데의 대장과 부관만 또렷할 뿐, 나머지 인물들은 누군지 구분하기 어려울 만큼 상대적으로 소홀히 묘사되어있다. 주문자는 탐탁지 않았다. 자신의 지위와 부를 과시하기 위해 전체적 균형이 어떻게 되든 일부러라도 저택과 농장 같은 자신의 소유물을 그려 넣길 원했던 이들로선 '사진'을 주문했는데 '작품'이 도착한 셈이었다. 이를 기점으로 주문은 잦아들었고 급기야 작품 수령까지 거부되었다. 갈수록 귀족적이고 고전주의적으로 기울어지던 고객의 예술적 취향에 그와는 반대로 격정적 바로크 미술로부터 이탈해 빛과 어둠으로 깊은 내면을 표현하고자 했던 렘브란트의 미술은 '대중적'이지 못한 것이었다. 군주가 사라진 자유주의 질서 속에 작가의 자유를 속박한 것은 역설적이게도 이제 '자유로운' 시장 경제였던 셈이다.

세상을 위로하는 그림

렘브란트가 남긴 자화상은 유화와 에칭만 따져도 80점 이상으로 추정될 만큼 헤아릴 수 없이 많다. 자화상이라는 장르가 모델을 살 형편이 안되는 가난한 화가들의 습작으로 출발했다곤 하지만 파릇한 청년부터

렘브란트, 〈야경〉(1642), 암스테르담 국립 미술관

렘브란트, 〈자화상〉(c. 1655),
빈 미술사 박물관

렘브란트, 〈자화상〉(1669),
런던 내셔널 갤러리

죽음을 앞둔 말년의 모습까지, 마치 하나의 연대기를 써 내려가듯 자신의 얼굴을 촘촘히 옮겨놓은 렘브란트에겐 그 이상의 의미였을 테다. 일종의 내적 여정의 기록처럼 대중의 외면과 경제적 실패, 때 이른 가족의 죽음 등, 생의 굴곡마저 거기에선 더 깊은 곳으로 내려가도록 그를 재촉했던 어떤 힘처럼 느껴진다. 그의 눈빛은 노여움도 동요도 없이 갈수록 깊어질 뿐이다.

하지만 삶의 배신과 좌절을 모두가 이런 방식으로만 대접하진 않을 것이다. 안으로 오그라드는 대신 자기라는 우물을 뛰쳐나와 더 깊이, 더 낮게, 더 가까이 현실의 한가운데로 들어간 이도 있다. 19세기 거듭된 이상의 좌절로 비틀거리던 프랑스 사회를 그림으로 위로한 오노레 도미에Honoré Daumier, 1808–1879 다.

1830년 창간된 잡지 『카리카튀르』Caricature 의 삽화가로 데뷔한 그는 여전히 살롱전과 아카데미로 주도되던 당시 화단의 완고한 풍토로 보자면 정식 화가라고도 할 수 없었다. 하지만 그는 사실주의 미술의 선두 쿠르베Gustave Courbet, 인상주의를 예고한 바르비종 화가 밀레Jean-François Millet 로부터 찬사와 존경을 받았고, 사실주의 문학의 기틀을 마련한 발자크Honoré de Balzac 와 보들레르Charles Pierre Baudelaire 가 기꺼이 사랑한 이였다. 들라크루아Eugène Delacroix 와 함께 7월 혁명의 시가전에 참여할 만큼 열렬한 공화주의자였지만 그가 동료 예술가들만이 아니라 사람들로부터 폭넓게 사랑받았던 것은 단순히 이런 정치적 신념이나 이상 때문만은 아니었을 것이다. 그렇다고 내용으로는 사실주의를, 표

현 기법으로는 인상주의를 예고했다는 평가와 같은 예술적 성취 때문도 아닐 것이다. 아마도 그것은 바싹 다가가는 이에게만 허락되는 빈한한 현실의 속살을 그이만큼 깊고 따뜻한 시선으로 충실히 증언한 이가 드물기 때문일 것이다.

혁명의 역사는 배신의 역사이기도 했다. 나폴레옹이 사라진 후 복원된 왕정이 다시 의회를 해산하자 소상공인과 노동자들을 중심으로 7월 혁명[1830]이 일어났다. 샤를 10세가 망명하자 공화주의자를 표방한 오를레앙가의 루이 필립은 금융 자본가들을 등에 업고 '군림하지만 통치하지 않는' 기형적 형태의 '군주제 공화국'의 수장에 올랐다. 7월 혁명을 그린 들라크루아의 〈민중을 이끄는 자유의 여신〉[1930]을 구매해 보이며 '평등왕'을 자처했지만 사실상 군주제의 부활이었다. 상공업의 개화기였던 이 시기 금융과 수공업 부르주아들은 빠르게 자본을 불려나갔던 반면 노동자들의 형편은 날로 비참해져만 갔다. 돈이 모든 것을 지배했다.

1848년 2월 다시 혁명이 일어났다. 제2공화정은 돈을 주고 사던 선거권을 모두에게 부여했고 언론, 집회, 결사의 자유를 보장했다. 그러나 그도 잠시, 1851년 나폴레옹의 조카 루이 나폴레옹이 압도적 지지로 대통령에 당선되었고 이듬해 쿠데타를 일으켜 국민투표를 통해 황제가 되었다. 집권 초기 경제적 호황으로 생활 수준이 향상되고 임금이 상승했지만, 그것은 어디까지나 중소 부르주아와 극소수 상류사회의 풍요일 뿐, 대다수는 여전히 굶주렸다. 산업혁명의 결실 속에 모두 나아진 듯 보였지만 산업자본가와 임금노동자 사이에는 건널 수 없는 계급의

강이 생겼고 여인들마저 일거리를 찾기 위해 거리로 나서야 했다. 멕시코 문제 개입 등 나폴레옹 3세의 대외 팽창 정책은 군국주의로 무섭게 성장하던 프로이센과의 충돌로 이어지며1870년 보불전쟁 그의 몰락을 재촉했다. 고질적 빈곤에 전쟁까지 더해져 민중의 삶은 더욱 피폐해졌다. 1871년 시민 봉기로 성립된 '파리코뮌' 역시 2개월 만에 수만 명의 희생자를 남긴 채 신기루처럼 사라져버렸다. 도미에 자신도 파리코뮌의 일원이었다.

가난이 만나는 가난

도미에는 이 모든 배신과 좌절의 시간을 석판에 긁어 새겨넣었고 그것으로 사람들을 위로했다. 민중을 게걸스럽게 먹어 치우는 거대한 〈대식가〉Gargantua, 1831, 루이 필립과 그가 쏟아내는 배설물을 주워 먹으려 모여드는 고관과 국회의원들로 당시의 지배체제를 비판하며 시작된 그의 풍자만화는 1872년 시력을 상실할 때까지 48년 동안 쉬지 않고 이어졌다. 사람들은 신랄하면서도 언제나 따듯한 연민을 잃지 않은 그의 시선에 깊이 공감했다.

이 따듯함은 어디서 오는 것일까. 그것은 어쩌면 그 스스로 가난이 되어 가난을 만났기 때문이었으리라. 자본주의 사회로 이행되던 시기 밀레가 궁핍으로 내몰리던 농촌의 일상을 담았다면 도미에는 도시의 화려함이 드리운 그림자 속에서 나아질 기미 없는 고된 일상과 허무를 견디고 살아가는 도시민의 애환을 기록했다. 실제로 그는 그에게 찬사

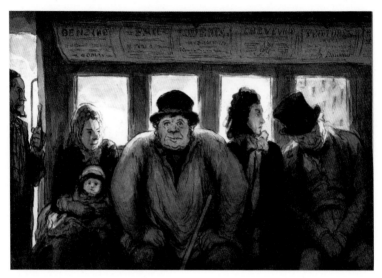

일상의 장면들을 포착한 도미에의 삽화

를 아끼지 않았던 저 유명한 친구들과는 전혀 다른 계급의 사람이었다. 정치 풍자로 여러 차례 투옥되어 고초를 치렀어도 후일 국가가 수여하는 훈장 따위로 보상받으려 하지 않았고 잡지사 만평으로 연명했을지언정 그림을 팔아 돈을 버는 일에는 시종일관 무관심했다. 배금주의와 부르주아의 탐욕에 그림으로 저항했던 그에게 그림으로 돈을 버는 것은 이율배반처럼 도무지 가당치 않은 일이었을 테다. 하지만 제아무리 급진적이어도 이상만 파먹고 살아갈 순 없는 법이다. 그러나 도미에는 달랐다. 생의 마지막까지 파리 센Seine 강변 서민촌을 옮겨 다니며 가난한 사람들의 일부로 살았던 그다.

연민 위에 세워진 이상

혁명의 모든 이상과 유토피아가 좌절되자 환멸이 찾아왔다. 더러는 환상과 공상의 낭만주의로 도피했고 또 다른 일부는 오직 '사실'에만 집착했다. 어떤 의미에서 도미에는 이 둘 모두이면서 동시에 그 어디도 속하지 않는 인물이라 할 수 있다. 그의 그림은 현실에 실망했으되 그로부터 도망치지 않았고, 비참을 직시했으되 그 무게에 짓눌려 질식하도록 내버려 두지 않았다. 그렇다고 현실을 각색하거나 가볍게 위로한 것도 아니다. 실제로 그는 기법적으로 대상을 매우 정교하고 세밀하게 묘사하던 사실주의와 달리 빠른 드로잉과 과감한 생략을 통해 오히려 인상주의에 더 어울린다고 평가받곤 하지만, 그의 그림이 뿜어내는 알 수 없는 온기와 위로는 단순히 이런 표현 기법의 차이 때문이 아닌 그만이 가지고 있는 독특한 '시선'에 있다.

〈세탁부〉1861도 그중 하나다. 세탁물을 든 엄마의 손을 잡고 아이가 계단을 영차 힘내서 오르고 있다. 당시 센 강변에는 세탁선이 무수히 떠 있었고 특별한 기술이 없던 여자들은 온종일 빨래를 해 돈을 벌었다. 빨랫방망이인지 꼬마의 손에 무언가 쥐어있다. 일을 거들겠다고 따라나선 아이의 마음이다. 황혼의 길고 강렬한 빛에 반사되어 환하게 빛나는 배경과 대조를 이루며 모녀가 그림자 속으로 걸어 올라오고 있다. 고된 하루가 끝났지만, 이들이 몸을 누일 곳은 강 건너 높다랗고 환한 아파트가 아니라 어둠 속에 있다는 말이다. 빨랫감을 든 채 다른 한 손으로는 아이를 잡고 있다. 모두 짐이긴 마찬가지이지만 살아갈 힘이자 이유이

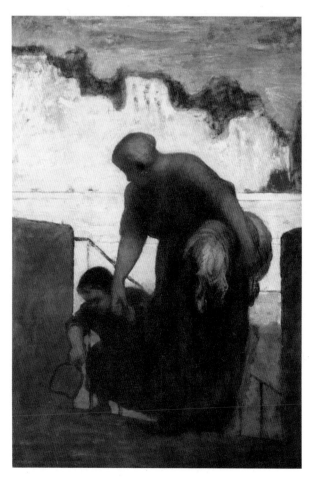

오노레 도미에, 〈세탁부〉(1861), 미국 올브라이트녹스 미술관

기도 하다. 먹먹하고 애틋하다. 섬세한 관찰력과 깊은 연민만이 담아낼 수 있는 장면이다.

산업화의 격랑에 휩쓸려 고된 노동과 빈곤에 찌든 이들이 등장하면서도 그의 그림이 무언가 설명할 수 없는 위로를 전해주는 까닭도 이 어머니라는 표상 때문이리라. 도미에의 작품 속에서 자주 등장하는 어머니는 늘 고된 노동에 허덕이면서도 아이까지 챙겨야 한다. 누군가는 이런 이미지가 '어머니'라는 존재를 엄연한 개인으로서의 여성이 아니라 희생을 감내해야 하는 사회적 통념의 '어머니'로 다시 한번 밀어 넣을 뿐이며, 현실의 엄혹함을 은폐한 채 저 가파른 계단에 올라서면 마치 행복이라도 있는 것처럼 감상에 젖게 하는 장치에 불과하다고 말할 수도 있겠다.

하지만 1848년 구체제를 다시 한번 전복시킨 2월 혁명 직후 그려진 〈공화국〉은 도미에의 '어머니'가 비참한 일상을 견디어내는 여성 그 이상의 존재임을 말해준다. 물론 제2공화국 출범 기념으로 열린 살롱전에 출품하기 위해 '사전 지원작'으로 제작된 것이니 여기에서 어머니는 당연히 공화국을 형상화한 것일 테다. 풍만한 젖가슴을 드러내며 혁명군을 이끌던 여인이 월계관을 쓰고 권좌에 앉았으니 비로소 혁명이 완수된 셈이다.

도미에는 그러나 상당한 호평에도 불구하고 이를 끝내 정식 작품으로 완성하지 않았다. 도미에에게 '공화국'은 어쩌면 영원히 지상에서 실현될 수 없는 어떤 '이상'의 다른 말이기 때문이었는지 모른다. 이렇게

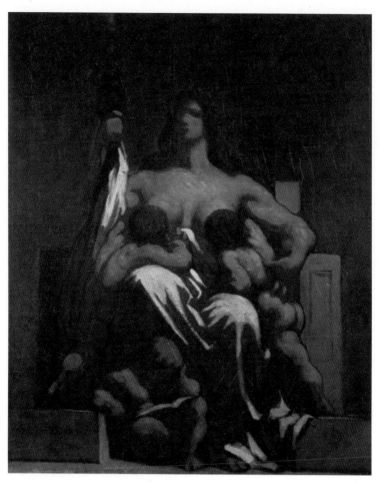

오노레 도미에, 〈공화국〉(1862), 파리 오르세 미술관

본다면 그가 〈공화국〉을 비롯해 다른 작품에서 어머니로 형상화하고자 한 것은 공화정과 같은 어떤 정치체제의 실현이 아니라 오히려 그가 만났고, 기록했고, 그 일부로 살았던 보잘것없는 이들의 질긴 생명력, 그리고 한없이 비참하고 허약하지만 결국 그들에 의해 노정될 역사에 보내는 신뢰였을 테다.

한편 그가 즐겨 그렸던 상상의 적을 향해 돌진하던 돈키호테〈돈키호테와 산초 판사〉, 1868는, 흔히들 말하듯 시대의 변화를 읽지 못하는 당대 귀족들의 무지를 꼬집는 풍자일 수도 있겠지만, 오히려 혁명의 끝없는 배신에도 다시 일어나 앞으로 나아가던 동시대 '무모한' 민중들과 도미에 자신에게 바치는 오마주 같다. 존재하지 않는 적을 향해 돌진하는 기사는 여전히 애잔하지만, 이 모두를 지켜보는 저 뒤 흐릿한 형태의 산초야말로 가난한 자신의 시대와 사람들로부터 단 한 번도 거둔 적 없는 그의 깊은 신뢰와 연민이리라.

피 묻은 허리띠

2018년 10월 14일, 미사 집전을 위해 바티칸 광장 야외 제대 위에 오른 프란치스코 교황의 허리에는 암살당한 한 주교의 피 묻은 허리띠가 둘러있었다. 1980년 3월 24일, 엘살바도르 산살바도르 대교구장 오스카 로메로Óscar Arnulfo Romero y Galdámez, 1917-1980가 미사 집전 중 군부가 보낸 괴한에 의해 피살되던 당시 두르고 있던 것이다.

엘살바도르 역시 중미 여느 나라와 마찬가지로 20세기 직전까지 스

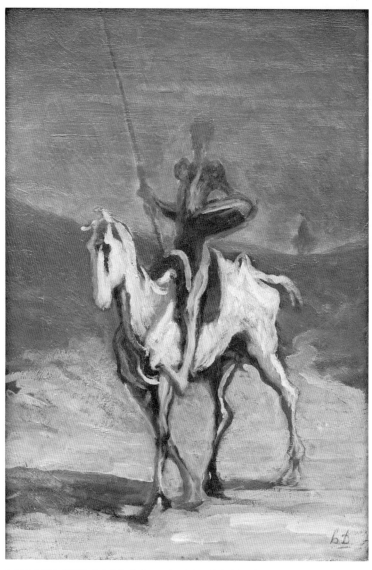

오노레 도미에, 〈돈키호테와 산초 판사〉(1868), 뮌헨 노이에 피나코텍

페인의 식민지였다. 1894년 독립했지만 상황은 식민지배 때보다 더 어려웠다. 국민 대다수는 여전히 굶주렸고 대토지를 기반으로 한 몇몇 엘리트 지주 가문이 모든 국가 권력을 줄곧 장악하고 있었다. 거듭된 쿠데타와 군부 독재로 경제는 끝 모를 나락으로 떨어져 갔다. 반정부 좌익 게릴라를 소탕한다는 명분으로 국가가 직접 관리하던 '암살단'에 의해 납치와 고문, 학살이 버젓이 자행되었고 농민들은 과거 식민지 때와 다름없이 착취당했다. 로메로가 산살바도르 대교구장으로 활동하던 당시 엘살바도르에는 친미 성향의 군사정권이 막 들어선 상태였다. 쿠바의 공산화를 지켜본 미국은 중미 인접 국가들의 잇따른 공산화를 걱정한 나머지 독재정권의 학살을 묵인했고 심지어 그들을 지원했다. 미국이 낙점한 민간인을 대통령으로 지지하는 조건으로 군부는 미국으로부터 전쟁 자금과 무기, 군사훈련을 원조받았다. 학살은 더욱 노골적으로 벌어졌다.

이런 와중 들려온 로메로의 대주교 승품 소식은 교회와 늘 '좋은' 관계를 유지해온 권력자들을 안심하게 했고 억압받던 농민과 그들과 연대해온 예수회 신부들과 같은 진보적 인사들에게는 실망스러운 일이 아닐 수 없었다. 고위성직자의 전형적 '커리어'를 착실히 밟아온 로메로는 사실 3년 후 맞이하게 될 그의 극적이며 예언자적인 최후와는 거리가 있는 인물이었다. 제2차 바티칸 공의회의 개혁적 내용에 우려를 표명했을 뿐만 아니라 공의회에 대한 라틴 아메리카 교회의 응답이라 할 수 있는 메데인 주교회의[1968]의 표어, '민중의 교회로 가자'를 불편해했

다. 해방신학에 대해서는 말할 것도 없었다. 그에게 해방신학은 '증오에 가득 찬 그리스도론'에 다름 아니었다.

이런 그가 어느 날 권력의 만행을 규탄하고 '목소리 없는 이들의 목소리'가 되길 결심한 것에는 가난한 사람들과의 우정이 있었다. 처음 교구장으로 부임한 산티아고 데 마리아 교구는 엘살바도르에서도 가장 궁핍한 지역이었다. 그곳에서 그는 군부를 등에 업은 지주들의 횡포와 착취로 벼랑 끝으로 내몰린 농민들의 삶이 얼마나 끔찍한 것인지 처음으로 실감했다. 재난이 열어젖히는 것에는 "천국으로 들어가는 뒷문"도 있다는 레베카 솔닛『이 폐허를 응시하라』, 2012 의 말처럼 아마도 그는 그곳에서 가난한 이들에 대한 연민만이 아니라 그들 속에 자리한 놀라운 생명력과 선함을 발견했을 것이, 또 그것을 신뢰하는 법을 배웠을 테다. 산살바도르 대교구장으로 임명되고[1977] 얼마 지나지 않아 겪게 된 군부에 의해 자행된 절친한 동료, 예수회 소속 그란데 신부[Rutillo Grande SJ.]의 죽음은 그를 마침내 결정적 회심으로 이끌었다.

군부와 그들을 지원하는 미국을 향한 그의 날 선 강론은 라디오를 타고 중미를 넘어 전 세계로 퍼져나갔다. 가난을 만나며 그는 자신 역시 가난해지길 원했고 또 실제로도 가난해졌다. 화려한 주교관 대신 말기 암 환자를 돌보던 병원에 딸린 경당 제의실을 개조해 살았고 독재자의 대통령 취임식에 참석하길 거부했다. 권력과 교회 사이의 길고 긴 밀월 관계를 끊어낸 것이다. 혹독한 대가가 뒤따랐다. 그가 목소리를 높일수록 상황은 더욱 나빠졌다. 군인들에 의해 교회가 더럽혀지거나 훼손되

었고 점거되어 아예 막사로 사용되기도 했다. 그가 대교구장으로 있던 3년 동안 5명의 교구 사제가 피살되었고 한 본당에서만 200명이 넘는 신자들이 몰살당할 만큼 수많은 이들이 죽거나 사라졌다.

교회 안에서도 다르지 않았다. 교황청 관계자들은 그를 해방신학에 경도된 위험한 인물로 바라봤다. 바오로 6세 교황을 알현한 자리[1978년 6월 24일]에서 자신을 의심의 눈초리로 바라보는 이들의 논리가 "나의 사목적 노력을 멈추고자 하는 군부 권력의 논리와 정확히 일치한다"라고 토로할 정도였다.

빼 앗 기 지 않 을 희 망

핏자국이 선명한 그의 허리띠를 두르고 교황이 그를 성인품에 올리던 그날, 성 베드로 대성당 발코니에 내걸린 그의 휘장 옆에는 또 다른 휘장 하나가 펄럭이고 있었다. 제2차 바티칸 공의회를 성공적으로 마무리했으며 로메로를 산살바도르 대교구장으로 임명한 바오로 6세의 것이었다. 이로써 교회는 40년 만에 로메로가 꿈꾸던 교회가 공의회가 고백한 교회와 다르지 않았음을 장엄하게 선포한 셈이다. 목소리 없는 이들의 목소리가 되는 교회, 가난한 이들의 편에 서는 교회, 가난을 어루만지다 자신마저도 가난해지는 교회 말이다. 하지만 그가 꿈꾸던 고국, 그런 교회는 과연 실현되었을까. 그의 장례미사에서만 폭탄 테러로 40명이 죽었고 이후 12년간 이어진 내전에서는 7만 5천 명에 이르는 이들이 목숨을 잃었다. 1992년 평화협정 이후 오늘에 이르기까지 엘살바도

르는 여전히 어둡기만 하다.

로메로는 그러나 자신이 하는 일은 "거대한 계획의 지극히 작은 부분"이며 자신은 "끝내 그 결과를 보지 못할 것"이라고 고백하곤 했다. "우리의 것이 아닌 미래를 위해 다만 일할 뿐"이라고 말했던 그는 자신을 건축가가 마음에 품고 있는 완성된 건물의 모습을 모두 알 수 없는 '목수'일 뿐이라고도 표현했다. 그는 "가끔 뒤로 물러나 멀리 내다볼 필요가 있다"라고 조언한다. 실제로 그는 자신의 여정을 미완으로 남겨둘 줄 알았다. 역사 앞의 깊은 겸손이자 남겨진 이들에게 거는 엄청난 신뢰가 아닐 수 없다. 세상과 인간에 대한 깊은 신뢰와 연민이 빚어낸 낙관론이자 이상주의며, 누구도 빼앗을 수 없는 희망이다. 현실을 피하지 않으면서도 낭만을 잃지 않았던 것은 도미에만이 아니었던 셈이다. 우리가 황혼녘 계단을 오르고 있는 모녀의 모습 속에서 슬픔을 너머 어떤 위로를 얻는 까닭도 여기에 있다.

3

종교

너머의

예수

두 개의 갈림길

Giuseppe Castiglione
자금성의 유럽인, 주세페 카스틸리오네

"장엄한 선포란 무엇일까?

대야에 물을 받아 말없이 몸을 숙여 제자들의 발을 씻겨준

스승의 마지막 밤만큼

명료하고 직관적인 선포가 또 어디 있을까?"

내 마음속에는 평화롭게 다스릴 힘이 있다

"내 마음속에는 평화롭게 다스릴 힘이 있다." 이탈리아에서 공부를 마무리하던 무렵, 로마 시내 중심에서 열린 한 기획전에 걸린 어느 작품의 이름이다. 제목만 보아선 청의 황제 중 가장 길게 재위¹⁷³⁶⁻¹⁷⁹⁹에 머문 건륭제의 초상에 붙은 것이라고는 좀처럼 상상되지 않는다. 한문 원제목을 이탈리아어로 옮기다 보니 의도치 않게 다소 시적으로 느껴지기도 하는 〈심사치평도〉心寫治平圖, 1736는 긴 족자 맨 가장자리 건륭제와 황후를 시작으로 11명에 이르는 후궁의 초상들을 나란히 담고 있다. 나라를 다스리기 전에 제가齊家를 잘 이루었음을 드러내는 동시에 후일 나라와 세상을 다스릴治國平天下 자신감을 드러내고 있다 할 수 있다. 낭만적으로 들리는 제목 말고도 눈길을 사로잡았던 또 다른 하나는 여느 중국 초상화와 구별되는 화려한 색상과 선명한 이목구비였다. 막 재위에 오른 젊은 통치자답게 맑고 단정한 얼굴이다.

이탈리아와 중국

작품의 원작자 주세페 카스틸리오네Giuseppe Castiglione, 1688-1766는

주세페 카스틸리오네, 〈심사치평도(心寫治平圖)〉(1736), 클리블랜드 미술관

〈심사치평도〉부분. 오른쪽이 건륭제, 왼쪽이 효현순황후 푸차

이탈리아가 중국과의 교류를 확대하던 그 무렵 두 문화의 연결고리로 이미 자주 언급되던 마르코 폴로나 마태오 리치Matteo Ricci, 1552~1610와 달리 대중에게 아직은 낯선 이름이었다. 그러나 정작 고향 이탈리아에서보다 중국에서 '황실 화가 낭세녕郎世寧'으로 더 유명하다는 것과 리치와 같이 예수회 선교사였다는 사실까지 얹어진다면 단박에 주목을 끌만 한 인물이었다. 서구와 동양이라는 이미 낯선 조합에 화가와 선교사라는 더 어색한 조합까지 더해지니 말이다.

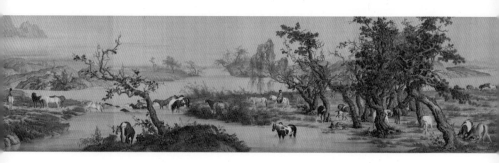

주세페 카스틸리오네, 〈백 마리의 말이 있는 풍경(百駿圖)〉(1728), 타이페이 국립 고궁 박물원

카스틸리오네는 1707년 27살의 나이로 중국 선교지로 파견되어 1715년 북경의 포르투갈 출신 예수회 선교사들의 거점이었던 동당東堂에서 잠시 머문 것 외에는 황실 회화 제작부서인 여의관如意館에 소속되어 1766년 북경에서 생을 마감할 때까지 50년에 이르는 대부분의 체류 기간을 황실 화가로 살았다. 그가 지근거리에서 지켜볼 수 있었던 황제만도 강희와 용정, 건륭제까지 삼대에 이른다. 이미 예수회 입회 전 전문적 미술 교육을 받았고 종교개혁 이후 가톨릭이 선택한 조형 언어였던 바로크 회화를 이끌었던 예수회 소속 화가 안드레아 포초Andrea Pozzo, 1642-1709의 제자 중 하나였던 그는 중국으로 파견되기도 전부터 이미 화가로서 상당한 인정을 받았던 것으로 보인다. 북경에 도착하기도 전에 그에 대한 명성을 익히 들어 궁금해하던 강희제는 곧장 자신 앞에서 그림을 그려보도록 했고 그 자리에서 카스틸리오네를 궁정 화원에 들어오는 이들의 실력을 검증하는 신하들의 스승으로 임명했다.

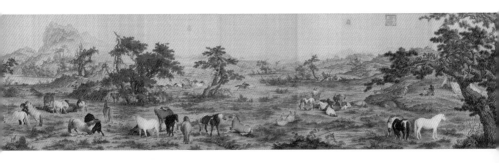

특별히 건륭제는 그의 재능과 인품을 높이 사 생전에 높은 벼슬三品頂帶을 내렸고 죽어서는 황실 금고에서 은 300냥을 꺼내 황실 예법에 따라 극진히 장례까지 치러줬고 '시랑侍郎'으로 추봉했다.

　황제들과 그 가족들의 초상, 원행 행렬과 사냥 모습, 자연풍경, 정물과 동식물 등 다양한 소재를 다루었던 그는 서구적 시각과 색채를 중국적 입맛과 조합하는데 탁월한 재능을 지니고 있었다고 평가받는다. 이를테면, 건륭제의 초상처럼 그림자가 지지 않고 정면을 응시해야 하는 황실 초상의 예법을 따르면서도 명암이 아닌 빛의 농도로 볼륨감을 살려내는 식이었다. 이런 기법들은 기존 중국 정통 문인화와 비교해 마치 거울을 보는 듯한 사실감을 작품에 부여했다. 재료에 대한 이해와 새로운 기술의 착안에도 뛰어났다. 비단이라는 천의 특성상 수정이 불가능하기 때문에 한 번에 그려내야 했던 중국 화법의 맹점을 극복하기 위해 미리 천 위에 치밀하게 밑그림을 그려 넣어 더욱 세밀하고 정교한 화면을 구

현했고, 그 덕에 서구 미술의 장점인 역동성과 입체감까지 살려냈다.

서양 회화의 투시법과 원근법 위에 중국 안료와 재료를 융합해 만들어낸 독특한 그의 화풍은 궁정 화단을 중심으로 계승되었고 나아가 북경을 중심으로 한 중국 근대 회화에도 일정한 영향을 남겼다. 스며들며 동시에 물드는 세상의 이치처럼 그러나 카스틸리오네의 작품도 시간을 더해갈수록 분명한 명암 대조와 투시법을 기초로 한 초기의 바로크적 화법에서 온화한 중국적 스타일로 동화되어갔다.

자금성의 유럽인들

'화가인 동시에 선교사', '자금성에 사는 유럽인'이라는 독특한 조합의 운명을 카스틸리오네 혼자만 짊어졌던 것은 아니다. 프란치스코 하비에르Francisco Javier, 1506-1552가 밑돌을 놓고 마테오 리치가 문을 연 중국 선교는 명청 교체기의 혼란과 무질서에서도 큰 부침 없이 성장했다.

그러나 강희제 재위 시기, 공자 숭배와 조상 제사에 대한 교회의 금지 조치로 이른바 '중국 의례논쟁'이 점화되었고, 그 이후 사실상 중국 내 그리스도교는 불법적clandestine 상태로 수 세기를 전전해야만 했다. 신학적 성격을 뛰어넘어 하나의 거대한 정치, 외교, 나아가 문명사적 충돌로 비화한 의례논쟁은 사실 오래전에 시작된 해묵은 것이었다. 조상 제사와 공자 숭배를 일종의 '사회적 의례'로 이해하고 묵인해왔던 예수회의 이른바 '적응주의' 노선을 처음 문제 삼은 것은 도미니코회와 프란치스코회 등, 예수회보다 반세기 뒤늦게 중국 땅에 진출한 유럽의 다른

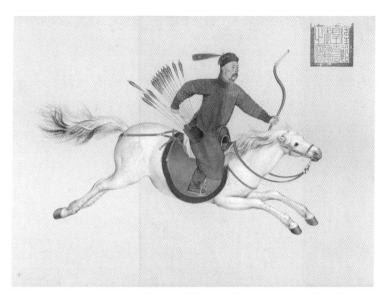

주세페 카스틸리오네, 〈마상작진도(瑪瑺斫陣圖)〉(1759) 부분, 타이페이 국립 고궁 박물원

수도회들이었다.

예수회가 미신과 우상 숭배를 용인하고 부추기고 있다는 이들의 제소가 있고 꼭 2년만인 1645년 처음으로 단죄의 입장을 내놓은 교황청은 그러나 이후에도 뱉은 말을 주워 담으며 허용1656과 단죄1704, 1715, 1742를 번복했다. 교황청의 일관성 없는 태도가 혼란을 더욱 걷잡을 수 없이 만든 것은 자명한 일이다. 선교회 간의 갈등을 가라앉히고 청 황실의 불쾌감을 달래기 위해 파견된 교황특사는 결과적으로 황제의 분노만 더 돋구었다. 강희제는 예수회의 노선에 동의하지 않는 선교사들을 국외로 추방했을 뿐 아니라 화를 누그러트린 이후에도 선교사들의 입

국은 허용하되 중국인을 대상으로 한 선교 활동은 불법으로 간주했다. 뒤를 이은 옹정제는 북경에 있는 선교사들을 제외하고 모든 선교사들의 활동 범위를 마카오로 한정했고[1724], 건륭제에 이르러서는 아예 제국 전역에 걸쳐 박해[1746]가 단행되었다. 그 와중에도 서역의 학문과 예술에 깊은 관심과 상당한 조예와 감식안을 갖추고 있던 황제들은 카스틸리오네와 같이 '쓸모있는' 재능을 가진 선교사들을 이 폭풍으로부터 구제했다.

일찍이 중국 선교의 기초를 놓았던 예수회 선교사들은 대개 세속학문에도 이미 능통한 이들이었기에 초기부터 지식층을 중심으로 한 선교에서 괄목할만한 성과를 낼 수 있었다. 후일 금교령과 박해 등, 그리스도교에 대해 호의적이지 않은 환경이 조성되었을 때에도 예수회원만은 다른 수도회 소속 선교사들에 비해 상대적으로 자유로울 수 있었다. 선교사들이 지닌 재능을 높이 사 그들을 아끼고 보호했던 중국 황제들의 호의는 그러나 19세기 말 서세동점西勢東占의 시기 '아시아를 벗어나 유럽으로 들어가자'를 외치며 서양 선진 문명과 기술을 대하던 일본의 흠모 어린 시선과는 질적으로 다른 것이었다. 어디까지나 진귀하고 생소한 것들을 좋아하던 취향과 호기심일 뿐 그들에게 중국은 여전히 세상의 중심이었다.

선교사의 밤

의례논쟁 이후 중국 정부의 적대적 태도가 생각보다 상당 기간 지

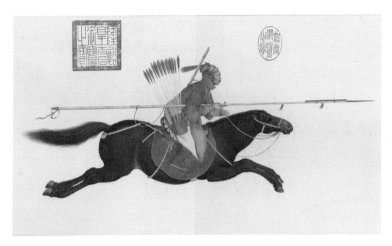

주세페 카스틸리오네, 〈아옥석지모탕구도(阿玉錫持矛蕩寇圖)〉(1755) 부분, 타이페이 국립 고궁 박물원

속되자 포교성성Sacra Congregatio de Propaganda Fide, 현 교황청 인류복음화성을 포함한 선교회들은 활로를 찾고자 자신의 선교사들을 어떻게든 북경에 입성시키고자 했다. 예수회 선교사들처럼 자신의 선교사들에게 황제들이 관심을 가질 만한 분야, 이를테면 자유 학문 또는 수학과 천문학 등의 공학, 시계공과 기계공, 미술 등에 관련된 타이틀 중 적어도 하나 이상을 형식적으로라도 갖추도록 요구했고 또 이를 기준으로 선발했다.

그러나 북경 입성에는 성공했어도 실력을 제대로 입증하지 못해 추방되는 선교사도 적지 않았다. 카스틸리오네가 처음 황제를 알현할 때 통역을 도왔고 그보다 조금 먼저 궁정에 들어와 화가로 활동하고 있던 교황청 포교성성 소속 선교사 마태오 리파Matteo Ripa, 1682~1746 역시 그런 사람이었다. 선교지로 파견되기 전 유럽에서 속성으로 그림을 배운

그는 변변치 못한 실력 탓에 이탈리아로 귀국해야만 했다. 후일 그는 자신의 비망록에서 그때의 경험을 "복음을 전파하는데 내 자신을 헌신하고자 했던 바람들과는 전혀 상관없는 천 염색과 궁정에 거주해야 하는 것 등은 모두 생각지도 못한 놀라운 일"이었다고 회고했다.

대중을 상대로 한 직접적 선교로부터 배제된 채 궁정에서 주문에 따라 그림을 그려야 했던 카스틸리오네의 심정은 또 어땠을까? 그의 사정을 살필 만한 기록은 남아있지 않지만, 그와 같은 처지로 궁정에 살며 유럽의 장상에게 의무적으로 매년 보내온 선교사들의 편지들은 하나같이 혹사 수준의 고된 일상을 토로하고 있다. 하루도 자유롭지 못한 것은 물론이고 기도와 미사 등 주일과 축일의 의무조차 지킬 수 없으며, 작업에도 개인의 개성과 기량을 살릴 만한 자유가 허락되지 않았다. 고된 하루를 보내고 숙소로 돌아와 혼자 맞아야 했던 그들의 밤을 떠올려본다. 화가와 선교사라는 두 개의 자아 사이를 수없이 오가며 하얗게 지새웠을 밤이다.

아무튼 동년배에, 한때 같은 운명을 짊어졌던 리파와 카스틸리오네는 전혀 다른 결말을 맞이한다. 리파는 1724년 궁정에서 쫓겨나 고향으로 돌아가는 길에 중국인 사제 양성을 위한 신학교 설립을 목적으로 중국어 교사 하나와 4명의 중국 소년과 함께 배에 올랐다. 그러나 자신의 고향 나폴리에 신학교를 설립하는 것은 그리 간단치 않은 일이었다. 합스부르크가의 영토였기에 빈과 마드리드를 오가며 인가를 얻어야 했고 하필이면 선교지 문제로 서로 사이가 좋지 않은 합스부르크가의 땅에

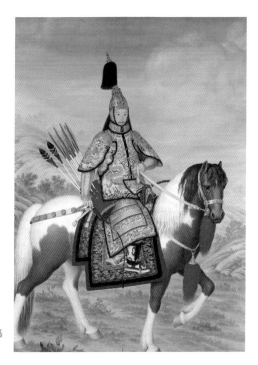

주세페 카스틸리오네,
〈대열개갑기마상(大閱鎧甲騎馬
像)〉(1758), 베이징 고궁 박물원

신학교를 세워야겠냐는 교황청의 핀잔도 들어야 했다. 우여곡절 끝에 8
년이 지난 1732년, '나폴리 성가정신학교Collegio della Sacra Famiglia'가 정
식으로 문을 열었고, 1888년 이탈리아 정부에 몰수된 후 '왕립 나폴리
아시아 학교Reale Collegio Asiatico di Napoli'로 바뀔 때까지 총 106명의 중
국인 신학생을 가르쳐 그중 80명을 사제로 배출했다. 반면 카스틸리오
네는 화가로서의 명예와 독특한 작품세계를 남겼고 처음 선교사로 파
견된 그 땅에 묻혔다.

선포인가, 적응인가

카스틸리오네 자신은 스스로를 무엇으로 정의했을까? 선교사 아니면 화가? 이 정체성에 관한 질문은 비단 그에게만 해당하지 않겠다. 그것은 중국이라는 거대한 포도밭을 향해 배에 올랐던 당시의 수많은 선교사 그 누구라도 마지막에 한 번쯤은 자신에게 던졌을 질문이다. 인간의 행동이란 결국 자기 이해의 반영이기에 이 자의식에 대한 물음은 선교에 임하는 태도와 시선에 대한 문제이기도 한 것이다.

지식층을 비롯한 사회 상층부를 공략해 신자들을 넓혀갔던 예수회의 적응주의적 선교 노선은 다른 선교회의 견제와 비판으로부터 자유로울 수 없었다. 유럽 내 상황도 일정 부분 영향을 미쳤을 것이다. 신생조직에 불과했던 예수회의 성장 속도는 중세 그리스도교 세계를 주도한 유서 깊은 수도회들의 시기와 질투를 살 만큼 위협적이었고 절대주의로 급속하게 선회하던 많은 나라에서 교황에 대한 높은 충성도를 자랑하는 예수회와 같은 조직은 불편한 존재로 여겨졌기 때문이다.

예수회보다 뒤늦게 중국 선교에 뛰어든 선교회 중, 특히 도미니코회, 프란치스코회, 아우구스티노회처럼 백지화 정책에 가까운 아메리카에서의 선교 방법을 이미 경험한 선교회들은 중국을 예수회와는 사뭇다른 시선으로 바라보았다. 예수회가 이미 선점한 주요 대도시를 피해지방 군소 도시들과 궁벽한 벽촌에서 서민들을 주로 만났던 그들에게 중국은 아메리카 대륙과 별반 다르지 않았다. 무지에서 비롯된 미신적행위들과 끔찍한 빈곤, 도덕적 무질서가 만연한 곳이었다. 발아하지 않

은 복음의 씨앗을 중국 문화 속에서 보았던 예수회와는 달리 그들 눈에 중국은 적응하고 대화를 나눌 상대라기보다는 교정하고 가르쳐야 할 대상이었고 복음이 우선 장엄하게 '선포'되어야 할 곳이었다. 물론 포교성성을 비롯한 다른 선교회 역시 중국 내 상황이 여의치 않자 카스틸리오네와 같은 '기능'을 가진 선교사들을 궁정에 들여보내고자 했다. 하지만 그것은 어디까지나 도구를 바꾼 것일 뿐 태도와 시선의 변화를 의미하진 않았다.

선교는 과연 선포인가 대화인가? 이 두 개의 사뭇 다른 시선은 대항해시대 개막 이래 바다 너머로 향하던 수많은 리파와 카스틸리오네의 운명을 나눈 갈림길이기도 할 것이다. 그리스도교가 정의하는 선교, 복음은 본질적으로 선포다. 진리를 말하지 않는 교회는 교회이길 포기하는 것이다. 그러나 진정으로 장엄한 선포란 무엇일까? 대야에 물을 받아 말없이 몸을 숙여 제자들의 발을 씻겨준 스승의 마지막 밤만큼 명료하고 직관적인 선포가 또 어디 있을까? 진리를 말한다는 것은 그러니까 먼저 낮추어 바닥에 앉는 것이고 눈을 맞춰야 하는 일이다. 강권이 아닌 대화이고, 교정이 아닌 치유이며, 단죄가 아닌 자비의 언어다.

한참을 걸어야 할 에움길

카스틸리오네는 간혹 지인들에게 보낸 편지 속에서 궁정에서 의례적으로 주문받아 작업한 그림들을 스스로 "확실히 값어치 없는 그림"으로 평하곤 했다. 하지만 그런 것만이었다면 그가 견뎌낸 반세기에 이르

는 시간은 도무지 해명될 수 없는 것이다. 아마도 '선교 정책'이라는 거대한 시스템 속에서 이미 마모되고 휘발되었을 것이다. 궁정화가로서의 삶이 직접 걸을 수는 없지만, 선교라는 길과 어쨌든 맞닿아있는 길이라고 생각하지 않았다면 말이다. 카스틸리오네만이 아니라 '적응주의'로 통칭되는 예수회의 노선도 다르지 않을 것이다. 선교지 문화를 익히고 존중하는 것 말고도 카스틸리오네의 소임과 같이 선교와 크게 연관 없어 보이는 비종교적인 일에도 그들이 열성을 다했던 까닭은 그것이 선교라는 본연의 목적에 가닿는 길이라는 믿음 때문이었을 것이다. 다만 지름길이 아닌 한참을 걸어야 하는 에움길이었을 따름이다.

그렇다고 그들이 선택한 '에움길'이 단순히 어떤 '방법론'만을 의미하진 않을 것이다. 그들은 사실 자신들의 모토(하느님의 더 큰 영광과 인간의 구원을 위하여, Ad majorem Dei gloriam inque hominuum salutem) 속 '하느님의 영광'과 '인간의 구원'을 고작 입교자 수나 선교지에 세워지는 성당의 숫자 따위로 한정해 옹졸하게 이해하지 않았던 것이다. 어쩌면 그것은 한참을 지나 성과 속, 교회와 세상을 첨예하게 나누던 이원론을 뛰어넘어 '역사를 더욱 인간답게', 세상을 더 낫게'하는 것이 오히려 교회가 해야 할 일이고, 따라서 그 일은 '종교적인 일인 동시에 지극히 인간적인 일'이라고 선언한 제2차 바티칸 공의회의 마음과 다르지 않을 것이다. 그건 그렇고, 카스틸리오네 자신은 이 에움길을 걸으며 스스로를 무엇이라 생각했을까? 화가 아니면 선교사, 아니면 그 모두?

차가운 기록

Hans Holbein

한스 홀바인

"완전히 소진되어버린

육신이 거기에 누워있었다."

한스 홀바인, 〈무덤 속 그리스도의 시신〉(1522), 스위스 바젤 미술관

불경스러운 이름

　한동안 나만 그런 줄 알았었다. 도록에 실린 그림을 실물로 보겠다고 길을 나서는 경우는 흔치 않기 때문이다. 독일 아우크스부르크 태생이지만 스스로를 바젤 시민으로 여긴 홀바인Hans Holbein, 1497-1543의 작품이 그랬다. 영락없는 관 모양의 직사각형 틀에 인간이 느낄 수 있는 고통을 극한으로 새겨둔 육신이 누워있다. 높이 30.5센티미터, 길이 200센티미터로 딱 사람 하나가 들어갈 만한 크기다. 깡마른 몸에 도드라진 어깨, 반쯤 열려 검푸르게 질린 입과 부풀어오른 손과 발, 푸석해 뻣뻣하게 엉겨버린 머릿결, 그리고 붉은 속살이 그대로인 상흔까지 너무나 사실적이어서 오히려 비현실적으로 느껴지는 주검이다. 반쯤 돌아간 고개와 미처 감지 못한 눈은 조심히 수습되어 '안치'되었다기보다는 차라리 아무렇게나 주워 담은 무명의 주검이다. 〈무덤 속 그리스도의 시신〉1522, 끔찍한 이미지는 이름마저 불경스럽다.

　도록에서 우연히 이 작품을 발견하곤 꼭 한번 직접 보겠노라고 마음먹었었다. 실제로 그 이후 몇 번의 방학을 나는 이 그림을 보겠다는 일념 하나로 경비 마련을 위해 일하며 보내야 했다. 막상 찾은 바젤이 '스위스'라는 이름과 어울릴 것 같지 않은 잘 닦인 도로와 번쩍이는 통유리로 치장된 도시여서 실망하긴 했어도 거기에 홀바인이 있다는 사실만으로 행복했다. 미술관의 모든 방을 건너뛰고 단숨에 작품이 걸려 있는 곳으로 향했다. 완전히 다 소진되어버린 육신이 거기에 누워있었다. 한참을 그 앞을 떠날 수 없었다.

　그런데 나만 그랬던 것이 아니었다. 이미 백오십 년 전[1867] 도스토옙스키도 오로지 이 작품을 보기 위해 동토를 가로질러 그곳을 방문했었다고 전해진다. 두 눈으로 작품을 확인하곤 엄청난 공포에 휩싸여 한동안 돌처럼 굳어져 있었다고 한다. 사진술이 발명되기도 전이었으니 풍문으로만 전해 듣던 작품의 실체가 얼마나 충격적으로 다가왔을지

짐작할 수 있다. 후일 "이런 종류의 그림은 신앙을 잃게 할 수도 있다"라고 경고까지 남겼다니 시대를 넘어 작품 자체가 뿜어내는 충격과 흡인력은 실로 엄청난 것이다.

도시와 시대를 닮은 인생

〈무덤 속 그리스도의 시신〉을 소장하고 있는 오늘의 스위스 바젤은 현대적 감각의 금융도시다. 유럽 각국으로의 연결이 용이한 지리적 위치 덕에 지금은 돈이 지나다니는 길목이지만 홀바인의 시대에는 돈과 함께 다양한 문호가 유입되고 발전하던 곳이었다. 교차로 같은 도시의 성격 탓일까. 이곳의 시민이길 자처한 홀바인의 편력도 그리 단순치만은 않다. 그렇다고 그것이 독일에서 태어나 바젤에서 화가로 이름을 알렸고, 영국에서 흑사병으로 생을 마감한 그의 방랑자 같은 삶의 궤적 때문만은 아니다. 이 정도의 편력은 당대 유럽인들에게는 흔한 일이었다.

오히려 단순하지 않은 그의 인생 편력은 작품들의 다양성에서 더 잘 드러난다. 16세기, 루터의 종교개혁을 비롯해 완연한 가을의 중세와 막 떠오르는 격동의 근대 사이에 끼인 시대를 살았던 그다. 불안과 희망, 쇠락과 부흥, 전통과 혁신이 한꺼번에 들끓던 동시대의 격정과 진동을 홀바인보다 충실히 보도報道하고 있는 이는 없어 보인다. 그렇다고 이 '보도'가 〈무덤 속 그리스도의 시신〉처럼 어떤 파격적인 한 작품 안에만 담겨있는 것은 아니다. 그것은 오히려 마치 전시장에 그림을 죽 늘어놓고서야 비로소 보이는 한 작가의 정신처럼 그가 남긴 작품들을 그

궤적을 좇으며 전체적으로 살필 때야 어렴풋이 떠오르는 이미지에 가깝다.

종교가 정치로 해석될 때

홀바인도 그 시대의 여느 화가들처럼 종교화로 화가로서의 경력을 시작했다. 하지만 고요한 시대가 아니었다. 어둡고 끔찍한 시대일수록 편을 가르기 마련이다. 바젤이라는 도시 역시 그를 단순한 종교화가로 내버려 두지 않았다. 1517년 독일에서 시작되어 1522년 국경을 넘어 처음 스위스 베른에 당도한 종교개혁의 폭풍은 날로 격렬해져 1529년 초, 급기야 성상 파괴라는 광기로 바젤을 뒤덮었다. 그해 봄에는 아예 시 전체가 신교로의 개종을 선언했다. 성상 파괴 운동과 같은 극단적 폭력만이 아니라, 교회의 화려하고 사치스러운 장식에 비판적이었던 프로테스탄트가 지배하는 환경에서 더는 이전처럼 교회로부터 제단화와 같은 성화를 의뢰받아 살아갈 수 없었다. 그즈음 그도 여느 화가들처럼 작품보다 거추장스러운 뒷일을 더 고민해야 하는 종교화 대신 초상화에서 새로운 활로를 모색했던 것 같다. 실제로 '헨리 8세의 궁정화가'라는 그의 마지막 타이틀이 증명하듯 얼마 지나지 않아 당대 유력인사라면 자신의 초상을 맡기고 싶어 할 만큼 실력 있는 초상화가로 자리매김했다. 실제로 홀바인은 1530년 이후로는 종교를 주제로 어떤 작품도 남기지 않았다.

종교가 더 이상 종교가 아닌 정치로 해석되던, 종교적 입장이 곧 정

한스 홀바인, 〈헨리 8세〉(1536), 마드리드 티센로네미사 미술관

치적 입장이었던 혼란스러운 시대에 그에게도 초상화 같은 '비정치적'인 작품이 어쩌면 편했을 수 있겠다. 실제로 왕을 비롯한 부호와 귀족, 명망가들과 그들의 가족은 물론, 결혼 상대를 물색하려는 목적으로 왕이 의뢰한 여인들의 초상에 이르기까지 그가 화폭에 담은 인물들은 일정한 규칙이나 맥락 없이 그저 '닥치는 대로' 그려냈다고 말할 수밖에 없을 만큼 다양하다. 마치 돈이 되는 것이라면 무엇이든 그렸던 것처럼 말이다. 그러나 동시에 그가 남긴 몇몇 문제적 작품들은 여전히 그를 적지 않은 사람들로부터 '독일 종교개혁 미술의 대표 주자'로 평가받도록 만들었다. 단순한 오해일까. 오해가 아니라면 이러한 모순된 평가들은 어떻게 설명될 수 있을까.

배신인가 관조인가

홀바인이 종교개혁을 비롯한 혼란스러운 자신의 시대를 어떻게 바라보고 평가했는지 확인할 방법은 없다. 남긴 작품을 보더라도 분명치 않다. 아니, 모호하다고 표현하는 편이 나을 것이다. 그의 화폭에 담긴 다양한 인물들을 늘어놓고 보면 그 시대가 얼마나 요동치고 출렁이던 격변기였는지 짐작할 수 있다. 초기 루터의 주장을 지지했지만 결국 결별을 선언한 르네상스 최고의 인문학자 로테르담의 에라스뮈스Desiderius Erasmus, 1469-1536, 루터의 입으로 불린 멜란히톤Philipp Melanchthon, 1497-1560, 당대 학자적 양심의 아이콘이자 가톨릭 최고의 지성이었던 토머스 모어Thomas More, 1478-1535, 모어의 목숨을 빼앗은

헨리 8세, 크롬웰Thomas Cromwell, 1485-1540을 비롯한 모어의 죽음에 연루된 왕의 조력자들, 왕의 여성 편력을 보여주는 수많은 여인의 초상들에 이르기까지, 그림 속 인물들의 면면만 보자면 마치 결말을 예측할 수 없는 한 편의 드라마 같다. 계보도 맥락도 없는, 그 시대의 혼돈과 닮아 있을 뿐이다.

바젤에 한동안 머물던 에라스뮈스와 상당한 친분을 쌓았던 것으로 보이는 홀바인은 그를 화폭에 여러 번 담았다. 그의 초상 모두가 섬세한 손 묘사와 더불어 대개 초상화에서 인물의 정치적이고 지적인 개성을 강조하고자 할 때 사용하던 측면 초상으로 그려진 것은 홀바인이 그를 단순히 작품의 대상으로만 바라보지 않았음은 말해준다. 날로 척박해지는 바젤 미술 시장을 떠나 새로운 활동무대를 원했던 홀바인에게 영국의 모어 앞으로 추천장을 써준 이도 에라스뮈스였다. 그러나 후일 동지였던 토머스 모어의 목숨을 앗아간 왕의 궁정화가로 들어간 홀바인을 신의를 저버린 것이라고 비판했던 이도 에라스뮈스였다.『유토피아』의 저자이기도 한 모어는 1535년 헨리 8세의 이혼과 영국 '수장령'을 반대하다 반역죄로 참수되었다.

과연 홀바인은 신의와 신념을 저버린 것일까. 아니면 그 어떤 감정도 없이 피사체를 기계적으로 담을 뿐인 사진기처럼 그저 직업으로서의 화가와 밥벌이를 고민해야 하는 생활인에 충실했던 것일까. 그도 아니면, 그 어디도 속함 없이 화폭을 통해 그저 시대를 관조했던 것일까. 당사자의 변론은 이번에도 들을 길 없다.

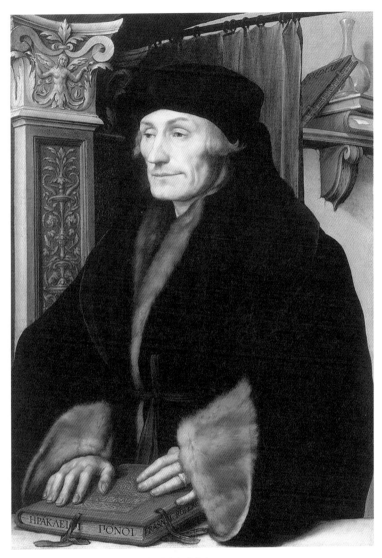

한스 홀바인, 〈에라스뮈스〉(1523) 런던 내셔널 갤러리

목격자의 기록

홀바인의 화면에 담긴 인물들은 하나같이 극도로 절제되어 표현된다. 극한까지 끌어올린 대상에 대한 정확하고 세밀한 묘사, 냉철한 관찰력 등으로 뒤러Albrecht Dürer와 함께 독일 르네상스 초상화 전통의 황금기를 이끈 이였지만 그의 주인공들에게선 그 어떤 격정도 찾아볼 수 없다. 제아무리 논란과 격변의 주인공이었다 하더라도 화면 속 그들은 고요하기만 하다. 홀바인의 생각을 쉽게 예단할 수 없는 까닭 또한 여기에 있다. 그것이 작품의 주인공이나 주제, 혹은 자신이 속한 시대 전체이든 관계없이 그는 좀처럼 속내를 꺼내 보이지 않는다.

1528년, 잠시 영국에서 돌아온 그가 그간 돌보지 못한 가족들을 그린 초상 〈화가의 아내와 두 아이〉 역시 마찬가지다. 나이에 비해 늙었다고 말할 수밖에 없는 아름답지 못한 아내와 생기 없는 아이들. 오랜만에 해후한 가족들의 '기념 촬영'치고는 너무 정적이라 음울하기까지 하다. 영국에 가있는 동안 태어난 철없는 딸 아이는 아예 관심이 없어 보이고 아들은 오랜만에 돌아온 아버지가 낯선지 불안한 눈빛으로 엄마만 바라볼 뿐이다. 다시 떠날 것을 알고 있기라도 한 듯 셋 모두 이 상황이 어색할 따름이다. 실제로 홀바인은 한동안 가족과 머문 뒤 1532년 영국으로 떠나 다시는 돌아오지 않았다. 왕족들의 초상들에서조차 유지되던 이 차갑고 잔인한 사실주의적 묘사는 의식적이든 아니든 그가 자처한 자신이 속한 시대에서의 위치를 짐작게 한다. 목격자다. 견고하게 축조된 중세라는 세계가 파열되며 흘러나오던 온갖 소요를 언제나 그렇듯

한스 홀바인, 〈두 아이와 아내〉(c. 1528), 스위스 바젤 미술관

그는 담담히 기록할 뿐이다.

이 사람을 보라

그렇다고 이 '기록'이 방관자적 관조의 일종은 아니었을 것이다. 〈무덤 속 그리스도의 시신〉과 함께 자주 견주어 비교되어 설명되는 그뤼네발트Mathias Grünewald, 1470-1528 의 〈이젠하임 제단화〉1515 역시 동시대 여느 작품과 달리 부활의 여러 장면 중 가장 어두운 시간을 주제로 삼고 있다. 기괴하게 뒤틀려버린 손과 발, 송골송골 배어 나오는 피땀 등 참혹하기는 마찬가지다. 작품의 의뢰인도, 용도도 알 수 없는 〈무덤 속 그리스도의 시신〉을 두고 흔히들 여러 패널로 구성되는 제단화에서 중심 주제를 다시 한번 강조할 목적으로 밑단에 장식하던 프레델라predella일 것으로 짐작하며, 홀바인이 예수의 주검이라는 주제를 어린 시절 아버지의 손에 이끌려 보았을 그뤼네발트의 제단화에서 착안했을 것으로 추측하곤 한다.

하지만 두 그림은 전혀 다른 감성으로 완성된 작품이다. 그뤼네발트가 고통의 슬픔, 감정에 충실하다면 홀바인은 죽음, 끝장나 버린 육신에 온전히 집중하고 있다. 부축을 받을 만큼 슬픔에 무너져 내리고 있는 성모 마리아나 막달라 마리아, 슬픔을 주워삼키며 시신을 수습하는 여인들과 제자 등, 이젠하임의 그리스도는 누가 보더라도 그리스도임이 틀림없다. 혹여 이 형편없이 쪼그라든 인물이 누구일지 모를까 싶었는지 아예 메시아의 길을 준비한 세례자 요한이 손을 들어 가리키고 있고 숭

마티아스 그뤼네발트, 〈이젠하임 제단화〉(1512-1516), 프랑스 콜마르 운터린덴 미술관

고한 희생을 상징하는 어린양까지 그려 넣었다. 반면 홀바인의 예수는 철저히 혼자다. 그것도 이 죽음을 말해줄 그 어떤 상징도 없이 벌거벗겨져 밀폐된 공간에 방치되어있을 뿐이다. 실로 '에케 호모(Ecce homo, 이 사람을 보라. 요한 16,6)'의 전혀 다른 표현이 아닐 수 없다.

작품이 그려지던 당시는 바야흐로 종교개혁의 열풍이 국경을 넘어 이제 막 스위스를 뒤덮던 때다. 이런 이유에서인지 혹자들은 이 그림을 부패한 기성 가톨릭교회에 대한 경고로 해석하며 편 가르기에 밀어 넣고 있지만 만일 그런 것이었다면 차라리 더 적극적인 소재를 택했을 것이다.

잘은 모르지만, 맥각병 환자를 돌보던 수도회의 병원 경당에 설치되었던 이젠하임 제단화처럼 금방이라도 썩어버릴 만큼 형편없이 망가진 저 육신을 바라보며 사람들은 오히려 위로를 얻었을 것이다. 거기서 그들은 그리스도의 수난에 동참하는 인간이 아니라 인간이라는 고통에 동참하고 있는 하느님을 발견했으리라. 그것도 적당히 남겨둔 것이 아니라 완전히 짓이겨질 만큼 '인간'을 맨 밑바닥까지 살아낸 신을 말이다. 분명 그랬을 것이다. 그의 작품에서 지극히 인간적인 장면을 목격하면서도 가장 거룩한 것을 마주하는 듯한 느낌이 드는 이유도 바로 이 때문일 것이다.

종교 너머의 예수

신을 가리킬 만한 그 어떤 장치도 없이 오로지 육신에만 집중하고 있는 홀바인의 작품을 두고 더러는 교회의 모든 장식을 말끔히 걷어낸

신교의 새로운 조형 언어를 떠올릴 수도 있겠다. 이런 이유로 그를 종교개혁 미술의 선구자라고 평가할 수도 있을 것이다. 하지만 저 처참한 주검이 말하고자 하는 것이 고작 그런 것일 수는 없다. 오히려 그것은 도그마와 전례로 설명되기 이전의 '인간' 예수, "그리스도교 이전의 예수"앨버트 놀런, '종교 너머'에 있는 신의 모습일 테다. 홀바인의 그림에서 사람들이 만났을, 그저 죽도록 사랑하다 종국에는 정말로 자신마저 잃어버린 이 육신은 각자의 정의를 부르짖는 신·구교 양편 그 어디에도 속할 수 없는 하느님인 것이다.

이 '종교로 기획되기 이전'의 하느님은 홀바인이 스승처럼 여겼던 에라스뮈스가 천착한 주제이기도 하다. 르네상스 최고 인문학자라는 명성을 안겨 준 그의 라틴어를 비롯한 고대어 연구도 바로 이 때문이었다. 원천으로 돌아가 종교라는 너울을 걷어낸 원래의 하느님을 이해하는 것이었다. 물론 루터가 초기에 에라스뮈스의 지지를 얻었던 것을 보면 루터의 고민 역시 크게 다르지 않았을 것이다. 다만 기성화의 관성을, 종교라는 너울을 끝내 헤쳐나오지 못했을 뿐이다.

몇 해 전 저 남녘의 작은 항구에서 보았던 풍경이 떠오른다. 뿌연 물속을 헤쳐 잠수사들이 익사한 아이들의 주검을 끌어안고 나오면 시신을 깨끗이 씻겨 수습하는 일은 광주 지역 몇몇 성당의 신자들 몫이었다. 부모들의 통곡과 넋을 기리기 위해 한 무리의 신자들이 바치는 연도連禱 기도가 뒤섞여 그곳은 항상 웅웅거렸다. 염을 하던 천막들 옆 작은 컨테이너에서는 매일 위령미사가 드려졌다. 계절이 바뀌자 하루에

도 수십 구의 시신이 올라오던 그 자리의 흔적은 말끔히 사라졌다. 미사가 봉헌되던 컨테이너도 치워졌다. 하지만 사라진 것은 컨테이너일 뿐, '교회'가 사라진 것은 아닐 것이다. 시신을 수습하던 손길이, 남의 자식을 제 자식으로 여겼던 마음들이 교회가 아니라면 무엇을 교회라 부를 수 있단 말인가. 분명 종교로 기술되기 이전의, 그리스도교 이전의 예수가 거기 있었다.

종교개혁이 일어난 지도 500년이 지났다. 루터의 개혁이 진정한 '개혁'이었는가와 같은 '구교'와 '신교' 사이에 논쟁을 일으킬 만한 주제들은 여전히 많다. 그러나 그 모든 것 이전 우선 되어야 할 것이 있다. 무덤 속 그리스도의 시신에 담긴 저 극한의 사실적 기록처럼, 종교라는 울타리를 뛰어넘어 우리가 속한 시대의 고통을 증언하고 동행하는 일이다. 수 세기의 간극을 뛰어넘어 오늘의 그리스도교가 '일치'할 수 있는 길도 다만 여기에 있다. 분명 극한의 고통을 온몸에 새겨넣은 저 주검이 여전히 건네고자 하는 말이기도 하다.

끝낼 수 없는 대화

/

Oh Yoon & Minjung Art

오윤과 민중미술

/

"그의 '현실주의'는
그러니까 있는 그대로의 현실 고발이 아니라
현실의 조금 앞쪽,
잃어버렸지만 잃어버리지 말았어야 했던 것들과
그래서 되찾아와야 할 것들에 관한 이야기다."

책의 물성

같은 책이라도 항상 같지는 않다. 다시 읽어 새롭거나 그제야 선명해지는 문장들이 있다. 독자가 처한 상황, 그날의 날씨, 종이의 질감 등, '책'이라고 부르는 것은 글자로 구현된 작가의 생각 그 이상의 것이다. 전자책 시장이 다른 디지털 상업 분야에 비해 더디게 성장하는 이유 역시 책이라는 매체의 이 '물성' 때문일 것이다.

얼마 전 동료의 책장에서 오래전에 읽었던 책을 발견했다. 이현주 목사의 『예수와 만난 사람들』. 반가운 마음에 몇 장을 다시 들췄다. 그런데 도무지 읽었던 것 같지 않았다. 드문드문 기억나는 문장들, 작가 특유의 입담도 그대로였지만 낯설었다. 책은 크기부터 삽화, 겉표지까지 모두 바뀐 채였다. 분명 그래서였을 것이다.

내가 처음 접한 책은 1986년 초판본이었다. 겉표지부터 삽화까지 강렬한 흑백 대조의 판화가 매우 인상적이었던 그때의 책은 화사한 꽃 그림으로 갈아입은 근래의 것과는 전혀 다른 감성의 책이었다. 조형적으로 어눌한 비율의 인물들, 그래서 친숙하게 느껴지지만 단순하고 거친 선과 면들이 풀어내는 이야기 속 그들은 하나같이 슬프거나 비장했던 것 같다. 강렬한 그림과 함께 입담 좋은 작가가 풀어놓는 예수 이야기는 중닭 같은 소년의 가슴을 뜨겁게 때로는 콩닥거리게 했었다. 책은 이미지만을 도려내버린 것이겠지만 글도 함께 들어내버린 것이다. 이미지도 글의 일부였을, 적어도 나와 같은 초판본의 독자들에게는 말이다.

홍성담, 『예수와 만난 사람들』 수록 판화, 1986

시간에 새겨 넣은 그림

상품의 시의성처럼 책도 독자의 선택을 기다려야 하는 처지에서 편집과 디자인 등에 민감할 수밖에 없다. '산업디자인'이라는 단어조차 낯설게 여겨지던 그때, 내가 읽은 초판본의 판화들은 말하자면 작품과 디자인 중간 어디쯤의 것이었던 것이고, 세월이 지나 그것들을 책에서 모두 들어냈다는 것은 이미 유행이 끝났음을, 시효를 다했음을 의미하겠다. 실제로 초판본의 판화들은 광주민주화운동을 연상시킬 수밖에 없는 모티브들로 가득했기 때문에 '80년 5월 광주'를 교과서로 공부하는 세대들에겐 생경할 수밖에 없는 것들이었다.

당시 미술관을 가지 않아도 어렵지 않게 일상에서 자주 접할 수 있었던 작품들은 대부분 초판본 작가 홍성담의 것처럼 역사적 체험이나 지식이 없고서는 이해하기 힘든 것들이었다. 아시안 게임이 서울에서 열렸던 1986년 김봉준이 그린 〈지하철〉을 보자. 시커먼 하늘을 머리에 인 공장 지붕들, 바삐 오가는 발걸음, 빌딩 사이 한자리를 차지한 백화점 같은 교회, 고층아파트 옆의 야트막하게 내려앉은 남루한 집들, 성조기를 연상시키는 포스터와 반공 표어, 부스스한 머리, 하이힐과 고무신 등 직업과 계층을 말해주는 매무새들, 어디에 시선을 둬야 할지 난감한 시골 노부부의 흔들리는 시선, 하나같이 고단함이 역력한 무표정한 얼굴들. 독재와 성장주의의 사회가 품고 있는 빈곤과 불평등, 반공 이데올로기와 분단 대결을 친숙한 일상의 공간 안에 고스란히 잡아두었다. 이 시대를 지나온 이라면 단박에 알아들을, 별도의 설명이나 해석의 과정

김봉준, 〈지하철〉(1986), 작가 소장

조차 필요 없는 직접적 메시지다.

　작품과 감상자 사이에 상상이 개입할 수 있도록 일정한 거리를 두
는 여느 예술작품들과 달리 어떤 여백도 허용하지 않는 이런 종류의 작
품들은 시의적인 동시에 역설적으로 '한시적'일 수밖에 없는 것이다.
'1980년대'를 떠나서는 완전히 해독될 수 없는 것이기 때문이다. 시詩
처럼 예술이 무릇 작가의 의도와 세월마저 뛰어넘어 독자적으로 노정
되는 무엇이라면, 차라리 '선언'이나 '고발' 같은 이때의 그림들을 우리
는 뭐라고 부를 수 있을까?

15년 동안의 미술
1994년 국립현대미술관에서는 〈민중미술 15년(1980~1994)〉이란 이

김봉준, 〈해방의 십자가〉(1983)

름의 전시회가 열렸다. 밖으로는 소비에트 연방 해체와 베를린 장벽 붕괴와 함께 찾아온 동서 냉전의 종식, 안으로는 민주화운동 세력의 정치권 진입 등 절차적 민주주의에 대한 나름의 성취감이 충만했던 시점에 기획된 이 전시회는 어떤 의미에서는 지난 시간 '정치적 미술'의 일부, 또는 전부로 이해되며 폭압적 현실 속에서 태어난 모든 현실 참여적인 작품들을 개념상 여전히 모호했던 '민중미술'이란 이름으로 한꺼번에 규정해버리는 계기가 되었다고 평가받는다.

　일종의 '회고전'으로 기획된 전시회는 또한 작품들의 예술적 성과를 뒤돌아보자는 취지였지만 공교롭게도 이미 지나가버린 시대의 유물, 실효가 끝난 추억 속의 도상으로 작품들을 '마감'해버리는 자리이

기도 했던 셈이다. 실제로 정부로부터 좌경용공 집단으로 규정되어 그림을 압수당하고 작가들마저 연행되며 중단되었던 1985년 〈한국미술 20대의 힘〉 전과 같은 불과 몇 해 전까지의 처지를 돌이켜보면 1994년 '국립' 전시장으로의 복귀는 격세지감을 넘어 투쟁을 완수하고 역사의 뒤안길로 사라지는 퇴임식 같지 않았을까.

이 시기 작품들에 대한 평가는 사실 후하지도 정교하지도 않다. 15년간으로 아예 한정해버린 것도 그렇지만 조형성보다 선전성을 강조한 나머지 예술로서의 기본적 요건을 충족하지 못했다거나, 정치적 목적이 두드러지다 보니 예술의 사회적 역할, 도구적 기능을 제외하곤 조형적으로 질 낮은 작품들이라고 평가받아왔다. 하지만 이런 인색한 평가는 어떤 면에서 이 시기 '민중미술'의 칼끝이 향한 곳이 비단 정치적 빈곤과 폭압적 사회 구조 등 외부 세계만이 아니라 '국전'으로 대표되는 미술계 내부, 기성 화단이기도 했기 때문일 것이다. 오죽하면 당시 작가들 사이에 '전시장 미술'과 '현장 미술'이라는 구분마저 생겨났겠는가.

촛불로 밝힌 전시회

'15년'의 끝이 있다면 그 시작도 있겠다. 비평가들은 보통 1979년 12월, 미술 동인 '현실과 발언'의 창립을 '민중미술 운동'의 연원으로 규정한다. 당시 미술계가 어떠했는지는 이 동인의 창립선언문 일부만 보아도 쉽게 짐작할 수 있다.

"기존 미술은 … 유한층의 속물적인 취향에 아첨하고 있거나 또한

밖으로는 예술 공간을 차단하여 고답적인 관념의 유희를 고집함으로써 진정한 자기와 이웃의 현실을 소외 격리시켜 왔고 심지어는 고립된 개인의 내면적 진실조차 제대로 발견하지 못해 왔다."

당시 화단은 여전히 이 창립선언 발기인들의 대학 은사들이기도 했던 친일 미술가, 현실과는 상관없이 유미주의에 함몰되어 상투적 표현기법을 답습하던 구상화, '현대미술'을 지향하며 집단적으로 전개되었지만 몰개성적이어서 '도배지'로까지 폄하되었던 형식주의적 단색회화(모노크롬)가 주를 이루고 있었다. 그 한가운데 아카데미즘적인 '국전國展'이 있었음은 물론이다. 문제는 한마디로 역사의식과 시대정신의 부재, 현실과 담을 쌓은 소통의 부재라 할 수 있다. 이러한 문제의식 속에 출발한 '현실과 발언'은 이듬해 창립전을 열었지만, 미술관(현 문예진흥원 미술회관) 운영위원회가 작품의 불온성을 이유로 뒤늦게 '전시 불가' 판정을 내렸고 개막 당일 전시관 전기마저 끊어버렸다. 참석자들은 희미한 촛불에 기대어 그림을 감상해야 했고 작품은 이내 철거되었다.

일종의 소집단 미술 운동이었던 이들 작업의 특징은 '선언문'이라는 형식이 암시하듯 창작집단과 비평집단이 결합하였다는 점과 세계 여느 미술 운동에서도 유례를 찾아보기 힘든, 미술계 내부에서의 운동에 머물지 않고 그 자체로 사회 운동으로 확장되어나갔다는 사실이다. 실제로 이들을 시작으로 민중이 자신의 손으로 생산하는 미술로서, 미술이 현실 변혁에 일조해야 한다는 생각으로 '시민미술학교'1983를 개설하는 등 사회와의 직접 소통에 집중했던 '광주자유미술인협회'1980와 '두

령'1984, 도시화와 자본주의가 낳은 현실을 비판적 소재로 삼으며 우리가 살아가고 있는 지금(1982)과 여기(남한 총면적 98,990제곱미터)를 아예 이름에 박아 넣은 '임술년 구만팔천구백구십' 등의 다양한 창작집단들이 뒤따라 생겨났다.

영원히 따라잡을 수 없는 가능성

한국 미술계에 대한 문제 제기는 80년대에만 있었던 것은 아니다. 이보다 앞선 1969년, 서울대 미대생이었던 오윤1946-1986과 그의 동료들은 이미 한국 미술을 "현실에 한없이 무기력하고 외래 신형식을 맹종하며, 실체 없는 순수주의에 지배당하고 있다"라고 진단했었다. 이론가로서 대학 선배 김지하와 평론가 김윤수가 참여한 '현실동인'은 80년대에 흔히 볼 수 있었던 창작과 비평이 결합한 창작집단들의 원형이라고 할 수 있다. 이들이 여러 차례 회람과 교열을 통해 함께 작성했다는 「현실동인 제1선언」역시 한국미술사 최초의 작가와 이론가의 의식적 공동작업의 결과물로 평가받는다. 그런데도 '현실동인'이 아닌 '현실과 발언'이 민중미술의 기원으로 기억되는 까닭은 이들이 선언과 함께 준비한 전시회가 모교 교수들의 고발과 당국의 제재로 무산되었고, 그렇게 고립된 사건으로 끝나버렸기 때문일 것이다.

'현실동인'의 중심, 지금까지 민중미술의 선구자로 전해져오는 오윤의 작품들은 80년대 민중미술이 만개했던 때의 작품들과 비교하자면 메시지의 직접성에서 상당한 차이를 보인다. 그가 줄기차게 소재로 삼았

오윤의 판화들. 왼쪽 위부터 시계방향으로 〈범놀이〉(1984), 〈애비와 아들〉
(1983), 〈노동의 새벽〉(1984), 〈칼노래〉(1985)

던 '민중'은 현실에 실제로 존재하는 민중의 모습과는 달랐다. 술동이를
젓가락으로 튕겨가며 신명 나게 노는 사람들〈형님〉, 1885, 궁벽한 살림이
지만 단란한 가족의 한때〈범놀이〉, 1984, 강제된 근대화로 거의 접할 수
없게 된 전통 놀이〈춘무인 추무의〉, 1985, 신새벽 노동하러 집을 나서는 사
내의 억센 등판〈노동의 새벽〉, 1984, 전래동화에나 나오는 도깨비〈도깨비〉,
1985.

이런 오윤의 작품에 대해 '한국적 정서와 힘이 넘쳐난다'라는 흔해 빠진 평가는 실로 막연한 것이다. 이보다는 "미래적 삶의 가공치를 향하면서도 거기에 못 미치는 세상에 대한 연민의 정"에서 비롯된 것이라는 유홍준의 평『오윤』, 2010 이 더 설득력 있게 들린다. 그의 '현실주의'는 그러니까 있는 그대로의 현실 고발이 아니라 어쩌면 현실의 조금 앞쪽, 잃어버렸지만 잃어버리지 말았어야 했던 것들과 그래서 되찾아와야 할 것들에 관한 이야기인 것이다.

작품에 대한 본인의 해명은 없다. 만개한 시절의 작품으로라도 그 실체를 파악할 수 없다. 때 이른 마흔의 죽음. 그가 요절하지 않고 조금 더 살았더라면 저 '15년' 너머의 민중미술은 과연 어땠을까. 이런 의미에서 오윤은 민중미술의 선구자인 동시에 영원히 따라잡을 수 없는 가능성인 셈이다.

몸이 있는 말

'생활성서사' 수녀들이『예수와 만난 사람들』초판본에 홍성담의 판화를 들여왔던 것은 비단 유행에 민감했기 때문만은 아닐 것이다. 오히려 일종의 책무감이 아니었을까. 현실에 맥 못 추는 무기력한 '말씀'일 순 없는 것이고, 이름도 생생히 살아 일상을 동반하는 말씀, '생활성서' 아니던가. 물론 오랜 정적을 깨고 모처럼 현실에 적극적으로 목소리 내던 당시 한국 천주교회의 분위기도 한몫했을 것이다. 앞서 이야기했던 '시민미술학교' 역시 엄혹한 그 시절 '천주교 광주대교구 정의평화위원

회'의 지원에 힘입어 가톨릭센터에 개설될 수 있었던 것처럼 말이다. 당시 한국 천주교회는 뮈텔 주교Gustave Mutel, 1854-1933 이래 프랑스 선교사들이 줄곧 견지해왔던 '정교분리'라는 강박을 벗고 종교라는 울타리를 넘어 현실이라는 광장에 그 어느 때보다도 깊숙이 내려와있었다.

물론 서구 근대 산업화 시기, 낮에는 여느 노동자처럼 공장에서 일하다가 밤이 돼서야 미사 등 사제의 삶을 살았던 프랑스의 '노동사제'처럼 현실의 최전선에 섰던 실험적이고 급진적인 집단까지는 없었더라도, 이 시기 한국 천주교회는 과거의 구태를 벗어나 '쇄신'을 모토로 시대의 요청에 답하고자 했던 제2차 바티칸 공의회의 정신인 '세상에 대한 교회의 책무'에 깊이 공감하고 있었다.

공의회 후속 작업을 주도한 바오로 6세가 교황으로서 처음 발표한 교서, 「주님의 교회」1964의 첫 문장은 이렇게 시작된다. "교회는 자신이 살고 있는 세상과 대화해야 합니다. 교회는 세상에 해줄 말이 있고 건네야 할 메시지가 있으며 나누어야 할 대화가 있습니다." 쿠바 미사일 사태1962 당시 미소 양국 사이를 오가며 중재를 자청했던 전임 교황 요한 23세나 서로 파문장을 주고받으며 저주했던(1054년 동서방교회의 상호 파문) 상대방 교회의 수장과 만나 화해의 포옹을 나누고(1964년 아테나고라스 콘스탄티노플 총대주교와의 만남) 교황으로서는 처음으로 국제기구에서 평화와 정의를 호소(1969년 UN 연설)했던 바오로 6세의 행보 모두는 세상을 향한 교회의 이러한 변화된 의지를 분명히 보여줬다. 특별히 당시 한국 천주교회의 태도 변화에는 세계대전 이후 독립한 신생국

가를 비롯한 저개발국가 대부분에서 벌어지던 군부독재, 정치적 탄압과 인권침해를 폭로하고 무력을 기반으로 냉전체제를 공고히 해나가던 강대국들을 향해 세계 정의와 평화를 끈질기게 요구하던 바오로 6세의 용맹스러움도 한몫했을 것이다.

하지만 이러한 것은 어디까지나 정신적 토대일 뿐 교회를 광장으로 끌어내린 실제적 힘은 아니었다. 실로 교회를 현실로 '밀어 넣은' 것은 교회로서는 처음으로 유신독재를 거슬러 저항했던 지학순 주교의 양심선언과 구속1974, '80년 5월 광주'와 같은 교회 스스로의 역사적 체험일 것이다.

1974년 해외 출장을 나갔다 대만과 필리핀, 유럽을 거쳐 일본 하네다를 통해 귀국길에 오른 지학순 주교는 김포 공항에서 중앙정보부에 의해 강제 연행되었다. 긴급 조치 1호유신 헌법에 대한 모든 반대와 비방 금지와 4호'민청학련' 가입, 편의 제공, 권유, 선전 선동, 수업 거부, 집회와 농성 금지를 위반했다는 혐의였다. 쫓기던 대학생들에게 숙식과 얼마간의 용돈을 내준 것이 빌미가 되었다. 김수환 추기경의 중재로 남산 중앙정보부에서 풀려나 잠시 수녀원에 연금되었다가 양심선언 후 다시 연행되어 공판을 거쳐 법정 구속되었다.

'주교 구속'이라는 초유의 사태는 천주교회 전체를 들끓게 했다. 그렇다고 이러한 술렁임이 처음부터 어떤 사회적 의미를 띠었던 것은 아니다. '주교 석방'이라는 처음의 분노는 시간이 지나며 서서히 현실의 불의에 눈을 뜨게 하는 마중물이 되었고 마침내 유신독재에 대한 교회

의 총체적 저항으로 응집되어나갔다. '주교 석방'이라는 보수적이고 자기 보존적인 목표가 불의한 현실에 대한 자각과 투쟁으로 지평을 넓혀간 셈이다. '선언'이 비로소 제 몸을 언어 '실천'이 된 것이다.

튀니지로부터 120km

오윤은 요절했고 민중미술은 '15년' 안에 갇혀버렸다. 무릇 미술은 현실의 총체적 반영으로 현실 변혁의 동반자여야 한다는 선언과 함께 시작된 이들의 현실과의 대화는 이렇게 영영 끝나버린 것일까. 그러나 교회가 시작한 세상과의 대화는 애초에 끝마쳐질 수 없는 성질의 것이 아니던가.

2013년 7월 8일, 프란치스코 교황이 교황으로서 찾은 로마 밖 첫 방문지였던 람페두사Lampedusa는 아프리카 튀니지로부터 120km 떨어진 이탈리아 최남단의 섬으로 일자리를 찾기 위해 유럽으로 들어오려는 아프리카 난민들의 주요 밀항지다. 거기서 교황은 바닷가로 밀려온 난파된 배의 조각들을 끌어모아 얼기설기 제대를 만들어 미사를 봉헌했고, 작은 배를 타고 나가 꽃을 던져 바다에서 사라져간 목숨들을 애도했다. 고개를 숙인 채 한동안 말을 이어가지 못하던 그는 이 비극적 상황을 한마디로 고발했다. 무관심의 세계화! 그 어떤 이도 신자유주의가 불러온 오늘의 비극을 이토록 명징하게 담아내진 못했다. 오늘도 늙은 교황은 이렇게 세상에 말을 건네고 있다.

종교로 내려앉다

Baroque Art

바로크 미술

"성난 비를 피하고 샛바람을 막아주던

그야말로 실재감 있는,

마을에서 유일하게 돌로 지어진 든든한 하느님의 집,

피난처이자 옹색한 살림살이들을 펼쳐놓고

밥을 지어 먹어도 괜찮은 넉넉함이며,

누구라도 깃들 수 있는 공유지로서의 교회는 이제 없다."

돌이킬 수 없는

"더 이상 우리는 하나의 문명 안에 살고 있지 않습니다. 교회는 이제 문화를 일구는 유일한 주체도, 우선적으로 또는 다수가 경청하는 종교도 아닙니다. 과거처럼 평범한 삶의 당연한 전제로 받아들여지지도 않거니와 중요하지 않은 것으로, 심지어 부정되고 조롱받기도 합니다."

2019년 12월 23일, 프란치스코 교황이 교황청 종사자들 앞에서 한 말이다. 관례적 성탄 인사치고는 무겁다. 언뜻 듣기엔 19세기 교회가 힘겹게 치러낸 반근대주의 전투라도 다시 시작해야 한다는 말인가 싶다. 그러나 핵심은 오늘날 교회가 경험하고 있는 것이 단순히 모든 것이 빠르게 변하는 '변화의 시대'만이 아니라 그보다 더 근본적 차원의 세기적 전환, 곧 '시대의 변화'임을 자각해야 한다는 것이다.

어디까지나 유럽에 한정된 이야기지만, 그리스도교가 하나의 '종교'로 내려앉은 것은 꽤 오래전 일이다. 물론 인간 생활의 모든 영역에서 본격적 '세속화'가 시작된 것은 프랑스 혁명 때부터지만 그 이전 통일된 하나의 세계로서의 그리스도교에 처음으로 균열이 일어난 것은 1517년 루터 종교개혁부터. 개신교 일각에서 여전히 불쾌한 표현으로 받아들이는 구교와 신교란 구분도, 종교적 신념에 대한 불가침을 의미하는 '관용'이란 개념도 결국 그리스도교가 이제 더는 하나의 문명, 문화적 전제일 수 없음을 뜻하는 것이었다.

사실 사태 초기부터 사태의 해결을 위해 루터가 줄기차게 요구했던 공의회를 교황들이 애써 외면했던 것은 우선 이전 세기 '서방교회 대

분열1378-1417' 당시 일련의 공의회들을(피사, 콘스탄츠) 통해 난립한 교황들을 폐위하고 질서를 바로잡는 과정에서 대두된 '공의회지상주의 conciliarism'에 대한 공포 때문이었다. 그 누구라도, 심지어 교황일지라도 공의회의 권위에 복종해야 한다니 교회의 최고 권위로서 결코 탐탁할 리 없었다.

하지만 더 근본적인 것은 협의를 위해 마주 앉는 행위 자체가 상대 존재에 대한 인정, 다시 말해 분열을 돌이킬 수 없는 기정사실로 인정해 버리는 꼴이 될 것이라는 두려움이었다. 제국의 분열을 막아보고자 신성로마제국 황제 카를 5세가 소집했던 일련의 제국회의들에 보인 미온적 태도 역시 같은 이유에서다. 1530년, 아우크스부르크 제국의회에 '루터의 입', 멜란히톤이 제출한 '아우크스부르크 신앙고백'은 이런 의미에서 하나의 문명으로서의 그리스도교의 종말 선언인 셈이었다. 교회는 더는 하나의 문명, 문화를 이끄는 유일한 주체가 아니었다.

종교 미술의 탄생

'신앙고백'이 두 개로 나뉘었다는 것은 그리스도교 내부의 분화만을 의미하지 않았다. 그것은 새로운 미술, 역설적이게도 '종교 미술'의 탄생을 의미했다. 1527년, 신성로마제국의 약진을 견제하기 위해 프랑스와 이탈리아 도시 국가들을 엮어 반황제동맹을 주도했던 교황 클레멘스 7세는 카를 5세의 군홧발에 굴복해야만 했다. '로마약탈sacco di Roma' 로 아예 고유명사화 되어 전해지는 당시 사건은 4세기 서고트족의 로

마 침략 이래 '영원의 도시' 위에 견고하게 형상화한 교회 권위의 파괴를 의미했다. 1527년을 대부분 미술사가들이 르네상스 미술의 종말로 꼽는 것은 단순히 새로운 미술이 등장했기 때문만은 아니다. 근대국가의 출현과 갈수록 노골화되는 국가주의, 종교개혁으로 인한 교회 권위의 손상은 교회의 후견 안에 모든 것이 관리되던 시절의 종식을, 미술에 있어서는 세속화와 종교화의 구분이 딱히 필요치 않았던 시대의 마감을 의미했기 때문이다.

플랑드르를 비롯한 프로테스탄트 지역의 화가들은 교회 미술을 사치스럽고 우상 숭배로 여기는 분위기 속에 각자의 활로를 찾아야 했고 이는 '세속 미술'이라는 새로운 영역의 개척으로 이어졌다. 가톨릭교회 역시 혼란을 수습하고 사람들을 설득할 새로운 조형 언어를 필요로 했다. 르네상스까지 세속적 목적과 종교적 목적을 위해 제작된 작품들 사이에 존재하던 중간 형식은 말끔히 사라지고, 십자가, 후광, 백합, 두개골 등 세속화와 명백히 구별되는 근대 성화聖畵의 알레고리가 등장한 것도 이 시기다.

감각적이면서도 품위 있는

통일된 하나의 문명, 문화적 전제로서의 그리스도교 종말의 완결은 독일 내 루터파에게도 가톨릭과 동등한 권리가 인정된 1555년 아우크스부르크 종교협약, 관용이란 이름으로 종교의 자유를 성문화한 1628년 베스트팔렌 조약이라고 할 수 있다. 가톨릭교회 역시 잃어버린 영역

만을 언제고 고집할 순 없었다. 프로테스탄트와의 전투가 미처 마무리 되기도 전인 1545년, 혼란과 무질서를 수습하기 위한 목적으로 공의회를 소집했다는 사실 역시 교회가 비교적 빨리 역사적 현실과 요구에 적응하고자 했음을 보여준다.

흔히들 트렌토 공의회Trento, 1545-1563를 '반종교개혁'으로 일별해 부르지만, 전투적이고 비타협적 태도를 견지한 것은 공의회 초반에 불과했다. 이것은 이 시기 교회 미술의 흐름에서도 감지되는 것으로 미켈란젤로의 말기 작품 일부에서 시작되어 틴토레토Jacop Robusti, 'Tintoretto', 티치아노Tiziano Vecellio 엘그레코El Greco 등에 이르러 확연해진 엄격하고 금욕적이며 현세 부정적 성격의 매너리즘 경향은 그리 오래가지 못했다. 흩어진 대중들을 모으고 설득하기 위해 교회는 민중미술을 육성하고자 했고 조형 언어는 호소력을 고려해 좀 더 감각적이며 자유로운 것이어야 했다. 그러면서도 교회는 품격 있는 미술을 원했고 공의회는 이에 부응하여 분명한 지침을 제공했다.

이를테면 중세까지의 도상에서 흔히 볼 수 있는 십자가 밑의 혼절한 모습의 마리아는 고결함을 위해 서 있는 모습으로 교정되어야 했다. 메시아를 낳은 여인이라면 고통 속에서도 의연해야만 했다. 그리스도의 수난에 동참하는 성모의 고통을 의미하는 관용적 문장 '스타바트 마테르Stabat Mater'가 번역하자면 결국 '서 있는 성모'인 것도 여기서 유래된 것이다. 익히 알려진 것처럼 바오로 4세가 공의회가 폐막하기도 전인 1559년 미켈란젤로의 〈최후의 심판〉 속 예수를 비롯한 몇몇 나체상

에 옷을 걸치게 한 것 역시 같은 이유에서다.

두 개의 다비드

'비아 벤티콰트로 마죠 산 실베스트로 알 퀴리날레via XXIV Maggio S. Silvestro al Quirinale'. 로마 유학 중 얹혀살았던 수도원의 주소다. 고대 로마 일곱 개 언덕 중 하나였던 퀴리날레는 교황의 정치적 중심시인 라테라노, 영적 중심지였던 바티칸과 함께 이탈리아 통일1861로 신생 정부에 몰수되기 전까지 교황의 거주지로 사용되던 지역이었다. 대통령 궁을 마주 보고 있는 그곳 수도 공동체의 책임자이기도 했던 지도교수의 주장에 따르면 수도원 성당 남쪽에 붙어있는 석조 회랑에서 미켈란젤로가 자신의 석공들과 회의를 했다고 하니 그야말로 유적 한가운데 살았던 셈이다. 물론 공부에 치여 당시로써는 어떤 곳에 살고 있는지 별 느낌이 없었다.

베르니니Gian Lorenzo Bernini, 1598-1680의 초기 작품으로 트렌토 공의회 이후 교회 개혁의 전위부대였던 예수회의 수련소로 사용되던 〈산탄드레아 알 퀴리날레 성당〉Chiesa di Sant'Andrea al Quirinale, 1658, 바로크 미술의 만개라고 할 수 있는 〈성녀 데레사의 황홀경〉1647-1652, 바로크 건축의 또 다른 천재 보로미니Francesco Borromini, 1599-1667가 설계한 〈산카를로 알레 콰트로 폰타네 성당〉Chiesa di San Carlo alle Quattro Fontane, 1635 등, 17세기 교회 미술의 걸작들을 지척에 두고 사는 행운을 누렸지만 정작 바로크에 대해 말하자면 늘 미궁 속을 헤매는 느낌이었다. 사실

미켈란젤로, 〈다비드〉(1501-1504), 피렌체 갤러리아 델 아카데미아

잔 로렌초 베르니니, 〈다비드〉(1623), 로마 보르게세 미술관

'바로크'라는 말도 모호하긴 마찬가지다. 포르투갈어로 울퉁불퉁한 진주를 가리키는 단어에서 유래해 더러 문학에서 엉뚱하고 기괴한 것을 경멸조로 표현할 때 사용되다가 '르네상스' 개념을 개척한 부르크하르트Jacob Burckhardt, 1818~1897에 이르러 이 시기 미술을 가리키며 역시나 부정적으로 사용한 것이 그대로 국제적으로 통용되는 개념어로 굳어버렸기 때문이다.

아마도 귀국 직전에 차례대로 다시 볼 수 있었던 두 작품이 아니었다면 내 머릿속의 바로크는 지금껏 다르지 않았을 것이다. 로마 보르게세 미술관의 베르니니의 〈다비드〉1623와 피렌체 아카데미아 미술관의 미켈란젤로의 〈다비드〉1501~1504는 바로크가 이전 시대의 양식과 얼마나 다른 조형 언어인지를 단박에 깨닫게 한다.

5미터가 넘는 거대한 미켈란젤로의 다비드, 성서 속 미소년은 찾을 수 없고 언뜻 보아선 가장 이상적 인체 비율로 조각된 고대 입상 같다. 손에 다부지게 쥐어있는 돌멩이, 적을 응시하듯 살짝 찌푸려진 미간, 거리를 가늠하는지 한쪽으로 기울어진 무게중심만이 전투가 아직 벌어지지 않았다는 정황을 알릴 뿐이다. 반면 이보다 아담한 크기의 베르니니의 작품은 한껏 상체를 젖혀 돌을 던지는 순간의 모습이다. 잔뜩 오그라든 미간과 입술은 저 건너편의 골리앗을 떠올리게 한다. 미켈란젤로의 조각이 아직 뿜어내지 않은 몸속에 응축된 힘을 절제되고 단호하게 표현한다면 베르니니의 것은 힘이 밖으로 터져 나오는 역동적 순간을 잡아두고 있다. 미켈란젤로의 입상이 감상자로 하여금 몸속에 아직 담겨

있는 전투에 임하는 '정신'을 상상하게 한다면, 한껏 비틀어진 격정적 동작의 베르니니의 것은 자연스럽게 다음 이어질 행위와 함께 저만치의 적을 상상하게 만든다. 다시 말해 작품은 그 자체로 독립된, 완결된 세계가 아니라 스쳐 지나가는 어떤 한순간을 우연히 마주친 것처럼, 관람객이 거기에 잠시라도 참여하고 있는 것과 같은 착각을 불러일으킴으로써 자신이 점유하고 있는 공간을 스스로 확장하고 있다.

균일한 간격과 비율의 절제미가 아닌 최대한 극적 효과를 연출하기 위해 들쭉날쭉하고 변칙적인 변형을 삽입하면서도 통일감 있게 압도하듯 쏟아져 내려오는 교회 전면부, 계단과 아케이드 등의 전이 공간을 이용해 광장과 이어 붙여 안과 밖을 모호하게 만들어 교회 공간을 건축물 이상으로 확장하고 있는 입구, 전에 없던 곡선과 타원, 소용돌이의 화려하고 격정적인 라인, 바로크 미술을 이끈 예수회 출신 화가 안드레아 포초Andrea Pozzo처럼 아래로부터 위를 향한 상승의 시선이 주는 느낌의 극대화를 노린 극단적 단축법, 기둥과 벽체, 액자틀 등을 눈속임으로 그려 넣어 어디부터가 실제이고 그림인지 경계를 허문 환각을 불러오는 천장 프레스코화 〈성 이냐시오의 영광〉1685 등, 17세기 바로크 교회 건축의 특징인 연극성과 감각주의는 베르니니의 사람 크기만 한 조각상 안에 이미 고스란히 응축되어있다 할 수 있다.

바로크라는 세계 감정
매너리즘의 단명과 교회 미술 양식으로 채택된 바로크 미술은 교회

안드레아 포초, 〈성 이냐시오의 영광〉(1685), 로마 성 이냐시오 성당

가 비교적 빠르게 트렌토 공의회의 비타협주의를 포기하고 당대의 감성에 부응하고자 했음을 의미한다. 코페르니쿠스적 발견 이후, 즉 갈릴레오 사건으로 도래한 내재적이고 기계적인 세계관은 인간에게 만물의 법칙까지도 산출할 수 있다는 자신감을 선물했지만 더 이상 우주의 중심으로서 특권을 지닌 존재가 아니라 무한한 우주 속에 부유하는 우연적 인자에 불과하다는 존재적 불안도 동시에 일으켰다.

바로크를 하나의 양식으로 정립한 미술사가 뵐플린Heinrich Wölfflin, 1864-1845에 따르면 이러한 정적이고 사변적이며 냉철한 정서에 피로감을 느낀 인간 감정이 자유롭고 환상적인 것으로, 무한한 우주 앞에 압도되는 것이 아니라 그것과 긴밀한 관계를 맺고 있다는 새로운 감정으로 이행되던 때가 바로 17세기였던 것이다. 고전주의 미술과 대비해 새로운 감성의 특징은 뚜렷한 윤곽선의 선線적 표현에서 변화와 활력을 부각하는 색채 중심의 회화적 표현으로, 평면적 구성에서 시각을 따라 들어오고 나가는 깊이 있는 구성으로, 조화와 균형이라는 법칙의 폐쇄성에서 분할되고 해체되며 가로지르는 개방성으로, 사물의 재현을 중시한 명료성에서 본질적인 것만을 남겨두고 암시적으로 처리해버리는 불명확성으로 옮겨오는 것이었고, 완전한 상태보다 변화와 움직임을, 잡을 수 있는 것보다 무한하고 거대한 것을 추구하는 것이었다.

대중적이면서 대중적이지 않은

가장 큰 작품 의뢰인이었던 가톨릭교회를 잃어버린 프로테스탄트

카라바조, 〈토마의 불신〉(1602), 포츠담 박물관

지역의 화가들에게 새로운 환경은 초상화와 풍경화, 정물화와 같은 장르화의 시대를 열어주었다. 그리고 이 '세속화' 한복판에선 이탈리아 바로크와는 사뭇 다른, 내면 깊은 곳에서 길어 올린 빛과 어둠으로 직조된 렘브란트와 같은 숭고한 종교화가 피어났다.

반면 교회가 선택한 바로크라는 조형 언어는 분명 대중을 향한 것이었지만, 표현 방식은 정반대로 흘러갔다. 카라바조^{Michelangelo Merisi da Caravaggio, 1573-1610}와 같은 대담하고 가식 없는 서민적 표현 방식은 아무리 뛰어나도 애초부터 교회의 입맛을 만족시킬 수 없는 것이었다. 제

자의 의심을 구멍 난 옆구리에 손가락을 넣어보는 모습으로 표현한 것
이나, 또 그런 제자의 팔을 잡아끌어 상처를 내어주는 스승의 모습은
〈토마의 불신〉, 1602 너무 '실재적'이라 오히려 바로크적일 수 없는 것이었
다. 어디까지 스승의 상처는 '성흔聖痕'으로서 거룩하고 점잖은 것이어
야 했다. 이러한 경향은 표현 방식에만 그치지 않았다.

　고귀함과 위대함에 사로잡힌 바로크 미술과 함께 교회 역시 갈수
록 화려하고 궁정적이며 귀족적으로 되어갔다. 트렌토 공의회 이후 대
중 선교를 위한 방법의 하나로 고안되어 크게 주목받았던 '예수회 연극
Il teatro dei gesuiti'의 흥망도 이와 다르지 않았다. 관람자에게 마치 이야
기의 일부로 참여하고 있다는 착각을 불러일으키도록 의도한 바로크적
'연극성', '확장성'에 연극만큼 처음부터 완벽하게 부응하는 것은 없었
을 것이다.

　시칠리아에서 시작해 유럽 전역에 퍼져있는 예수회 신학원
Collegium을 중심으로 연례행사처럼 매년 연극이 무대에 올려졌다. 연극
의 소재는 물론 성서와 순교자, 교회사의 중요 사건, 예수회 역사 등 '교
회적'인 것이었고 고대 신화와 같은 이교도적 소재라도 교회적 시각으
로 재해석된 것이었다. 종교개혁의 혼란과 무질서로부터 대중을 보호
하고 다시 교회 정신으로 무장시키는 데에 연극만큼 효과적이고 즉각
적인 것은 없었다. 대본은 주로 예수회 극작가들에 의해 라틴어로 만들
어졌지만, 지역어로 번역되어 올려지거나 본 공연 전 세심하게 지역어
로 설명되었다. 지역적 특성에 따라 뮤지컬, 오케스트라, 오페라, 심지어

발레까지 가미되었다.

이와 같은 배려에서, 또 연극이라는 형식 자체에서 '예수회 연극'은 확실히 '대중적'이었지만 바로크 미술처럼 점점 대중으로부터 멀어져 갔다. 형식이 내용을 압도하는 형국이랄까. 무대는 갈수록 정교하고 화려해졌으며 사치스러워졌다. 연극에 신학원 재정의 상당 부분이 투여되며 비난의 대상이 되었고, 18세기 유럽 각국의 반反 예수회 정서에도 일정 부분 일조했다.

'공유지' 교회

옛사람들에게 성당은 어떤 곳이었을까. 짐작하던 것과 달리 중세는 거룩한 것과 세속적인 것의 경계가 모호했다. 높고 육중한 아치가 얽혀 있는 성당 천장을 머리에 이고 머릿수건을 한 아낙이 겨울을 날 땔감인지 잔 나뭇가지들을 한가득 허리춤에 품고 있다. 멀지 않은 기둥에 나귀가 묶여있고 저 멀리 화면 구석에는 반대편 창에서 들어온 볕이 끊어진 어둑한 곳에 사내가 짚단을 깔고 아무렇게나 널브러져 있다. 과거의 도상에서 자주 보는 장면이다. 성당이라는 지엄한 곳에 곤궁한 일상의 군상들과 도구들이 뒤섞여있다. 홍수나 폭설, 전쟁과 같은 재해와 재난에 돌로 지은 성당만큼 견고한 피신처는 없었다. 기록에 따르면 집 없는 이들이 아예 눌러앉아 사는 곳이기도 했고 낡은 가구를 쌓아두거나 심지어 소 돼지 따위의 가축들의 임시 우리로도 사용되었다.

이런 풍경들이 시사하는 것이 등짐 두어 번이면 지어 나를 수 있었

던 남루한 살림살이가 전부였던 당시 평범한 일상들의 곤궁함만은 아닐 테다. 그것은 일상이 종교라는, 교회라는 시간과 공간에 잘 녹아들어 있었다는 사뭇 낯선 사실이다. 그러나 그리스도교가 곧 모두의 문화이자 유일한 삶의 방식이었던 세계는 오래전에 사라졌다. 성난 비를 피하고 샛바람을 막아주던 그야말로 실재감 있는, 마을에서 유일하게 돌로 지어진 든든한 하느님의 집, 피난처이자 옹색한 살림살이들을 펼쳐놓고 밥을 지어 먹어도 괜찮은 넉넉함이며, 누구라도 깃들 수 있는 공유지로서의 실재감 가득한 교회는 이제 없다.

현실로 끌어내린 말

그렇다면 '평범한 삶의 당연한 전제'가 아니게 된 교회가 이제 세상을 향해 건넬 수 있는, 또 건네야 할 말은 어떤 것일까. 강론을 준비할 때마다 자주 멈칫거리게 되는 순간은 정의와 평화, 사랑과 같은 추상적 낱말을 마주칠 때다. 내 손에 쥐어지지 않는 남의 것 같아서다. 추상어이니 누구에게도 거슬릴 일 없고, 그래서 '대중적'이지만 동시에 무력한 말일 가능성이 크다. 불행스럽게도 이런 유의 말들은 의례 '설교대'에서나 사용되는 일종의 '문학적 표현'으로 현실에 내린 뿌리가 없으니 뜻 없는 말이기도 하다. 듣기는 좋으나 현실에 맥 못 추는 쓸모없는 말이다. 아무리 훌륭한 형식이라도 내용을 대신할 순 없는 것이다. 그만큼의 삶, 그만큼의 진심이 '말'을 실로 생동하게 하는 것이다.

저 멀리 늙은 교황의 말에 귀를 기울일 이유가 여기 있다. 교황이라

서가 아니라 그가 다시 끄집어낸 말들과 그 방식 때문이다. '설교대'의 말들이라도 그의 입을 거치고 나면 항상 단단한 몸통을 얻기 때문이다. 손을 뻗으면 금방 만져질 것처럼 말이다. 난민들을 집어삼킨 바닷가에서 물에 젖은 '연민'이라는 말을, 국경을 넘다 사라진 넋들 곁에서 '자비'라는 단어를 주워왔다. 이 이역의 한국 땅에서조차 모두 이제 잊자고 말하던 바닷속 어린 영혼들을 '타인의 고통에 대한 연대'라는 이름으로 건져와 위로했다. 있어도 형식으로만 남아 아무 뜻도 품지 못하던 무용의 낱말들을 다시 꺼내 씻기고 살을 붙여 이름을 새겨줬다. 문학적 은유쯤으로 전락해 떠다니던 말들을 현실로 끌어내려 단단히 묶어두었다. 실로 땅과 사람에 가닿고 든든히 뿌리내려있는 말, 보듬는 팔이 달린 말, 아름답고 귀한 말이다. 매우 현실적이지만 그의 말이 숭고하게 들리는 까닭이기도 하다.

웅장하고 화려한 전례나 주교들의 모관 같은 전통적 상징보다, 교황의 고귀함을 상징하는 빨간색 구두와 담비 털가죽 망토, 사도좌 궁전보다 그 모두를 마다한 채 순례자 숙소에서 여느 투숙객처럼 살아가는 그의 가난이 더 고귀하고 숭고하며, 명징한 '종교적' 상징으로 보이는 까닭도 여기에 있다.

4

혼미한

빛

화가의 블루

Giotto di Bondone

조토 디본도네

"누군가는 기뻐하고 누군가는 절망과 분노로 이를 가는,
기다림의 하늘이 열리고 절망의 나락이 입을 벌리는
저 혼미한 순간에 이보다 적절한 색은 없어 보인다."

울트라마린 블루와 푸른 밤

어린 시절 기껏해야 원색 몇 가지로 그림을 그리다가 더 다양한 색상이 이미 물감으로 만들어져있다는 것을 안 것은 중학교에 들어간 후였다. 미술 시간에만 눈이 반짝거리는 아들에게 부모님이 선물해준 물감은 다채로운 색상만큼 이름도 낯설었다. 제아무리 이름이 생소할지라도 대개 '다크 브라운', '올리브 그린'처럼 이름만으로 어떤 느낌의 색상인지 짐작할 수 있었다. 하지만 예외도 있었다. '이집트 블루' 또는 우리나라 말로 '군청'이라고도 부르는 '울트라마린 블루ultramarine blue'가 그랬다.

블루 앞에 붙은 '울트라마린'이 '바다 너머'란 뜻이란 걸 나중에 알게 되었지만 되려 더 미궁으로 빠져드는 느낌이었다. 그 느낌이 어렴풋해지기 시작한 것은 건 유학 시절 이탈리아인들이 자신들의 색이라 주장하는 '아쭈로azzuro'라는 색감을 이해하고서다. 그들은 그것을 밝은 청색의 '첼레스테celeste'와 짙은 청색, '투르키노turchino' 중간쯤의 빛깔이라 정의했다. 울트라마린이란 이름 역시 이 빛을 내는 데 필요한 광물인 청금석을 이탈리아 바다 건너 아프가니스탄과 같은 중동 지역에서 들여왔기 때문이란 것을 알고선 더는 생소치 않았다.

그러나 이 색감을 내 안에서 분명히 확정 지을 수 있었던 것은 이미지가 아닌 오히려 '말' 덕분이었다. 〈푸른 밤〉이라는 제목의 나희덕의 시를 읽고 나서다. 혼자 걷던 까마득한 밤의 별이 '너'에게로 가닿는 별이었고, 도망가려 한참을 내달렸던 길이 결국 네게로 닿는 것이었다고

말하는, 결말 이전의 모든 시간을 시인은 그렇게 표현했다. '푸른 밤', 도무지 어울리지 않는 단어들의 조합이지만 단박에 그것이 무엇인지 이해할 것 같은 이유는 나 역시 그런 밤을 알고 있기 때문일 것이다. 누구나 한 번쯤은 겪었을, 밝지도 그렇다고 어둡지도 않은 빛, 여명도 짙은 어두움도 아닌 그런 밤 말이다.

고귀한, 그러나 혼미한 빛

'상징의 세계'라 할 수 있는 중세에서는 형상만이 아니라 색도 중요한 몫을 차지한다. 교회는 계절에 따라 들판이 옷을 갈아입듯 전례시기(그리스도의 탄생을 기다리는 대림, 구세주 탄생을 기뻐하는 성탄, 그리스도의 수난을 묵상하는 사순, 죽음을 뚫고 다시 살아난 그리스도를 기념하는 부활) 별로 색을 바꿔가며 성전을 꾸며왔다. 교회가 색에 민감했던 것은 단순히 심미적 이유 때문만이 아니라 상징적 기능 때문이란 것은 이미 잘 알려진 사실이다. 그중에서도 '바다 너머'로부터 수입해야 했기 때문에라도 울트라마린 블루, 저 오묘한 색은 그 자체로 비쌌고 그래서 귀했다. 고귀한 혈통이나 빛과 어둠의 상호 작용 같은 관념적이고 초월적인 것들을 표현할 때 주로 사용했다.

미켈란젤로의 시스티나 경당 제단화 속, 악인들을 저 아래로 내치려는 듯 팔을 치켜올린 심판자 그리스도 옆에서 아래로 끌려 내려가고 기어코 위로 오르려는 인간들의 아우성을 바라보는 성모 마리아의 옷자락, 그리고 그렇게 구원과 추방이 어지럽게 뒤엉켜있는 벽면 모두 이 빛

깔이다. 누군가는 기뻐하고 누군가는 절망과 분노로 이를 가는, 기다림
의 하늘이 열리고 절망의 나락이 입을 벌리는 저 혼미한 순간에 이보다
적절한 색은 없어 보인다.

조토의 블루

이 모호한 색의 이름이 등장할 때면 수식처럼 따라붙는 화가가 있
다. 르네상스 미술의 선구자로 알려진 조토^{Giotto di Bondone, 1267-1337}는
이 색을 자신만의 것인 양 즐겨 사용했다. 그가 스승 치마부에^{Cimabue,}
¹²⁴⁰⁻¹³⁰²가 이끄는 견습생 무리에 섞여 참여한 보나벤투라의 대전기
를 바탕으로 한 아시시 프란치스코 대성당 벽면의 프란치스코 성인 연
작에서도 이미 이 색은 그의 서명처럼 각별하다. 그러나 이 빛을 아예
그의 것으로 각인시킨 것은 단연 파도바의 스크로베니 경당^{Cappella degli}
^{Scrovegni, 1303-1305}이다.

자신과 자신의 아내가 묻힐 경당의 장식을 의뢰한 스크로베니^{Enrico}
^{Scrovegni}는 고리대금업자였다. 스크로베니가 살던 14세기 당시 이탈리
아는 이미 매우 발달한 상공업 사회였다. 이전 세기까지 노동의 대가를
통해서만 가능했던 부의 축적이 이윤이나 이자 수입 등, 새로운 형태로
도 가능해졌다. 사람들은 그러나 여전히 이렇게 쌓은 부를 '일하지 않고
얻은' 부당한 이득, '탐욕'으로 간주했다. 물론 스크로베니 가문이 돈을
빌려주고 챙겼다는 연 4퍼센트의 이자는 14퍼센트에 이르던 당시 유대
인 업자들의 이자에 비하면 그나마 양심적이었다고 할 수 있다. 하지만

탐욕의 대명사, 영원한 이방인으로 낙인찍혀 살아가던 유대인들과 자신들이 같은 대접을 받으며 살아갈 수는 없다는 절박함이 컸을 것이다. 이렇게 본다면 스크로베니를 포함해 속죄의 명목으로 성당을 지어 교회에 헌납하던 당시 상공업자들의 행동은 단순히 죽음 이후를 염려했기 때문만이 아니라 명예를 지키고자 했던 사회적 행위이기도 했던 셈이다.

물론 이러한 행동은 어디까지나 『중세의 가을』의 저자 하위징아 Johan Huizinga, 1872-1945가 바오로 사도의 말(지금은 거울에 비친 모습처럼 어렴풋이 보지만 그때에는 얼굴과 얼굴을 마주 볼 것입니다. 고린토 1서 13,12)을 인용하며 단언했던 것처럼 당장 눈에 보이는 것이 아니라 저 너머의 본질, '다가올' 시간으로부터 한시도 눈을 떼지 못하던 그 시대를 살던 이들의 전형적 모습이다.

어찌 되었든, 그렇게 긁어모은 부가 얼마나 대단했던지 경당 내부 벽은 온통 그 값비싸다는 '조토의 블루'로 물들어있다. 칭찬받지 못할 지상의 삶을 살면서도 언제나 지상의 마지막 그날, 천상을 주시하던 중세인의 전형적인 세계관에도, 구원과 추방이 아직 결판나지 않은 황혼기의 불안에도 모두 어울리는 빛깔이다. 어둡지도, 그렇다고 밝지도 않은 푸른 밤처럼, 자신이 봉헌한 성당을 어깨에 이고 있는 수도자와 나란히 있지만, 천사들의 손에는 완전히 가닿지 못한 저 엉거주춤한 손처럼 말이다.

스크로베니 경당 출구 벽면

두 개의 최후의 심판

미켈란젤로Michelagelo Buonarroti 의 〈최후의 심판〉은 언제나 충격적이다. 기괴한 형상들 때문만이 아니라 언뜻 보아도 하단에 비해 과도하게 부풀려진 상단의 인물들처럼 투시도적 비례마저 무시되어 있다. 이를 두고 혹자는 '아름답고 완전무결한 형식에 대한 매우 힘든 항의'이자 르네상스의 종말, 바로 '그리스도교의 가장 명망 높은 예술가의 손에 의해 선언된 한 세계의 몰락'이라고도 정의하지만, 아무리 일탈적이라도 혁신은 무릇 전통에서 나오는 법이다.

미켈란젤로는 분명 스크로베니 경당의 조토의 〈최후의 심판〉을 이미 알고 있었을 것이다. 보통 성전 입구 벽면을 장식하던 최후의 심판을 제단으로 옮겨놓은 것과 같은 형식의 이탈이나 이전 시대의 작품들과 확연히 구별되는 인물들의 역동성 등 새로운 요소가 첨가되긴 했어도 큰 틀에선 조토가 남긴 구도를 벗어나지 않고 있다. 상단 중앙에 좌정한 심판관 그리스도, 그리고 그의 좌우로 도열한 천사들과 성인들, 아래 오른쪽으로는 구원받은 이들이, 왼쪽으로는 지옥으로 쫓겨나는 저주받은 자들이 배치되어 있다.

그러나 미켈란젤로가 이러한 양식적 구도를 제단화 하나에 펼쳐놓은 것이라면 조토는 경당 전체를 모두 그렇게 채웠다. 완벽이 아니라 강박에 가깝다고 말할 수 있을 만큼 화가는 치밀하게 계획된 대칭적 구도로 빛과 그림자, 천상과 지상이 서로 교차하는 자신이 몸담은 세계를, 그리고 구원 역사 전체를 그림으로 설명하고자 했다.

〈스크로베니 경당 벽화〉 부분, 성모에게 경당을 봉헌하는 스크로베니(왼쪽). 경당 북쪽 벽면에 묘사된 예수의 일생(오른쪽)

평면과 공간으로 구현된 중세의 정신

경당에 들어서자마자 단박에 나는 프레스코화가 사랑받았던 것은 문맹률이 높던 과거에 교리책 노릇을 했다는 기능적 이점 외에 중세 사람들에게 그들의 세계를 표현하는 데 이보다 탁월한 방법은 없었기 때문이라고 확신했다. 평면적 이미지와 입체적 공간 모두가 정확히 맞물려 경당은 그 자체로 중세라는 하나의 우주이자 구원 역사의 장대한 서사였다.

경당에 들어서게 되면 제단 위편에 새겨진 창조주를 가장 먼저 마주한다. 아버지의 얼굴은 맞은편 출구 벽면 중앙 상단에 심판자의 모습으로 앉아있는 아들 그리스도의 얼굴이기도 하다. 좌우 벽면 가장 상층

부는 요아킴과 안나 부부로 시작된 마리아의 일대기가 벽면을 한 바퀴 휘돌아 제단 앱스apse 아치가 꺾이기 시작하는 상단 오른편과 왼편, 구세주의 탄생을 알리는 천사와 그 소식을 듣는 성모로 마무리된다. 그리스도를 정점으로 하는 구원 역사가 이제 막 시작된 것이다. 두 번째와 세 번째 상층부는 예수의 생애가 유년기부터 차례로 이어지다 출구 벽면 최후의 심판으로 갈무리된다. 가장 꼭대기 심판자 그리스도 위에 뚫린 아치 창 양옆으로는 두루마리를 감으려는 것인지 펼치려는 것인지 알 수 없는 동작의 천사가 반쯤 열린 황금빛 천국 문을 배경으로 서 있다. 인류 역사를 최종적으로 수렴하려는 것인지 새로 시작하려는 것인지 알 길 없다. 맨 하단은, 천국은 현세의 결과물이라는 것을 상기시키기라도 하듯 자비와 용서 같은 일곱 가지의 덕과 탐욕과 게으름 같은 일곱 가지의 악습이 대칭으로, 그것도 지상의 삶은 천상의 그림자란 사실을 주지하듯 특별히 회색 단색조로 표현되어있다.

경당은 좌우만 수평으로 대칭을 이루는 것이 아니다. 덧없는 지상의 시간이 있다면 그 위에는 영원한 천상의 시간이 수직적 대칭으로 쌍을 이룬다. 천장에는 '푸른 밤'의 빛깔 위에 하느님의 영원한 시간을 의미하는 열 개의 성운이 떠있다. 가장 큰 별 둘은 성모와 예수이고 나머지는 요한 세례자를 포함한 일곱의 예언자들이다. 이로써 경당은 그곳에 들어선 중세 사람들이 처한 현세의 시간과 창조부터 시작해 최후의 심판으로 끝나는 구원 역사 전체의 구구한 시간을 한꺼번에 경험토록 한다.

조토, 〈스크로베니 경당 벽화〉(1303-1305), 파도바 스크로베니 경당

두 계절 사이의 빛

미술사적으로 보면 어둡지도 밝지도 않은 스크로베니 경당의 블루는 화가 자신이기도 하다. 투시도적 비율과 그림에 배경이라는 것을 최초로 도입해 인물들의 몸짓과 행동, 표정을 일상에서 마주할법한 정제되지 않은 현실의 사람들로 생동감 있게 표현한 것은 천 년간 고수된 정형의 틀을 부수는 혁명적인 일이었다. 물론 아직 최초의 르네상스 화가로 불린 마사초Masaccio, 1401-1428는 한 세기, 르네상스의 종말이자 근대 미술의 시작이라는 미켈란젤로의 등장까지는 또 다른 백 년이 필요하지만 분명 그는 새로운 시대의 마중물이었음이 틀림없다. 그러면서도 동시대 신학자들과 철학자들의 자문과 고증을 충실히 따른 상징과 구도로 당대의 세계관을 완벽하게 구현해낸 작품은 중세 정신의 위대한 종합이자 결정체라 평가할 수 있다.

계절이 절정에 이르렀을 때 비로소 쇠락이 시작되듯 조토는 중세 미술의 절정인 동시에 몰락의 서막이고, 끝이자 또 다른 시작인 셈이다. 그의 세기는 또한 아직 중세라는 어둠이 채 가시지 않았고 그렇다고 충분한 빛을 머금은 여명도 아니었다. 저 모호한 블루, 푸른 밤은 이로써 화가 자신이기도 한 것이다.

절정과 쇠락

공교롭게도 의뢰인이 경당을 짓기 위해 터를 사들일 때는 그리스도교 역사 최초로 '성년聖年, Giubileo'이 선포된 지1300년 2월 20일 두 주 지

나서다. 마지막으로 만개하는 꽃처럼 30만에 이르는 순례자를 로마로 불러들인 성공한 성년이었지만 때는 바야흐로 중세 천년을 군림한 교황권이 정점을 찍고 분명히 쇠락하던 시점이었다.

단테가 『신곡』에 이름을 거론할 정도로 『신곡』, 지옥편 19곡 54행 이하 성직 매매, 탐욕과 권모술수의 대명사로 굴절된 교황 보니파시오 8세재위 1294-1303는 조토처럼 정점에 다다른 한 시대의 끝자락에 선 인물이다. 조토의 〈최후의 심판〉에도 저주받은 지옥 맨 밑바닥은 돈주머니를 든 주교 앞에 머리를 조아려 성직을 사들이는 수도자와 악마에 온몸이 휘감긴 고위 성직자들의 차지였다.

정치적으로는 봉건사회에서 아직 절대주의 국가까지는 아니어도 민족국가로 이행되던 시기로, 자국 내 교회를 교황의 영향력으로부터 뜯어내 제 발밑으로 두려는 유럽 각국 군주들의 '국가교회주의'적 도발들이 차츰 고개를 들던 시절이었다. 시대착오였을까. 유능한 법률가 출신이자 저명한 신학자이기도 했던 보니파시오는 저 위대한 선임, 그레고리오 7세 교황재위 1073-1085의 환영처럼 다시 한번 세속적이고 영적인 모든 것 위에 군림하는 사도좌의 권위를 장엄하게 선포칙서 「Unam Sanctam」, 1302했다. 그러나 때는 늦었고 마당은 이미 기울었다. 프랑스의 '미남왕' 필립Philippe IV에 로마 토호 귀족 콜론나Colonna 가문 같은 이탈리아 내부의 적까지 혼자 감당하기엔 이미 쇠잔한 교황이었다. 프랑스 내 성직자들에 대한 과세 문제를 둘러싸고 시작된 프랑스 왕과 교황의 갈등은 카노사에서처럼 황제가 눈밭 위에서 참회를 청하는 장면1077으

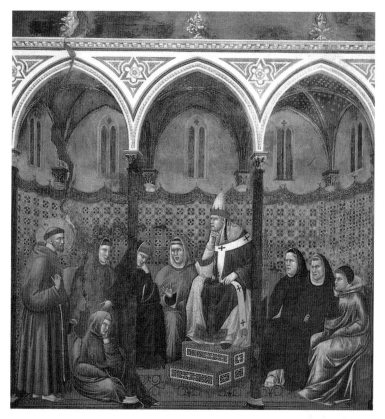

조토, 〈호노리오 3세 앞에서 설교하는 프란치스코〉(1295-1299), 아시시 성 프란체스코 대성당

로 끝나지 않았다. 필립은 자신의 수하를 보내 보니파시오를 폭행, 감금하였고 풀려난 교황은 그 충격으로 사흘 만에 숨을 거두었다.

보니파시오의 비극적 죽음[1303]과 함께 교황청은 아예 프랑스 아비뇽으로 옮겨져 70년간[1309-1377] 사도좌는 프랑스인들의 차지가 되었다.

논란과 우여곡절 끝에 교황 그레고리오 11세가 로마로 1377년 귀환하기는 했지만, 다시 교회는 정당한 선출을 주장하는 '교황들'로 두 쪽에서 또 세 쪽으로 쪼개지며 교회 전체가 합종연횡하는 분열, 이른바 '시방교회 대분열¹³⁷⁸⁻¹⁴¹⁷'을 경험해야 했다. 분열을 수습하는 과정에서 여러 차례 소집된 공의회는 교황들을 폐위시키며 질서를 회복하는 데 일조했지만, 한편으로는 다수가 뜻을 모아 결정한 중대사의 경우 교황도 공의회의 권위에 복종해야 한다는 이른바 '공의회우위설'의 모태가 되었다. 중세 교황권의 완연한 황혼기였다. 보니파시오는 실로 '군주'로서의 중세 마지막 '교황敎皇'이었던 셈이다. 종말이 임박한 때에 가장 절정기의 향수로 무장되어있던 그 역시도 저 모호한 색감, 조토의 빛이었던 것이다.

우리들의 블루

2017년, 무너질 것 같지 않았던 불통의 권력이 광장의 불빛에 굴복했다. 여유가 되는 대로 광화문으로 향했지만 그러면서도 마지막까지 '설마'라는 의구심을 떨쳐버리진 못했던 것 같다. 잘은 모르지만, 혹여나 싶던 나와 같은 마음들은 아마도 도도한 역사의 노정에 겸손을 배웠을 것이고 역사를 다시 신뢰하게 되었을 것이다. 그해 성탄, 강론을 핑계 삼아 미사에 참석한 신자들과 함께 나누었던 그림은 조토였다. 저 봄날의 광장과 마지막까지 사라지지 않았던 의구심의 시간이 내게는 조토의 어둡지도 밝지도 않은 블루 같았기 때문이다.

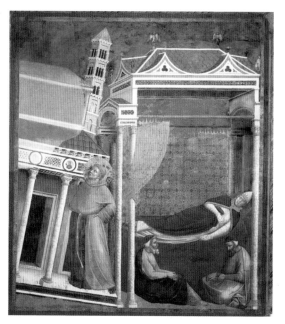

조토, 〈인노첸시오 3세의 꿈〉(1295-1299), 아시시 성 프란체스코 대성당

　아시시 성 프란치스코 대성당 상부 성전의 프란치스코 일대기를 다
룬 28개의 프레스코 연작 중 조토의 작품으로 전해지는 17번째 작품
〈호노리오 3세 앞에 설교하는 프란치스코〉1295-1299는 6번째, 무너져내
리는 라테라노 대성당을 어깨로 지탱하고 있는 청년이 그려진 〈인노첸
시오 3세의 꿈〉1295-1299과 늘 함께 묶여 언급되는 작품이다. 그에게 수
도 생활을 허락해준 교황들(1203년 인노첸시오 3세의 구두 인준, 1223년 호
노리오 3세의 정식 인준)이기 때문이겠지만, 그보다 교회 역사상 가장 부
유하고 가장 힘 있던 시절, 가장 가난하고 가장 소박한 꿈이 깨어나고

있었다는 역설을 이토록 절묘하게 표현할 순 없기 때문일 것이다.

　프란치스코 일행의 단색조가 고위 성직자들의 붉은 계열의 원색과 화려한 문양의 배경과 대비되어 오히려 돋보이게 느껴진다. 삼중관을 쓴 교황이 가난한 청년의 이야기에 귀 기울이고 있다. 부가 가난을, 강함이 약함을, 화려함이 단순함을, 절정이 새순을 만나고 있는 것이다. 아치로 장식된 높다란 천정에 칠해진 블루는 분명 저 옛날 '왕 중의 왕'의 탄생 소식이 가장 먼저 전해진 들판의 목동들이 지새던 '푸른 밤'의 빛깔이다. 낙담은 때 이르고, 과신도 할 수 없는 어둡지도, 그렇다고 밝지도 않은 밤이다.

모두가 입장을 가진 것은 아니다

/

Francisco Goya

프란치스코 고야

/

"모두가 처음부터 또 변함없이
자기가 처한 시대에 대해 분명한 입장을 가지고 있는 것은 아니다.
방황하는 거인은 이런 의미에서 고야 자신의 초상이자
확실한 아무것 없이 환멸과 희망을 거듭하며 더듬거려야 하는
모든 '동시대'를 살아가는 이들의 편력이기도 하다."

런던과 마드리드

'배낭여행'이란 말이 막 생겨날 무렵, 방학마다 일해 번 돈으로 두 달 남짓 유럽 미술관들을 돌아다녔다. 홍콩을 거쳐 꼬박 하루 만에 도착한 런던은 아직 어둑했다. 시내로 들어오는 길에 날이 밝았고 그렇게 만난 여정의 첫 작품은 테이트 갤러리의 터너William Turner, 1775-1851 의 것이었다. "나는 이해할 수 있는 그림을 그리지 않았다"라는 그의 말대로 화면에는 형체를 알아볼 수 없는, 빛을 머금고 휘몰아치는 공기만 가득했다. 그날의 화면 속 빛은 파리 오르세이 미술관의 찬란하면서도 가지런한 인상주의와는 다른 것이었다.

터너가 형체를 알아볼 수 없는 암호였다면, 대륙을 가로질러 여행의 막바지 마드리드에서 만난 고야Francisco Goya, 1746-1828는 의미를 알 수 없는 암호였다. 터너가 남긴 잔상이 절제되지 않은 동녘의 빛이라면 고야는 잿더미 같은 어둠 같았다. 나중에 알게 된 사실이지만 두 도시의 거리만큼 대조적인 두 작가는 격변하는 당대 유럽의 변두리 출신이란 지리적 공통점 외에도 낭만주의라는 모호한 말로도 연결되어있었다.

시대의 가을

19세기는 이전 시대의 모든 형식이 의문시되고 해체되던 시절이었다. 전통의 거부라는 측면에서 미술에서 이를 가장 의식적으로 수행한 사람은 윌리엄 블레이크William Blake, 1757-1827 일 것이다. 개인적 상상과 환상 속의 하느님, 원근법을 무시한 구성 등, 르네상스 이래 형성되었던

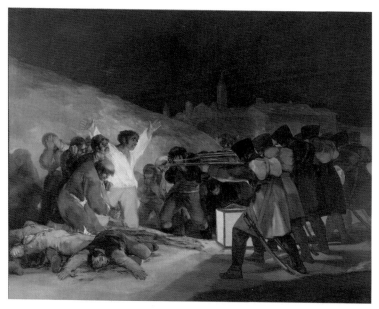

프란치스코 고야, 〈1808년 5월 3일〉(1814), 마드리드 프라도 미술관

소재와 조형미에서 과거의 기준들을 적극적으로 거부했다.

무릇 모든 완연함 이전에는 전이의 가을이 있다. '아카데미'를 중심
으로 이루어지던 전통적이고 규범적인 양식 미술을 경멸했고 신화와
성서에 국한되던 소재의 범주를 동시대 인물과 사건들로 확장했던, 프
랑스 혁명 예술을 주도했던 다비드Jacques Louis David조차 실은 아카데
미에 진입하려고 부단히 애썼고 또 그 안에서 성장하고 숙련된 인물이
었다. 정확한 형체를 파악할 수 없는 동적이고 격정적인 색채의 터너 역
시 건축 제도사로 출발해 화가가 된 이후에도 다년간 과학적이고 정확

프란치스코 고야, 〈사냥 복장의 카를로스 3세〉
(1786), 마드리드 프라도 미술관

한 계산을 바탕으로 하는 원근법 강의의 저명한 교수로 활동했다.

　사적으로는 하늘을 나는 마녀와 정신병자, 자식을 뜯어먹는 〈사투르누스〉1819-1823 등, 누구에게도 보여줄 수 없는 어둡고 끔찍한 내밀한 정신세계를 그렸지만, 공적으로는 여전히 이전 시대 문화의 상징인 귀족과 왕족들이 선호하던 초상화가였던 고야 역시도 이런 의미에서 전통과 혁신, 규범과 자유, 질서와 혼란이 한 데 뒤엉킨 이 시대의 전형이라 할 수 있다.

혁명의 이상

사라고사 인근 작은 마을 출신으로 마드리드의 현세적 욕망을 좇던 고야에게 당대를 주도하던 권력가들의 초상을 그리는 일은 더없이 좋은 일이었다. 그렇다고 후원자들을 마냥 아름답게만 그리지는 않았다. 허영과 탐욕, 추함을 있는 그대로 표현했다. 이전의 그 누구도 자신의 후원자들을 이런 식으로 대접하진 않았다. 왕족들은 평범한 가족의 모습으로 묘사되었고 고귀한 혈통과 계급을 상징하는 도구들은 제거되었다. 권위를 알아볼 수 있는 단서라고는 어깨에 두른 삼색 리본이 전부였다. 이런 경향은 사실에 충실하려는 의도라기보다는 피레네산맥 너머 대륙에서 일어나고 있는 새로운 변화에 그 역시 나름의 입장을 가지고 있었음을 의미한다.

프랑스 혁명이 발발한 해[1789]에 마침내 '궁정화가'의 지위에 오른 그는 실제로 왕족 외에도 스페인 내 계몽주의자들의 초상을 즐겨 그렸다. 적어도 나폴레옹 군대로 조국이 짓밟히기 전까지 스페인의 여느 계몽주의자들처럼 그도 이성과 합리를 상징하는, 반도 밖에서 불어오는 혁명의 이상에 동조했다.

그를 처음으로 '왕의 화가pintor del rey'로 받아들인 카를로스 3세[1716-1788]는 이전의 전통들을 유지하면서도 군주정의 이미지를 바꾼 인물이었다. 계몽주의자들을 요직에 앉혔고, 검약한 생활과 백성들과 친밀하게 지냈던 소박한 이미지의 그는 당시 유럽의 군주 중에서도 왕권신수설의 전제적 '제왕'보다는 공화주의에 가까운 '계몽군주'로 평가된

프란치스코 고야, 〈사투르누스〉(1823), 마드리드 프라도 미술관 (검은 그림 연작, 1819-1823)

다. 고야의 시대는 중세사회가 해체되며 근대로 넘어가던 과도기로 계몽사상의 일정한 영향 밑에 강력한 중앙집권화와 사회개혁을 통해 근대적 개념의 '국가'의 틀을 만들어 나가던 '계몽 절대군주'들의 시대이기도 했다. 물론 '계몽'이라는 모호한 수식으로 덜 전제적이고 폭압적이지 않은 것처럼 들리지만, 교회의 입장에서는 카를로스 3세 역시 이미 많은 폐해를 가져온 선교지에 대한 이베리아 국가들의 독점적 권리인 포교관할권padroado의 전횡과 더 나아가 스페인 내에서의 교황의 모든 교서와 칙서 반포에 대한 사전 승인placet을 요구한 전형적인 절대군주였다.

'당나귀' 교회

당시 유럽의 군주들에게 이전까지 축성consacratio을 통해 자신들에게 통치 권한을 부여하던 거역할 수 없는 권위의 상징인 교황은 눈엣가시이자 극복해야 할 대상이었다. '요람에서 무덤까지'라는 말이 잘 요약하듯 영토 내 모든 것에 대한 절대 권한을 요구하던 군주들의 눈에는 자신의 백성인 동시에 '교회의 사람'으로서 저 멀리 로마의 교황에게 충성과 복종을 맹세하는 수도자와 성직자들의 이중적 신원은 언제나 미심쩍은 것이었다. 계몽주의자들과 프랑스 혁명 세력으로부터 일찌감치 적으로 지목되었던 교회의 지위는 도무지 어울릴 것 같지 않은 이러한 '계몽'과 '절대'의 기형적 조합 속에서 더욱 수세에 몰릴 수밖에 없었다.

예수회 해산이 가장 대표적 예다. 이냐시오Ignacio de Loyola, 1491-

1556가 1539년에 설립한 '예수회'의 회원들은 오랫동안 유럽 군주들의 고해신부이자 가장 내밀한 정치적 조언자로서 권력의 정점에 포진해 있던 이들이었다. 동시에 그들은 '교황의 명령에 대한 절대복종'을 아예 수도 서약에 명문화해 둘 만큼 충성스러운 '교회의 사람'들이기도 했다. 이 열렬한 교황의 전위대가 군주들 눈에 탐탁스러울 리 없었다.

예수회는 카를로스 3세와 계몽주의자 측근들에 의해 1767년 스페인에서 추방되었고, 이를 시작으로 유럽 각지에서의 점진적 해체를 거쳐 1773년 군주들의 성화를 견디다 못한 교황 클레멘스 14세의 손에 의해 최종적으로 해산되었다. 얼마나 고통스러웠던지 교황은 해산 칙서를 내고 1년 4개월 만에 갑작스럽게 세상을 떠났다.

해산 당시 예수회원의 숫자는 2만 6천 명이었다. 1814년 비오 7세 교황의 재건 결정 전까지 그러나 그 명맥만은 프러시아와 백러시아, 중국 등 유럽 밖 일부 선교지에서 살아남아 보존될 수 있었다. 당시 여느 군주들처럼 왕국의 근대화에 관심을 두었던 프러시아와 백러시아의 군주들 입장에서는 이 지적 엘리트들이 그간 교육영역에서 입증해온 탁월한 재능을 쉽게 포기할 수 없었을 것이다. 선교지에서도 다르지 않았다. 습득하는 데 오랜 시간을 요구하는 언어만이 아니라 현지 문화에 대한 깊은 이해와 풍부한 선교 경험 등, 예수회원들은 폐기하기엔 무척이나 아까운 이들이었다. 교황청은 이들을 교구 소속 사제와 같은 '재속사제' 신분으로 해당 선교지의 장상의 책임하에 계속 활동하도록 허락했다.

교회에 대한 고야의 시선은 어쨌든 스페인 계몽주의자들과 크게 다르지 않았다. 교회는 가진 것이라곤 '고귀한' 혈통뿐인, 당시 스페인 인구의 15퍼센트에 육박하던 육체노동을 하지 않는 무용한 하급귀족 hidalgo 과 다르지 않았고 진보와 이성이라는 시대정신에 반하는 존재일 뿐이었다. 그는 실제로 '변덕', '농담'을 뜻하는 사회 풍자적 에칭 판화 연작 〈Los Caprichos〉[1797]에서 수도자들을 게으르고 무익한 당나귀로 묘사했다. 나아가 작품활동 초기부터 말기까지 어둡고 광기 가득한 화면으로 수없이 그려낸 악명높은 '스페인 종교재판'에 관한 작품들 역시 교회에 대한 그의 시선을 말해 준다.

방황하는 거인

지평선 너머 주먹을 치켜든 벌거벗은 거인이 걷고 있다. 땅에서는 사람과 동물 할 것 없이 모두 혼비백산하고 있다. 꼼짝없이 서 있는 것은 멍청한 당나귀뿐이다. 거인은 누구인가? 조국을 짓밟은 프랑스 군대, 전쟁의 참화에서 사람들을 지키려는 스페인 민족주의의 화신 등 모호한 그림처럼 사람들의 해석도 엇갈린다. 1804년 황제가 된 나폴레옹은 동맹국 스페인으로부터 최대한 많은 것을 짜내고자 했다. 프랑스의 요구로 포르투갈 정복 전쟁에 참전해야 했지만, 프랑스군은 전쟁이 끝난 후에도 떠나지 않고 그대로 스페인에 눌러앉았다. 1808년 점령군의 폭압에 견디다 못한 시민들이 들고일어났지만 이내 무자비하게 진압되었다. 당시의 참혹함을 고야는 봉기 날짜를 제목 삼아 역사화 〈1808년

프란치스코 고야, 〈거인〉(c. 1808-1812), 마드리드 프라도 미술관

5월 3일)1804로 기록했고, 이를 기점으로 시작된 친 프랑스파와 왕당파로 나뉜 스페인 내전을 〈전쟁의 참화〉1808-1814란 이름의 에칭 연작으로 남겼다. 작품은 기존의 역사화와 달리 서로 뒤엉켜 누가 승자이고 패자인지 알길 없이 오직 서로 베고 찌르는 학살의 잔인함만을 극적으로 묘사할 뿐이다. 깃발도 개선 행렬도 없이 시커먼 진흙탕 위에 죽음만 있을 뿐이다. 전쟁은 다만 끔찍하고 더러운 것이다.

혁명의 이상은 좌절되었고 역사는 뒷걸음질쳤다. 혁명의 기운이 저 멀리 피레네를 타고 불어올 때만 해도 진보와 합리의 동의어로 여겨지던 '프랑스'를 이제 가슴에서 지워버려야만 했다. 나폴레옹이 세운 조제프 보나파르트호세 1세, 재위 1808-1813는 계몽군주를 자처했지만 어디까지나 점령군이었고 그가 떠난 후 조국과 민족의 수호를 표방하며 권좌로 돌아온 페르디난트 7세재위 1808, 1813-1833 역시 고작해야 권력에 혈안이 된 구시대의 폭군일 따름이었다. 남은 것이라곤 이 틈바구니에서 찢겨나간 무고한 목숨들뿐이었다. 지금껏 프랑스를 순진하고 낭만적으로 동경했던 스페인의 여느 계몽주의자들과 마찬가지로 분명 고야도 심각한 딜레마에 빠졌을 것이다.

내면만이 아니라 현실의 삶도 얼마나 모순적이었던가. 생존이든 지위를 보장받기 위해서든 고야는 조제프 보나파르트의 초상을, 나폴레옹 몰락 이후에는 전제정치를 재건하고, 정적을 제거할 도구로 화형과 고문으로 얼룩진 종교재판까지 부활시킨 페르디난트 7세의 초상도 그려야 했다. 저 거인은 누구를 위협하거나 보호하려는 것이 아니다. 그

프란치스코 고야, 〈전쟁의 참화〉(1808-1814), 마드리드 프라도 미술관

저 이 환멸의 시대, 어디에도 깃들지 못해 방황하는, 현실을 경멸하면서
도 거기에 꼼짝없이 붙들려있는 스스로의 운명, 고야의 시대가 견뎌야
했던 슬픔일 뿐이다. 1818년 애쿼틴트 판화 속 지평선에 걸터앉아 뒤를
돌아보는 거인 역시 영락없는 그일 뿐이다.

시 대 에 대 한 입 장

낭만주의는 실은 전혀 '낭만적'이지 않다. 역사는 19세기를 지배했
던 낭만주의를 계몽주의와 혁명에 걸었던 지나칠 정도의 희망에 대한
좌절의 결과로 이해한다. 혁명은 좌초되었고 쫓겨났던 군주들은 다시
권좌로 돌아왔다. 인간이 이성과 합리로 현실의 주인일 수 있다는 믿음
의 무력화는 이전의 규범과 형식들로부터의 해방을 의미했다. 어차피

현실을 개선하거나 주도할 능력이 없다는 체험은 현실의 통제를 기대하며 기꺼이 구속될 수 있었던 이전의 규범과 형식은 아무것도 아니라는 생각으로 이어지는 법이다. 이러한 정서는 그러나 구체제 재건처럼 혁명 이전으로 어떻게든 돌아가려는 반동적이고 복고적인 경향과 전통과 권위로부터의 해방이라는 자유주의적인 경향으로 엇갈려 분출되었다. 유럽의 근대사는 실제로 이 둘 사이를 오가며 발전해왔다.

교회도 다르지 않았다. 이를테면 혁명이 가져온 폭력과 무질서를 목격한 프랑스 신부 라므네Félicité Robert de Lamennais, 1782-1854는 원래 질서와 도덕의 회복을 위해 전통적 권위가 필요하고, 교황은 이러한 보편적 질서의 보증으로 반드시 옹호되어야 한다고 주장하던 '교황지상주의자ultramontanism'였다. 그러나 재건된 구체제의 세속권력이 교회에 보장하는 특권과 보조금을 구실로 교회 내적인 문제를 침해하자 이전 입장을 철회하고 교회와 국가의 분리를 주장하는 자유주의자로 변모했다. 베이컨, 볼테르, 루소 등 당시 떠오르던 경험철학과 과학의 진보, 자유주의 등 근대적인 모든 것에 반대했고, 도덕과 질서를 위해서라면 전제정치는 물론, 스페인 종교재판과 같은 강압적 방법 역시 옹호되어야 한다고 주장하던 극단적 전통주의자 메스트르Joseph de Maistre, 1759-1821와 뜻을 같이하던 사람이라고는 상상하기 힘든 극적 변화였다. 나아가 그는 한 세기 후에나 교회가 받아들일 신앙, 교육, 출판, 결사의 자유와 선거권의 확대, 완전한 정교분리 등 자유주의 사상들을 1830년 자신이 창간한 잡지 『미래』L'Avenir를 통해 펼쳐나갔다.

프란치스코 고야, 〈거인(에칭)〉(1814~1818), 뉴욕 메트로폴리탄 미술관(왼쪽)
〈개〉(c. 1819~1823), 마드리드 프라도 미술관(오른쪽)

 물론 여전히 '새로운 모든 것'을 두려워하고 이전 시대, 교황을 정점
으로 한 군주제적 교회 외에 다른 어떤 것도 상상하지 못했던 당시 교
회 지도부는 그와 그가 주관하던 언론을 단죄했지만, 사실 라므네는 혁
명 이후 맞이한 근대의 길목에서 방황하던 교회 자신의 초상이었는지
모른다. 실제로 제1차 바티칸 공의회1869~1870를 통해 메스트르와 같은
전통주의 노선을 지지하고 자신의 것으로 삼았던 교회가 라므네가 주
장하던 많은 것들을 이해하고 수용하기까지는 꼬박 백 년의 시간이 더
필요했다.

프란치스코 고야, 〈모래 위의 싸움〉(1819), 마드리드 프라도 미술관

 고야의 작품 역시 계몽주의에 대한 분명한 호감을 드러내는 것부터 초시간적이고 몽환적인, 현실 도피적 작품까지, 혁명과 혁명 이후 전혀 다른 시대가 도래하는 격변의 과정을 고스란히 담고 있는 기록이라 할 수 있다. 그렇다. 모두가 처음부터 또 변함없이 자기가 처한 시대에 대해 분명한 입장을 가지고 있는 것은 아니다. 방황하는 거인은 이런 의미에서 고야 자신의 초상이자 확실한 아무것 없이 환멸과 희망을 거듭하며 더듬거려야 하는 모든 '동시대'를 살아가는 이들의 편력이기도 하다.

불화(不和)하는 마음

그렇다고 이 '동시대성'이 어떤 거역할 수 없는 힘 앞에 압도된 어떤 무기력이나 순응 같은 것은 아닐 것이다. 이탈리아 철학자 아감벤 Giorgio Agamben은 진정한 '동시대인'이란 자신의 시대를 경멸하지만 어쩔 수 없이 그 시대에 속해있음을, 그로부터 결코 벗어날 수 없음을 잘 알고 있는 자라 했다.조르조 아감벤, 『Che cos'è il contemporaneo?』, 2008 시류에 부응하거나 그 시대가 발하는 빛에 눈이 멀지 않고, 그러면서도 오늘의 두터운 어둠을 응시하고 어제 또는 내일이 뿜어내는 빛을 좇는 이라 했다. 일종의 '불화', '시대착오'로, 그것은 자신의 시대와 맺는 '동시대인'의 특별한 관계 방식이라 할 수 있다.

그렇다고 이 시대착오가 자신이 속한 시대를 떠나 다른 곳으로 도망가는 향수와 같은 것일 수는 없다. 몸서리치지만 기어코 거기에 들러붙어 자신이 속한 시대를 마주하는 것이다. 완벽히 시대와 어울리는 사람은 자신의 시대를 제대로 볼 수 없는 법이다. 물론 고야의 몽환적인 그림들은 비현실적이다. 무리로부터 떨어져나와 저만치 물러선 사람의 환영 같다. 그러나 화면에 채워진 한없이 무겁고 짙은 어둠은 그가 자신의 시대로부터 결코 떨어져 나오지 못한 이였음을 말해주는 듯하다. 그도 '동시대'를 살아낸 것이다. 애도로, 슬픔으로 말이다.

변방의 감성

Albrecht Dürer

알브레히트 뒤러

"그 때문일까. 간혹 그를 상상할 때면

그가 산다는 전라남도가 실제 거리보다

더 아득하게 느껴졌었다.

그러면서도 소외라는 저 변방의 감성이

그에게 중심에선 얻을 수 없는 시적 슬픔을 가르쳤고

그를 중심으로 데려온 것이리라 생각했다."

책을 읽을 수 없다는 고통

"책을 읽을 수 없다는 고통" 1989년 장백문예에서 펴낸 『바람찬 날에 꽃이여 꽃이여』란 시집의 서문이 말하는 고통이다. 제법 많은 작품이 수록되어 있었지만 기억나는 것은 저 한 줄뿐이다. 고통은 여기서 더 정확히 말해 읽을 수 없어서가 아니라 읽을 것이 없어서다. 시인은 읍내에서 흘러들어 온 날짜 지난 신문이라도 음미하듯 읽었고 낱장 전단을 이어 붙여 만든 포장지의 글자까지도 몇 번이고 곱씹어 읽었다고 한다.

서울올림픽이 열렸던 1988년, 「목련이 진들」로 전남대 주최 '5월 문학상'을 수상하고 이듬해 첫 시집을 펴낸 당시 박용주의 등단 나이는 열여섯 살, 중3이었다. 아직도 그의 이름을 또렷이 기억하는 것은 동갑내기의 천재성 앞에서 느꼈던 열등감이나 일곱 살에 세상을 떠난 아버지의 무덤 앞에서 "키워주신 세월보다/부대끼며 살아온 세월이 더 많은데/날더러 여기 와 늘 울으라는 건 아버지의 욕심"(「하직인사」 중)이라고 말하는 조숙함 같은 것은 아니었던 것 같다.

그것은 그가 말하는 고통, 책을 읽을 수 없다는 도무지 근접할 수 없는 고통 때문이었다. 도심의 소년에겐 완전한 미지의 감성이었고 그래서 그의 고통은 오히려 진실한 것처럼 느껴졌다. 그 때문일까. 간혹 그를 상상할 때면 그가 산다는 전라남도가 실제 거리보다 더 아득하게 느껴졌다. 그러면서도 소외라는 저 변방의 감성이 그에게 중심에선 얻을 수 없는 시적 슬픔을 가르쳤고 그를 중심으로 데려온 것이리라 생각했다.

이탈리아와 플랑드르

미술비평의 아버지라 불리는 조르조 바사리Giorgio Vasari, 1511-1574
가 『르네상스 미술가평전』1550을 통해 소개하고 있는 화가는 200명에
달한다. 엄청난 지구력으로 일궈낸 방대한 작품이지만 거의 다가 피렌
체를 비롯한 이탈리아 화가들이다. 그 외 지역의 화가들을 작품 끄트머
리에 "플랑드르의 여러 화가들"로 뭉뚱그려 소개하지만, 양적으로 보잘
것없는 지면을 할애할 뿐이다. 벨기에와 네덜란드 등 저지대 지방을 의
미하는 플랑드르는 오늘날 미술사에서 피렌체와 함께 르네상스 미술의
혁신을 이끈 중심지로 평가된다. 바사리는 그러나 "이름을 거의 다 알고
있지만, 작품은 잘 모른다"라고 태연스레 고백할 뿐이다. 심지어 다루는
작가도 '이탈리아에 그림을 배우러 온 화가'들로 한정하고 있다.

이러한 불균형은 르네상스의 진원지가 어디까지나 자신이 속한 이
탈리아라는 확신에서 비롯된 것일 테지만 동심원의 중심에 서서 바라
보는 시야가 갖는 태생적 한계이기도 하다. 시각은 애초에 자기중심적
이라 대상을 그 실제대로 복제하는 것이 아니라 자신에게 보이는 모습
대로 '인식'하는 것이기 때문이다. 위로 향한 시선에 위가 아래보다 짧
아 보이고, 가까운 것보다 멀리 있는 것이 작게 보이는 것은 상식이지만
화면에 이를 구현한 르네상스에선 '혁신'에 속하는 것들이었다. 투시원
근법, 단축법, 비례법 등 르네상스 미술이 축조한 용어들은 그러니까 단
순히 조형기법의 변화만이 아니라 세상을 바라보는 방식, 그 시대가 맞
이한 인식론적 전환을 상징하는 것이라 할 수 있다.

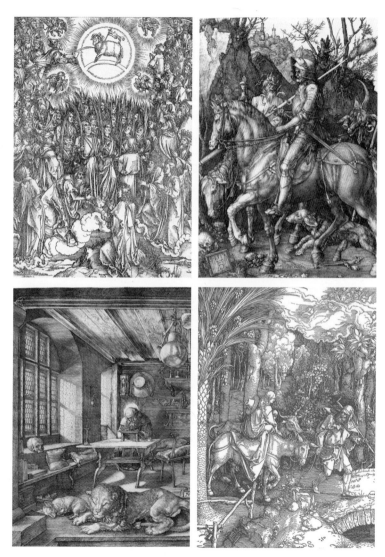

알브레히트 뒤러의 목판화들. 왼쪽 위부터 시계방향으로 〈묵시록〉 연작, 〈기사와 죽음과 악마〉, 〈성모의 일생〉 중 이집트로의 피신, 〈성 예로니모〉

고대나 중세 미술이 평면적인 까닭은 표현력의 한계 때문이라기보다는 관심사 자체가 달랐기 때문이다. 신은 영원히 불변하는 존재로서 관찰자의 주관적 입장에 따라 변화되거나 왜곡될 수 없는 것이다. 이전까지의 관심사가 모든 것을 초월한 불변하는 '본질'의 표현이었다면, 그래서 비례에도 어떤 변하지 않는 규준과 정형이 있었다면, 이제부터는 관찰자에게 비치는 상태로의 대상이었다. 화면의 주인은 더 이상 표현되는 대상이 아니라 관찰하고 표현하는 주체인 것이고, 화가는 이제 대상을 적절히 보이도록 교정하고 심지어 왜곡할 수 있는 권능을 지닌 존재인 것이다.

이것은 세계를 바라보는 기준이 신에게서 인간으로 이동했음을 의미했고, 작품은 사실 그대로의 세계가 아니라 작가가 인식한 대상화된 세계임을 의미했다. 이렇게 따진다면 이탈리아 밖의 화가들에 대한 바사리의 인색한 평가는 자기중심적 시선의 '한계'인 동시에 일종의 '권력'인 셈이다. 그가 펼쳐놓은 세계 역시 실제 그대로의 세계가 아니라 엄밀히 말해 그에게 '해석된' 세계이기 때문이다.

변방의 사람

이런 바사리도 예외로 꼽는 변방의 화가가 있다. 뉘른베르크의 알브레히트 뒤러Albrecht Dürer, 1471-1518다. 그러나 바사리가 "전 세계를 경탄시킨" "그림 중의 그림"으로 꼽은 뒤러의 작품은 제단화와 같은 그 자체로서의 작품이 아니라 지금까지 기껏해야 글을 더 돋보이게 하려고

곁가지로 삽입되던 목판화였다.

복제가 쉽기 때문에 판화는 희소성 측면에서도 대가들이 택할 만한 매체가 아니었다. 자화상을 포함한 일련의 섬세하고 정교한 초상화들, 북유럽 화가들에겐 색채감이 부족하다는 통념을 부수어버린 〈상미화관의 축제〉[1506], 〈만인의 순교자〉[1509]와 같은 독립 작품, 성모승천, 삼위일체 등 종교적 주제의 제단화(피움가르터 1498년, 헬러 1509년, 란다우어 1511년) 등, 전통 미술에서 보여준 그의 기량은 그가 결코 부족한 역량을 상쇄할 대안으로 목판화를 선택한 것이 아니었음을 증명한다. 손수 『인체비례론』이란 4권짜리 이론서를 펴낼 만큼 그는 실제와 이론 모두에서 북유럽 르네상스 미술의 기수로 손색이 없었다. 당시 화가들이 어떤 불변하는 규준처럼 일률적인 신체 비율에 익숙했던 반면 뒤러는 어른과 아기의 몸의 생김새가 다르듯 그 비례 또한 다양한 신체 타입에 따라 달리 제시되어야 한다는 사실을 파악해 낼 만큼 르네상스의 한가운데 있던 인물이다. 그런 그가 하필이면 하나의 독립된 작품으로 대접받기보다는 부수적 매체에 머물던 목판화를 선택한 까닭은 무엇일까?

뉘른베르크와 르네상스

독일 중부에서도 더 올라가야 만날 수 있는 뉘른베르크는 이탈리아에서 보자면 변방이다. 나치당 전당대회가 열렸고 패전 후 전범재판소가 설치되었던 '나치의 도시'쯤으로 인식되어있지만 16세기 신성로마제국에서는 특별한 지위를 누리던 도시였다. 딱히 고정된 수도가 없던

알브레히트 뒤러, 〈장미화관의 축제〉(1506), 프라하 국립 미술관

신성로마제국에서는 프랑크푸르트에서 황제 선거를, 아헨에서 대관식을 치르는 식이었다. 뉘른베르크는 황제의 유물과 왕홀이 보관되던 곳으로 앞선 도시들과 어깨를 견주는 주요 도시였고 지역 군주에 예속되지 않는 황제의 직할령을 뜻하는 독일 내 50개의 '자유도시' 중 하나였다. 사통팔달의 입지 조건 덕에 교통이 발달한 쾰른과 스트라스부르, 아우크스부르크, 바젤 등과 마찬가지로 경제, 문화적으로 융성했고 사상적으로도 개방적인 도시였다. 16세기 독일 땅에서는 6만에 육박하던 쾰

른 다음으로 4만 5천 명의 시민이 살았던, 유럽에서도 흔치 않은 규모의 대도시였다.

이러한 국제도시적 면모 때문인지 뉘른베르크는 전통적으로 열렬한 가톨릭 지역이었던 독일 남부에서 가톨릭까지 동시에 인정한 아우크스부르크와 함께 이례적으로 프로테스탄트로 개종한 도시 중 하나였다. 피르크하이머Willibald Pirckheimer와 켈티스Conrad Celtis 등 걸출한 고전학자를 배출한 곳이기도 한 뉘른베르크는 이탈리아 못지않은 문화적 소양을 고루 갖춘 르네상스의 도시였다. 이처럼 자유롭고 풍요로운 환경에서 성장했던 때문인지 뒤러는 루터를 개인적으로 흠모할 만큼 정신적으로도 전형적인 르네상스 사람이었다. 〈모피 코트를 입은 자화상〉1500을 비롯한 수많은 자화상 역시 그가 '자의식의 시대', 르네상스에 속한 이였음을 보여준다. 모델을 구할 형편이 안되는 궁핍한 화가들의 습작용으로 취급되던 자화상을 이렇게 독립된 하나의 장르로 개척한 것도 뒤러다. 그것도 이름의 앞 두 글자A.D.로 독특하게 디자인된 서명이나 왕이나 그리스도에게 적용되던 완벽한 대칭의 정면을 응시하는 모습은 자신이 더 이상 이전 시대 작품에 이름 하나 남길 수 없었던 무명의 '기능공'이 아니라 '화가'임을 말해주고 있다.

하지만 그는 비非 이탈리아 화가들 사이 후일 하나의 관례로 자리잡은 이탈리아 미술 기행을 최초로 감행한 인물 중 하나일 만큼 이탈리아에 대한 동경을 끝내 거두지 못한 '변방의 사람'이기도 했다. 뒤러는 1494년부터 1500년, 1505년부터 1507년까지 두 차례에 걸쳐 이탈리아

알브레히트 뒤러, 〈모피 코트를 입은 자화상〉(1500), 뮌헨 알테 피나코테크

를 여행했는데 모두 로마가 아닌 베네치아가 목적지였다. 왜 동심원의 중심 로마가 아니고 베네치아였을까? 이 질문에 답하다 보면 어쩌면 그가 선택한 매체가 왜 목판화였는지도 답할 수 있겠다.

책 공장 베네치아

베네치아는 당시 유럽 최대의 출판시장이었다. 1452년경 마인츠의 구텐베르크가 이동식 활자를 발명하였지만 1480년 유럽 내 110여 개의 인쇄소 중 50개가 이탈리아에 집중되어있을 만큼 출판시장은 초기부터 30여 개에 지나지 않는 독일 땅을 벗어나 있었다. 지식인과 자본 동원력, 뛰어난 영업활동까지 출판업의 활성화를 위한 모든 조건을 갖춘 곳은 일찍이 국제 해상무역으로 쌓아 올린 자본력, 탁월한 장사수완, 이국에 대한 지적 호기심까지 가득했던 베네치아뿐이었다. 구텐베르크가 1457년 인쇄한 초판 성서가 200부였던 반면, 16세기 베네치아에서의 종당 평균 인쇄 부수는 1,000부였고 흥행이 기대되는 작품은 3,000부까지 치솟았다. 물론 이때까지도 책은 고가였기에 사회적 특권이고 상류층만의 문화였지만 과거 성직자와 극히 일부 호사가만이 소유할 수 있었던 책을 상품처럼 구매하게 되었다는 것은 엄청난 지식의 대중화를 의미했다.

금속세공사였던 아버지의 도제로 일을 배웠고, 같은 업종이었던 그의 대부 코베르거Anton Koberger 역시 실제로는 크고 현대화된 인쇄소의 주인이었다는 점, 당시 활자 직조에 보통 이들 금속세공사가 고용되었다는 사실 등을 고려하면 뒤러가 베네치아에서 글에 대한 보조적 매체를 뛰어넘는 목판화의 가능성을 주목했을 것이라고 충분히 상상할 수 있다.

베네치아에서 돌아온 뒤러는 그에게 국제적 명성을 가져다준 〈묵시

록〉1498 연작을 시작으로 〈대 수난화집〉1497-1500, 〈성모의 일생〉1502-1511과 같은 도해서를 잇따라 출판했다. 놀라운 것은 섬세하고 정확한 묘사, 삼차원 투시법, 뛰어난 볼륨감 등, 그가 화면에 펼쳐 보이는 엄청난 기량만이 아니었다. 이전까지 주문에 따라 작품이 제작되었다면 뒤러는 주문 이전에 작품을 기획하고 제작했다. 작품의 해외 판매를 위해 전문 중개인을 고용하고 화가 자신이 출판업자로 책을 펴낸 것 역시 전례 없는 일이었다.

진정한 파격은 형식의 혁신에 있었다. 책을 펼치면 오른쪽 페이지인 앞면recto에 텍스트를 얹고 넘긴 뒷면verso에 이해를 돕는 그림을 두던 이전까지의 서지 형식의 관행을 깨고 자신의 목판화를 앞면에 배치함으로써 책의 주도권을 그림이 쥐도록 했다. 이로써 그는 목판화만이 아니라 책이라는 매체마저도 회화와 같은 정식 미술 분야로 끌어올린 셈이다. 르네상스가 미술만이 아니라 동시에 식민주의와 자본주의의 시대이기도 했다는 사실을 새삼 확인하게 되는 대목이다.

현실과 이상, 그 중간 어디쯤

뒤러가 예술의 경지까지 끌어올린 판화는 사진술이 발명된 이후에도 매체로서의 지위를 한동안 유지했다. 인쇄술이 사진을 담기엔 아직은 조악했기 때문이었겠지만, 특정 메시지를 위한 인쇄물이라면 대상을 임의대로 교정하고 왜곡할 수 있는 판화만큼 효과적인 매체는 없었을 것이다. 독자들의 관심과 흥미를 끌어당기려는 목적의 간행물이라

선교잡지 판화,「Les missions Catholique」독일어판 1887년 1월호 수록

면 더더욱 있는 그대로의 사실보다 감성을 자극할만한 화면이 필요했을 것이고 판화는 이에 잘 부응하는 매체였다.

1816년 설립된 프랑스 해외선교 지원 단체 '전교회'가 발간한 『전교회 연보』L'Annales de la propagation de la foi와 자매지 『가톨릭 선교』Les Missions Catholiques 역시 판화를 매우 공들여 제작했다. 『전교회 연보』가 각 선교지의 한 해 선교 성과를 통계적 수치 등을 담아 결산하는 보고서 묶음의 기관지라면 『가톨릭 선교』는 신자들의 관심을 끌기 위한 대중 잡지라 할 수 있다. 연보는 1825년에 창간되어 1964년까지, 다른 하나는 1868년 시작되어 1974년까지 프랑스어를 비롯해 영어, 독일어, 폴란드어 등 다국어로 발행되었다. 19세기와 20세기 가톨릭 해외선교의 실상을 파악할 귀중한 사료인 동시에 비서구권 문명에 대한 유럽의 이해와 시선을 살펴볼 중요한 단초라 할 수 있다.

특별히 처음부터 대중 독자를 염두에 두고 후원과 선교사 지망자를 끌어모으기 위한 목적으로 편집된 『가톨릭 선교』의 삽화는 선교지의 모습을 최대한 극적으로 묘사해야만 했다. 그러기 위해 판화만큼 탁월한 것은 없었다. 해외선교라는 새로운 사업은 막대한 지원을 요구했고 선교사들의 편지나 호기심을 자극할만한 정보를 담은 정기간행물에 실릴 도화는 후원과 선교사 수급이라는 목적에 부합하는 이미지만을 실어야 했다. 독자들이 잡지의 판화에서 마주한 것은 따라서 실제 그대로의 세계라기보다는 일종의 해석된 세계, 현실과 이상 사이 그 중간 어디쯤의 화면인 것이다. 이런 의미에서 당시 선교 간행물들은, 또 거기에

실린 도화들은 '동양'에 대한 서구적 시각, '오리엔탈리즘'의 형성에 적잖이 일조한 셈이다.

중심과 변방

뒤러 자신의 정신적 자화상으로 알려진 〈멜랑콜리아〉1514는 작가로서 완숙기에 접어든 50대 때의 작품이다. 접힌 날개, 아직 완성되지 않은 건물을 암시하는 사다리, 온갖 측량 도구들 사이 턱을 괴고 있지만 번득이는 눈, 저 뒤 동틀녘 서광처럼 빛나는 해는 여전히 뭔가를 찾고 있는 뒤러를 말해준다. 작품에 대한 탁월한 장사수완, 화면에 강박적으로 새겨넣은 서명은 그가 자본주의 시대이자 자의식의 시대이기도 했던 르네상스, 그것도 그 동심원 한가운데 속한 이였음을 증명한다. 그것은 그러나 동시에 그가 끝내 지워버리지 못한 내면의 자국, 변방의 감성이기도 하다. 아직도 그는 어딘가에 있을 '중심'으로 날아가야만 한다.

물론 역순의 운동도 가능하겠다. 답답한 현실을 벗어나 변방으로 향하고자 했던 19세기 수많은 선교사처럼 말이다. 19세기 창립된 43개의 가톨릭 선교회 중 25개가 프랑스에 있었고 선교를 지원하는 조직 또한 46개에 달했다는 것은 혁명과 이후 나폴레옹 3세의 정교분리법政敎分離法 등으로 오랫동안 가로막힌 프랑스 교회가 해외선교에서 자신의 활로를 찾았음을 보여준다.

여기에는 나폴레옹 이래 프랑스 정부가 유지한 교회에 대한 이중적 태도도 한몫했다. 교회 재산이 몰수되고 거의 모든 수도회가 해산되

알브레히트 뒤러, 〈멜랑콜리아〉(1514), 뉴욕 메트로폴리탄 미술관

었던 폭풍의 시간을 지나 교회 재건이 시작되었을 때에도 프랑스 정부는 반교회 정책을 유지한 채 해외선교와 관련된 단체에만 재건을 허락하고 직접 후원했다. 다른 서구 열강과 비교해 식민 확장에 한참 뒤처진 프랑스로서는 신속하게 식민시장의 주도권을 거머쥐는데 선교회들이 구축해둔 국제적 인프라만큼 절실한 것은 없었기 때문이다. 덕분에 과거 '포교관할권padroado'이라는 이름으로 세계를 양분해 나누어 가졌던 이베리아 국가들의 패권은 빠르게 프랑스의 '선교보호권protectorat'으로 대체되었다. '조불수호통상조약'과 같은 불평등 조약을 등에 업고 시작된 선교는 오래전 아메리카 대륙에서 벌인 오류의 답습처럼 보였다.

변방의 경험은 그러나 많은 것을 바꾸어놓았다. 20세기 초엽부터 선교사들은 자신들의 최종 목적을 '선교지에서 무용해지는 것'으로 정의했고 언제고 틀어쥐고 있을 것만 같았던 권한들을 현지인들에게 넘기고 새로운 변방으로 향했다. 가난한 노동자, 탄압받던 이들 사이, 철거촌 한가운데 교회를 세웠다. 반세기 후에나 실현될 라틴어가 아닌 자국어 미사의 필요성을 일찌감치 깨닫고 지치지 않고 교황청에 건의한 것도 영원한 변방의 사람이고자 했던 선교사들이었다. 변방의 체험이 중심의 생각을 바꾸어놓은 것이다. 변방의 감성이야말로 그들을 비로소 선교사로 완성한 것이다.

아르장퇴유

/

Édouard Manet

에두아르 마네

/

"아무래도 상관없다.

그가 화면에 붙잡아 두고 싶었던 것은 철로가 아니라

그림 속 기차가 뿜어내는 증기처럼

순식간에 증발해버릴 찰나의 '분위기'였기 때문이다."

정착도 유랑도 아닌

팬데믹 선언 이후 여행사들부터 문을 닫기 시작했다. 도산 후 새 주인을 찾지 못한 항공사 직원 수천 명은 문자로 해고를 통보받았다. 좀처럼 쉽게 끝날 사태가 아니란 것을 깨달을 즈음, 고강도 사회적 거리두기 시행 직전, 나와 이스라엘을 함께 다녀온 일행들은 하마터면 평생 한 번도 성지Holy Land를 다녀오지 못할뻔했다며 안도했다. 그렇다고 이전과 같은 방식의 여행이 더는 가능하지 않을지도 모른다는 예감이 전혀 다른 세계가 이제 막 시작되었다는 현실 인식으로 이어지진 않았던 것 같다. 지치고 시들어갈 뿐 여전히 이전의 일상이 복구될 것이라는 기대는 저버릴 수 없었을 테다. 내일에 대한 두려움, 어제에 대한 그리움이 한데 엉긴 막연하고도 복잡한 심경이 깊어갈수록 언제 다시 가볼지 모를 그곳에서 마주친 풍경 하나가 자꾸만 눈에 밟혔다.

분리 장벽을 사이에 둔 유대와 팔레스타인, 그 어느 쪽에도 속하지 못하는 베두인Bedouin족이다. 이슬람 전통과 고대부터 전해오는 유목 생활 방식을 지키며 살아가던 그들을 세상으로 끄집어낸 것은 전쟁이었다. 제1차 세계대전 당시 독일과 동맹국의 힘을 분산시키고 전쟁 비용을 충당하고자 유대와 팔레스타인 양쪽 모두에게 건국을 확약한 영국의 이중약속(1910년 맥마흔, 1917년 벨푸어 선언)에서 시작된 이들 둘 사이의 골 깊은 갈등은 매인 곳 없이 자유롭게 떠돌던 이들의 운명마저 흔들어놓았다. 비록 영국 연합국 장교Thomas. E. Lawrence가 사막에 흩어져 살던 아랍 부족들을 규합해 동맹국 터키군의 중동 기지 아카바를 공

략해 함락시키는 과정을 그린 〈아라비아의 로렌스〉[1962] 속 장면들은 거대한 모래 둔덕의 황량함을 배경으로 고뇌하는 주인공처럼 하나같이 아름답고 낭만적이지만, 전쟁에 휘말려 들어간 이들의 현실은 엄연히 영화와 달랐을 것이다.

제2차 세계대전이 끝나자 각국에 흩어져 있던 유대인들이 건국을 목표로 고향 땅으로 밀려 들어왔다. 1948년 마침내 건국을 선언한 이스라엘은 베두인족에게 독립된 국가에 준하는 자치권을 보장해주는 대가로 자신들 편에서 싸워주길 요청했다. 그들은 약속을 믿었다. 이스라엘과 주변 아랍 국가들과의 수차례에 걸친 전쟁이 일단락되자 그들에게 돌아온 것은 그러나 배신자라는 이슬람 동포로부터의 낙인과 정착촌으로의 강제 이주였다. 그마저도 유대인 정착촌이 확대되자 축소되거나 차례로 뜯겨나갔다.

쫓겨났거나 처음부터 정주를 거부했던 이들은 시간이 지나면서 고단한 유랑생활에 지쳐서인지 뿌리치기 힘든 도시 문명의 매혹 때문인지 차츰 도시 외곽으로 모여들었다. 깜깜하던 사막의 밤을 자가발전기로 밝히고, 낙타를 부리지만 승용차도 하나쯤 굴려야 하며, 눌러앉은 것인지 떠나려는 것인지 분간하기 힘들 만큼 조악하게 지어진 가옥들은 도시의 현대적 삶과 고대 문화를 간직한 전통적 삶 사이에 끼어 이러지도 저러지도 못하는 그들의 처지를 대변하는 듯했다. 그 때문일까. 여행 내내 스쳐 지나가며 보았던 그들의 표정은 도무지 떠오르질 않는다. 파국과 희망 사이 휴지기 같은 이 시대의 알 길 없는 내일처럼 말이다.

왜 저들은 노를 젓고 있지 않지?

파리 근교 도시 이름을 제목 삼아 1874년 살롱에 선보인 〈아르장퇴유〉Argenteuil, 1874는 마네Édouard Manet, 1832-1883 개인에게도 미술사에서도 의미 있는 작품이다. '인상주의의 아버지'로 불렸지만, 모네Claude Monet, 1840-1926를 중심으로 한 인상주의 무리와 도매금으로 치부되지 않고자 일정한 거리를 유지하던 그가 돌연 그들이 즐겨 소재로 삼던 장소를 화폭에 담았기 때문만은 아니다. 기본적으로 '풍경화'인 인상주의를 고려해도 인물이 화면의 절반 이상을 차지하는 구성은 후하게 쳐줘도 아직 '인상주의적'일 뿐이다. 색의 대비를 통한 깊이감, 자연 빛에서나 느껴지는 사물의 평면적 느낌 등 인상주의라는 새로운 조형 언어의 출현을 예고하고 있다는 평가와 함께 그를 문제적 인물로 화단에 다시 한번 알렸던 〈풀밭 위의 점심〉1863에서도 화면 대부분은 울창한 숲이어도 중앙만큼은 어디까지나 벌거벗은 여인과 잘 차려입은 신사들 차지다.

이 작품을 아직 고전주의로부터 완전히 빠져나오지 못한 것으로 평가하는 이유가 그렇다고 단순히 화면에서 등장인물들이 차지하는 비중 때문만은 아니다. 오히려 이전까지 역사, 종교, 신화와 같은 고상한 '주제'에 집착하던 아카데미 양식에 맞서 처음부터 의도적으로 라파엘로의 〈파리스의 심판〉을 떠올리도록 기획되었다는 사실에 있다. 주제의 횡포로부터의 자유, 미술을 위한 미술을 강변하려다 도리어 다시 주제에 붙들려버린 역설 때문이다.

에두아르드 마네, 〈풀밭 위의 점심〉(1863), 파리 오르세 미술관

〈아르장퇴유〉는 이와 비교해 분명히 다른 차원으로 진입한 마네를 보여준다. 그가 드디어 인상주의 대열에 합류했다는 확실한 증거는 밝고 선명한 새조, 덜 신경 쓴 듯한 세부 묘사, 빠른 붓질, 성서와 신화의 인물 대신 현대인의 일상을 담은 것과 같은 형식적이고 내용적인 측면의 파격보다 오히려 '아무것도 하지 않는' 인물들에 있다. '이야기', '주제'가 증발해버린 작품 앞에서 대중은 당황했다. "왜 저들은 아무것도 하고 있지 않지?", "왜 노를 젓지 않고 있지?"

마네는 이제 인상주의 무리처럼 '무엇'이 아니라 '어떻게' 그릴 것인지에 몰두하고 있는 셈이다. 여기서 화면에 그려 넣은 대상은 더 이상 '주제'가 아니라 그림을 그리기 위한 '구실'일 뿐이다. 그의 관심은 바라보는 객관적 실체가 아니라 자신의 눈에 비친 인상, 바라본다는 주관적 행위의 재현이기 때문이다.

비슷한 시기에 그려진 〈기찻길〉[1873] 역시 마찬가지다. 아이는 등을 보인 채 수증기 가득한 선로를 내려다보고 있고 책을 읽던 여인은 화가와 잠시 눈이 마주쳤다. 누군가를 마중 나온 것인지 떠나는 모습을 지켜보던 것인지 알 길 없다. 제목 또한 아무래도 상관없다. 그가 화면에 붙잡아 두고 싶었던 것은 철로가 아니라 그림 속 기차가 뿜어내는 증기처럼 순식간에 증발해버릴 찰나의 '분위기'였기 때문이다.

파란 벽지

〈아르장퇴유〉를 본 사람들은 또 이렇게 물었다. "왜 호수는 녹색이

에두아르드 마네, 〈기찻길〉(1873), 워싱턴 국립 미술관

아니고 파란색이지?" 마네와 인상주의가 선보이고 있는 미술이 이전까지의 아카데미 미술과 비교해 얼마나 다르고 새로운 미술 언어인지 극명히 드러내는 질문이 아닐 수 없다. 감상자가 말하는 녹색의 물빛은 엄밀한 의미에서 '녹색이어야만' 하는 것이지 실제 그렇기 때문은 아니다. 실제와는 상관없는 일종의 관념화되고 이상화된 빛깔일 뿐이다.

마네의 푸른 물빛이 '파란 벽지'라는 조롱을 샀던 까닭은 부실한 그림 실력 때문이 아니라 실은 아카데미로 전수되던 통념과 양식style의 권위에 대한 도전이었기 때문이다. '자연의 모방'으로 시작된 서구회화는 르네상스를 거치며 원근법과 소실점 등 대상을 좀 더 실제처럼 보이기 위한 기술들을 고안해냈지만, 시간이 갈수록 현실감을 더하기 위해 둥근 것은 더 둥글게 긴 것은 더 길게 보이도록 비율과 명암 등으로 원형을 왜곡하고 과장했다. 감상자가 보게 되는 것은 따라서 '실제'라기보다는 고도로 계산된 '이상화된 아름다움'이었던 것이다.

내용적 측면에서도 인상주의는 고전주의와 비교해 성서와 신화 속 인물이 아닌 일상을 소재로 삼은 것만으로도 충분히 새로운 것이었지만, 진정으로 '혁명적'인 것은 바로 이러한 지각 방식의 변화였다. 이런 의미에서 1863년, 마네가 일곱 차례나 고배를 마시면서도 집착에 가깝도록 어떻게든 인정받고 싶어 했던 살롱전, 그리고 그 옆에 나란히 모네를 비롯한 인상주의 무리의 그림이 내걸린 낙선전Salon des Refusés 의 풍경은 전통과 혁신의 싸움 이전에 매우 철학적 논쟁이었던 셈이다.

에두아르드 마네, 〈아르장퇴유〉(1874), 뉴욕 메트로폴리탄 미술관

귀스타브 카유보트, 〈대패질하는 사람들〉(1875), 파리 오르세 미술관

자신의 눈으로

'아름다운 가상'에 저항했던 것은 인상주의가 처음은 아니다. 변형
되지 않은 대상의 있는 그대로의 묘사를 추구한 자연주의, 아름다움이
아니라 진실을 원했던 쿠르베Gustave Courbet의 사실주의, 왕의 이혼 문
제로 시작해 가톨릭교회와 갈라서며 생겨난 '영국성공회'라는 역사적
부침을 거둬낸 원형 그대로의 그리스도교를 되찾자는 성공회 내부의
신학운동이었던 '옥스퍼드 운동Oxford Movement'과 궤를 같이하며 라파
엘로Sanzio Raffaelo 이전의 미술, 즉 르네상스 이전으로 돌아가고자 한
일군의 영국 화가들이 그렇다. 앞선 둘이 아카데미 전통을 거슬러 '현

실'로 눈을 돌렸다면, '라파엘 전前파'로 불린 마지막 그룹은 성서와 신화 속 소재라는 '복고'를 극도로 정밀한 자연주의적 묘사라는 '혁신' 위에 얹은 모순적 성격의 실험이었다. 아예 배 위에 작업장을 차린 모네처럼 완전한 외광外光 회화라 할 순 없어도 상상에 의존해 실내에서 그려내던 그림을 그만두고 들판으로 나갔던 프랑스 바르비종Barbizon 지역의 화가들 역시 빼놓을 수 없다. 명백히 '인상주의'라고 부르기엔 아직은 미심쩍은 마네와 카유보트Gustave Caillebotte, 1848-1894와 같은 인상주의의 주변부도 저항에 가담한 이들이었다.

역사화에 탁월했던 아카데미 화가 쿠튀르Thomas Couture, 1815-1879의 문하생이었지만 나폴레옹 3세가 꼭두각시로 세운 멕시코 황제, 막시밀리안을 총살하는 멕시코 병사들에 프랑스 군복을〈막시밀리안 황제의 처형〉, 1868-1869, 여신의 자리에 매춘부를〈올랭피아〉, 1865, '녹색'이라는 통념에 파란색을 입힌 마네는 인습과 권위가 아니라 자신의 눈으로 현실을 다르게 바라보고자 했다는 점에서 이미 인상주의적이다. 마찬가지로 상류층 출신답게 현대화되고 세련된 파리의 거리를 즐겨 그리면서도 사진에 비길만한 적나라한 현실감으로 고된 노동의 현장을〈대패질하는 사람들〉, 1875 담아낸 카유보트 또한 그렇다. 물론 모두가 그랬던 것은 아니다. 대중의 외면과 궁핍을 견디다 못해 왔던 길을 거슬러 고전주의의 신화 속으로 다시 숨어버린 르누아르Pierre Auguste Renoir, 1841-1919와 같은 사람도 있었다.

무덤에서의 맹세

제2차 바티칸 공의회가 4년간의 여정을 마무리하고 폐막1965년 12월 8일을 앞두고 있던 1965년 11월 16일, 일군의 주교들이 로마 외곽 지하무덤 중 하나인 도미틸리아 카타콤으로 모여들었다. 초세기 박해받던 '가난한 교회'에 대한 기억이 남아있는 그곳에서 이들 42명은 '카타콤 조약The pact of Catacomb'으로 불리는 한 문서에 서명한다.

문서는 가난하고 복음적인 교회를 위해 주교들이 실천해야 할 행동을 13개 항에 걸쳐 명시하고 있다. 이를테면 제구와 제의, 주교 문장 등을 포함한 지금까지의 화려하고 귀족적으로 치장된 상징물들을 포기하고 교통수단과 거주, 의복과 음식 등 모든 생활에서 자국의 평범한 이들의 수준에 맞추어 살겠다는 등의 실제적 실천부터, 특권적이고 편향적으로 비칠 수 있는 부자와 권력자들과의 관계를 포기하고 빈곤과 불평등을 생산하는 구조적 불의의 개선에 힘쓰겠다는 등의 정신적 지향까지 구체적으로 제시하고 있다.

어떤 이유에서 이토록 '급진적인' 결의에 동참했는지 분명히 알 수 없지만 최초 서명자 중 우리나라 주교로는 당시 서울대교구장 노기남 대주교1902-1984가 유일하다. 42명이 처음 서명한 그날 이후 소식이 시나브로 전해져 최종적으로 전 세계 500명에 이르는 주교들이 서명했다. 브라질 대주교 돔 헬더 까마라Dom Hélder Pessoa Câmara, 1909-1999가 주도한 것으로 추정되는 이 역사적 문서는 그러나 언론에 제대로 공개되지도, 이렇다 할 가시적 변화도 남기지 못한 채 까맣게 잊혀졌다. 학자들

은 당시 갈수록 첨예해지던 동서 냉전 대결에 가난을 강조하는 이 문서가 혹여 교회가 사회주의로 경도되었다는 불필요한 대중의 오해를 불러올 수 있다는 일각의 우려 때문이었을 것이라고 짐작할 뿐이다.

최근에서야 문서고의 먼지 더미 속에서 발굴되어 새롭게 조명되고 있는 '카타콤 조약'은 어떤 성과도 없이 다만 역사의 한 페이지가 되었지만 다른 한편으로 제2차 바티칸 공의회가 과연 어떤 공의회였는지를 분명히 보여주는 사건이라 할 수 있다. 공의회를 소집한 교황 요한 23세가 교황청 성원으로 구성된 '사전준비위원회'가 관례에 따라 미리 마련한 의제 초안을 반려하고 각국의 주교들에게 의견을 자유롭게 개진하도록 한 것은 익히 알려진 사실이다. 무덤에서 태어나 무덤에 묻히고 만이 조약문의 유일한 성과라면 저 '초안' 없는 시간이 관례나 통념이 아닌 스스로의 눈으로 세계가 처한 현실을 다시 보도록 주교들을 얼마나 재촉하고 그렇게 용기 있게 키워냈는지를 말해주고 있다는 것이겠다.

우리는 어디쯤 있는 것일까

시간적으로 고전주의 미술에서 현대 미술로 이행되던 전반에 걸쳐 있고 그것을 주도한 인물이어서겠지만 마네는 사실주의와 인상주의 그 어디에 속하지도, 또 그렇게 도식될 수도 없는 인물이다. 살롱전에 집착한 것이나 인상주의 화가들의 존경을 받으면서도 그들과 일정한 거리를 유지하길 원했던 태도 또한 분명히 설명되지 않는다.

정치적 색깔을 완전히 증발시켜버린 인상주의 무리와 달리 공화주

에두아르드 마네, 〈막시밀리안 황제의 처형〉(1867), 보스턴 미술관

의자로서 식민주의에 반대하면서도 프랑스의 무책임한 철군이 막시밀리안 황제를 죽게 한 것이라고 말하려는 듯 두 번에 걸쳐 이 사건을 작품〈막시밀리안 황제의 처형〉으로 남기기도 했다. 물론 여기서도 그는 처음부터 어떤 확고한 견해를 가지고 있지 않았던 것으로 보인다. 많이 알려진 1869년 작품에서 프랑스 군복을 입고 있는 집행자들은 그보다 두 해앞서 그려진 작품에서는 챙이 긴 모자를 쓴 멕시코인들로 묘사되었었다. 화면 역시 정치적 메시지를 담은 작품이라고 하기엔 무척이나 무심

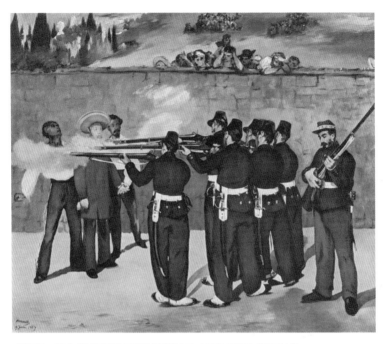

에두아르드 마네, 〈막시밀리안 황제의 처형〉(1868~1869), 만하임 시립 미술관

하고 정적이다.

　모든 면에서 모호한 마네다. 그러나 그는 자신에 대한 그 무엇도 해명하거나 선언하지 않았다. 물론 이런 모호함을 두고 마네 스스로가 자신의 해명이 사람들에게 혹여 하나의 '규범'이 되어 스스로 생각하길 포기하도록 만드는 '초안'이 될까 두려워했기 때문이라고, 혁신이 또 하나의 인습일 수 있다는 진실을 이미 알고 있었기 때문이라고 그럴듯하게 해석할 수도 있겠다. 하지만 오직 확실한 한 가지는 그 역시 세상이 뒤

클로드 모네, 〈인상〉(1872), 마르모탕 모네 미술관

집히는 혼돈의 시대를 헤쳐가던 여느 사람처럼 자신의 여정을 수도 없이 의심했을지언정 현실을 '자기의 눈'으로 바라보길 포기하지 않았다는 사실이다.

뒤집힌 세상을 대면하기는 반세기 전 공의회 교부들도 마찬가지였을 것이다. 19세기 산업혁명으로 세상이 뒤바뀌었어도 교회는 옛 세상에 대한 미련을 쉽사리 거두지 못했다. 물론 속수무책으로 아무 일도 하지 않은 것은 아니었다. 냉혹한 현실 앞에서 더는 교회로부터 어떤 희망도 기대할 수 없다고 믿은 무산계급 신자들이 썰물 빠지듯 교회로부터 이탈하자 나름의 대책을 처방하는 등 동분서주했지만, 그것은 어디까지나 수세적 대처일 뿐 근본적인 태도의 변화와는 거리가 멀었다. 현대화된 도심 한복판에 여전히 중세풍의 가마를 대동하고 다니던 교회가 비로소 완전히 달라진 땅에 발을 딛길 마음먹기까지는 또 한 세기의 시간이 필요했다.

기억해야 할 것은 공의회 열기로 충만하던 그때 '가난한' 교회의 기억이 서려있는 지하무덤으로 교부들이 다시 내려갔다는 사실이다. '카타콤 조약'에서와 같은 담론들이 유독 공의회 마지막 회기에 활발했던 배경에는 아마도 빈곤과 불평등, 정치적 불안과 전쟁 등, 인류가 직면한 문제들을 해결하는 데 함께 고민하고 협력하겠다는 세상을 향한 교회의 공적 약속이기도 했던 사목헌장(「현대 세계의 교회에 관한 사목헌장」, Gaudium et Spes, 1965)이 한창 토론 중이었기 때문일 것이다. 사목헌장은 4개의 헌장, 9개의 교령, 3개의 선언 등 총 16개에 이르는 공의회 문

클로드 모네, 〈인상〉(1872), 마르모탕 모네 미술관

서 중 가장 길고, 가장 오래 토론되었으며, 가장 마지막에 확정된 문헌일 만큼 공의회 정신의 총화나 다름없었다. 헌장은 세상을 '근대'라는 오물로 뒤덮인 진창이 아니라, 제 몸을 더럽힐지언정 사람들의 애환을 건져 올려야 하는 '소명'의 자리로 선언하고 있다. 그것은 교회에 대한 완전히 새로운 정의인 동시에 가장 '오래된' 정의일 터이다.

교부들은 '초안 없는 시간'을 용기 있게 마주하면서도 '어떻게'에 앞서 '어떤' 교회여야 하는지를 먼저 물었던 셈이고, 변화된 세상에 단순히 적응하는 것만이 아니라 원래 태어난 자리로 내려가 '교회다움'이라는 본질을 다시 길어 올린 것이다.

세상도 교회도 또 한 번의 '거대한 전환' 앞에 서 있다. 그 누구도 장담할 수 없는 혼미한 내일이다. 우리는 지금 어디쯤 있는 것일까. 팬데믹 선언 직후 곳곳에서 피어나던 인문학적 성찰은 온데간데없고 어느새 전염병의 '종식'과 '박멸'만이 모든 담론을 집어삼킨 듯하다. '어떻게'라는 방법이 '어떤 세상'이라는 철학을 압도한 모양새다. 이대로 '보건'이 '보안'으로, 과학이 종교로, 인간이 순수한 생물학적 존재로, 목숨이 무심한 통계수치로 쪼그라들어도 그만인 것일까. 낯선 사막의 땅에서 마주친 떠나지도 머물지도 못하던 그들처럼 가늠할 수 없는 내일 앞에 꼼짝없이 갇힌 지금의 모두에게 먼저 필요한 것은 무엇일까. 지금까지의 모든 형태와 이름의 초안을 포기할 용기, 그리고 늘 새롭고도 가장 오래된 궁극의 질문, 인간은 무엇인가를 되묻는 것은 아닐까.